Dictionnaire illustré

des

Beaux-Arts

O. TASSAERT

PHOTOGRAVURE GOUPIL & Cie

LIBRAIRIE D'ART

L. BASCHET, Éditeur, 125, Boulevard Saint-Germain, PARIS

1885

ARTISTES MODERNES

OCTAVE TASSAERT

NOTICE SUR SA VIE

ET

Catalogue de son Œuvre

PAR

BERNARD PROST

PRÉFACE PAR ALEXANDRE DUMAS FILS

L. BASCHET, Éditeur

125, BOULEVARD SAINT-GERMAIN. PARIS

—

1886

ARTISTES MODERNES

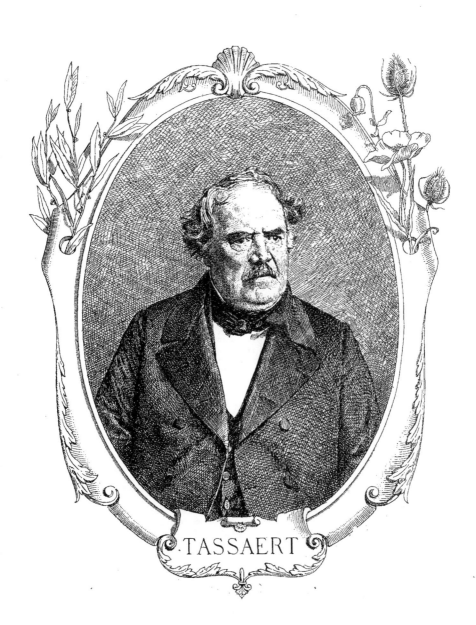

TASSAERT

OCTAVE TASSAERT

ASSAERT (Nicolas-François-Octave), né à Paris le 7 thermidor an VIII (26 juillet 1800), est le dernier représentant d'une lignée d'artistes du même nom, ininterrompue depuis le commencement du xvii^e siècle, peintres, sculpteurs et graveurs, originaires d'Anvers et durant cent cinquante ans fixés dans cette ville ou dans les Pays-Bas [1]. Son grand-père, pour ne pas remonter plus haut, Jean-Pierre-Antoine Tassaert, né à Anvers en 1729, mourut à Berlin en 1788, avec la réputation d'un statuaire de mérite, directeur de l'Académie des beaux-arts de Prusse et agrégé de celle de France ; il avait séjourné assez longtemps à Paris vers 1764-1765, et s'y était même acquis un certain renom ; Greuze peignit alors le portrait de sa femme, exposé au salon de 1765 ; depuis, plusieurs de ses œuvres atteignirent des prix assez élevés aux ventes Blondel de Gagny (1776), Terray (1779), etc. — Jean-Joseph-François Tassaert, son fils, était né à Paris, vers 1765, pendant le temps qu'y avait demeuré le sculpteur ; il passa auprès de lui sa première jeunesse à Berlin, épousa une prussienne et remplit d'abord, en Pologne, des fonctions administratives, qu'il abandonna pour rentrer dans les traditions de sa race et s'adonner à l'art de la gravure. On le trouve établi à Paris, avec le titre de « citoyen français », à la fin du siècle dernier, à la fois gra- veur et éditeur d'estampes. De l'an VI à l'an X, il habitait rue « Hyacinthe », n° 688, publiant des sujets de genre et d'histoire, gravant lui-même les *Religieuses* d'après Philippe de Champaigne, la *Nuit du 9 au 10 thermidor an II*, d'après F.-J. Harriet, les portraits de *Cromwel* d'après Van Dyck, de *Charlotte Corday* d'après J.-J. Hauer, de *Lavoisier* d'après David, du *général Brune* d'après Harriet, de *M^{lle} Clairon* d'après Bornet, etc. Il mourut vers 1835, laissant quatre fils et une fille, tous disparus aujourd'hui, entre autres, l'aîné, Paul, mort en 1855, éditeur et graveur comme son père, assez médiocre, et Octave, le peintre, dont nous avons seul à nous occuper ici.

Livré de bonne heure à lui-même [2], mais, dès son enfance, initié par son frère aîné au dessin et à la gravure, il travailla quelque temps, en 1816, chez le graveur A.-Fr. Girard, s'essaya dans l'intervalle à la peinture, et fut admis le 1^{er} février 1817.

[1] G.-K. Nagler, *Neues allgemeines-Künstler Lexicon*, tome XVIII. — Ad. Siret, *Dictionnaire histo- rique des peintres de toutes les écoles.*

[2] Le père de Tassaert avait pour principe de mettre ses fils à la porte de chez lui le jour même qu'ils atteignaient douze ans ; pour ses filles, il prolongeait la limite jusqu'à leur seizième année.

à l'École des beaux-arts. Son stage à l'atelier de G. Guillon-Lethière ne fut point signalé par d'éclatants succès, mais, ce qui vaut mieux que des promesses, souvent arrêtées court, il se rompit à la technique du métier et apprit tout ce qu'un peintre doit savoir. S'il ne fut jamais admis aux épreuves définitives du prix de Rome, si au concours semestriel du 11 avril 1825, — où les registres de l'École mentionnent pour la dernière fois sa présence, — il ne fut classé que le 9ᵉ sur 61, il n'avait pas perdu son temps pendant ces huit ans de noviciat : il possédait la pratique de son art, il s'était familiarisé avec les maîtres, allant de Giorgione à Rubens, de Corrège à Rembrandt, de Chardin à Greuze, à Prudhon et à Géricault, en sachant toutefois rester lui-même, impressionné un moment par Delacroix et les romantiques, mais ne s'attardant pas à leur remorque, développant ainsi à travers la routine classique et le nivellement officiel de l'École, un tempérament de peintre à part.

« Quand on n'a pas de talent tout de suite, disait Delacroix, il est probable que l'on n'en aura jamais. » Aux prises déjà avec une situation précaire, découragé un instant mais bientôt reprenant le dessus, il brossait, à vingt-cinq ans, cette esquisse de *Ma chambre en 1825*, du musée de Montpellier, que Th. Silvestre considérait comme « un excellent morceau de peinture, » et de laquelle Tassaert écrivait lui-même, en 1854, à M. Bruyas : « Ce n'est pas ce que j'ai fait de plus mal. » Puis, il débutait au salon de 1827 avec un *Louis XI*, d'emblée signalé par la critique et suivi de deux portraits et d'*Une scène de juillet 1830*, au salon de 1831, du *Dernier triomphe de Robespierre*, à celui de 1833, et de la *Mort du Corrège*, un des tableaux remarqués de l'exposition de 1834 où il fut acheté par le duc d'Orléans. Cette acquisition attira au jeune artiste, patronné alors par Ary Scheffer, diverses commandes pour le musée de Versailles.

Mais de sa sortie de l'École à cette date, le pinceau ne l'avait guère enrichi, et il avait dû demander ses plus clairs moyens d'existence à son habileté de dessinateur, de graveur et de lithographe. Dès 1820, il avait finement gravé au pointillé deux médaillons (l'*Été* et l'*Automne*), dessinés par son ami Fr. Bouchot, grand prix de Rome en 1823, le futur auteur des *Funérailles du général Marceau*, fameuses en leur temps ¹, dont lui, le fruit-sec des concours, devait ébaucher sinon peindre le meilleur morceau. Des renseignements dignes de foi lui attribuent aussi, mais avec moins de certitude, croyons-nous, une collaboration anonyme assez importante à certaines lithographies de Raffet. Quoi qu'il en soit, en dehors de gravures qu'il n'a pas signées ou qui, peut-être, portent le nom, plus connu à l'origine, de son frère Paul, il trouva de 1825 à 1838, chez l'éditeur Osterwald, un emploi à peu près continuel et rémunérateur de son crayon. *Six scènes de la vie de Napoléon* (1826), l'*Album théâtral* (1827), les *Préludes de la toilette* (1828), l'*Album périodique* (1829), *Macédoines* (1830), *Boudoirs et mansardes* (1832), les *Amants et les époux* (1832), etc., etc., lithographiés ou dessinés par lui ; cent autres sujets de genre, d'histoire, d'actualité, de religion, etc., gravés ou lithographiés d'après ses dessins, lui constitueraient déjà un bagage assez considérable sans les deux cents compositions que, de 1833 à 1844, il dessina pour la maison Bès et Dubreuil : épisodes de la vie de Napoléon Iᵉʳ, scènes d'histoire et de genre, illustrations de romans d'Alexandre Dumas, de Pierre Lebrun, etc., motifs empruntés à *Atala et René*, à *Notre-Dame de Paris*, à *Paul et Virginie*, aux *Mystères de Paris*, etc., séries de sujets de religion et de sainteté, imagerie de toute sorte. Malheureusement les gravures et les lithographies ne donnent guère, en général, qu'une idée insuffisante des dessins originaux ; on peut en juger par la collection conservée chez MM. Bès et Dubreuil. Mentionnons enfin, pour être complet,

¹ Tableau exposé au salon de 1835, aujourd'hui au musée de Chartres.

quantité encore de motifs de genre, de religion, d'histoire, etc., lithographiés d'après lui pour les maisons Turgis Delarue, et autres éditeurs.

Malgré le lâché de beaucoup de ses croquis de commerce, nombre de dessins, sans parler du simple crayon exposé au musée du Luxembourg, suffisent amplement à constater la valeur de Tassaert comme dessinateur ; mais quel que soit le mérite de certaines de ses pierres originales et en particulier des deux rarissimes variantes de son portrait, en 1830, leur ensemble, sans être ni meilleur ni pire que beaucoup de lithographies d'alors, n'apportera jamais qu'un faible appoint à la gloire du peintre et fera toujours élever au moins des doutes sur sa collaboration avec Raffet, autrement peut-être que comme dessinateur, et encore il nous paraît plus prudent de ne pas insister sur ce point. Le seul côté vraiment intéressant des lithographies par ou d'après Tassaert, sans distinction, est la possibilité, par ce moyen, de suivre pas à pas son évolution artistique, de sa jeunesse à l'âge mûr, de 1825 à 1840, pendant un intervalle où le peintre paraît avoir quelque peu sommeillé.

Le dessinateur renferme, à l'état de chrysalide, tout le Tassaert futur. A trente-cinq ans, sa genèse est complète : genre, histoire, religion, mythologie, allégories, etc., il a parcouru tout le cycle où son pinceau doit ensuite se mouvoir avec mainte réminiscence de quelque ancien crayon. Ce sont déjà ses divers genres et jusqu'à plusieurs de ses types de prédilection, c'est déjà tout un répertoire emprunté à la fantaisie et à la réalité, aux traditions historiques et religieuses, en même temps qu'aux boudoirs et aux mansardes : scènes familières ou sentimentales, mystiques ou voluptueuses, curieux mélange de Sainte Famille, de Christ en croix, d'enfants d'Édouard, d'apothéoses de Napoléon, de Vierges, de Vénus, de Madeleines, d'odalisques, de grisettes, d'orphelins au cimetière, de liseuses au coin du feu, de dénicheurs d'oiseaux, de filles séduites, de *Peine d'amour*, de *Rêve d'amour*, etc., etc., le tout interprété souvent dans le goût du jour et pour les besoins de l'imagerie ; mais, à travers un fatras d'estampes démodées, on pressent bien l'artiste à venir, avec ses envolées inégales d'esprit tourmenté, avec son sentiment expressif dans les genres les plus divers, avec l'affirmation déjà de sa note dominante : la préoccupation un peu sensuelle de la beauté féminine.

Revenons au peintre que nous avons laissé en 1834, chargé, à la suite de son succès au salon, de plusieurs commandes de portraits pour le musée de Versailles. Il les exécuta l'année suivante et, entre temps, envoya au salon un épisode du *Vicaire de Wakefield ;* mais il se vit refuser par le jury de 1836 — en compagnie, il est vrai, de Delacroix, de Th. Rousseau, de Marilhat, de Jules Dupré, de Paul Huet, etc., — un *Christ en croix*, supérieur, cependant, d'après l'*Artiste*, « à tous ses précédents ouvrages ». Il fit une rentrée brillante à l'exposition de 1838 : les *Funérailles de Dagobert à Saint-Denis*, commandées pour le musée de Versailles, la *Mort d'Héloïse*, une *Madeleine au désert*, etc., lui valurent, outre les premiers éloges de Thoré, une médaille de deuxième classe. Aux salons suivants, on eut de lui des portraits (1840), *Diane au bain* (1842), les *Voleurs volés* (1843), le *Christ au jardin des Oliviers*, le *Doute et la Foi*, l'*Ange déchu* (1844), la *Sainte Vierge allaitant l'enfant Jésus* (1845). Insensiblement il renonça aux scènes historiques pures, pour traiter un instant le portrait, par boutades les motifs religieux, mais principalement le genre. La *Pauvre enfant*, les *Enfants heureux*, les *Enfants malheureux*, *Érigone* surtout, exposés en 1846, furent loués par Théophile Gautier, resté depuis son admirateur, et par Charles Baudelaire qui, en invitant l'auteur à se consacrer de préférence aux « sujets amoureux », dans la plus large acception du mot, semble avoir eu la divination d'un des plus séduisants aspects du talent de Tassaert.

A une *Famille malheureuse*, à une *Jeune fille dans une forêt*, à ses trois autres tableaux du salon de 1849, éclipsés par sa *Tentation de saint Antoine*, objet d'une

quante mille, et qu'il a généreusement laissée au Louvre. Mais il fallait encore autre chose que du goût et de l'argent pour acheter ces tableaux que l'on couvre d'or aujourd'hui : il fallait du courage. En 1855, j'ai poussé, en vente publique, un tableau de Théodore Rousseau, *les Bords de l'Oise,* jusqu'à dix-huit cents francs. Il n'y avait que l'expert Weill, propriétaire du tableau, et moi qui poussions. Nulle autre personne ne prenait part à cette lutte. Quand ce tableau me fut adjugé, tous les assistants se mirent à rire. J'ai passé ce jour-là pour un imbécile ou pour un fou. Maintenant ce tableau vaut de vingt-cinq à trente mille francs. On se tordait de rire devant les Corot. Un de ses confrères, peintre d'histoire, de beaucoup d'esprit d'ailleurs, avait l'habitude de dire devant chaque nouvelle toile exposée : « Ah! cette fois, la botte de foin est à droite; » — ou bien : « Ah! cette fois, la botte de foin est à gauche. » Eu égard aux procédés d'exécution de Corot et à sa façon de voir et d'interpréter la nature, la plaisanterie tombait assez juste. J'ai entendu, il n'y a pas longtemps, un peintre d'un très grand talent, peintre de figures, naturellement, me dire : « Des Corot! des Corot! Mais, mon cher ami, quand il nous reste un peu de peinture à la manche de notre vareuse, nous en frottons une toile et ça fait un Corot. » Jugez par là de ce que ce devait être, il y a quarante et cinquante ans !

Ce que je dis ici a été dit sur tous les tons depuis qu'il s'est agi d'inventer des amateurs qui ne s'y connaissaient pas plus, du reste, dans leur admiration que les rieurs d'autrefois dans leur dénigrement. La réaction actuelle en faveur des maîtres tant discrédités jadis n'est qu'une des mille formes de la spéculation à outrance de ces derniers temps. Les marchands de tableaux sont arrivés à faire croire aux enrichis d'hier qu'ils devaient aimer les arts, et qu'à défaut de la noblesse native, cela les distinguerait du bourgeois vulgaire et leur donnerait des airs de Mécène. En les poussant à réhabiliter les grands incompris, on leur a fait entrevoir la possibilité de découvrir des génies nouveaux qu'on est allé chercher quelquefois jusque dans les incompréhensibles. On y a ajouté et fait briller l'espérance de faire en même temps de bonnes affaires, de gagner un jour beaucoup d'argent sur les œuvres des débutants encouragés. Alors s'est produit le contraire de ce qui avait eu lieu autrefois et ç'a été, parmi les entrepreneurs de peinture, à qui découvrirait de jeunes artistes de génie. Les deux premiers découverts, Fortuny et Régnault, ont passé subitement de l'obscurité à une renommée éclatante dont leur mort prématurée a fait une immortalité rapide. Étant donné ce qu'ils avaient déjà fait, on a mis à leur actif ce qu'ils promettaient de faire, et les spéculateurs, se tournant tout de suite vers d'autres encore inconnus, ont dit aux amateurs improvisés et ignorants : « Achetez bien vite les jeunes que je vous signale. Ils peuvent mourir bientôt comme Régnault et Fortuny, et ce sera une fortune. » Le goût des arts en est-il vraiment plus répandu qu'il y a un demi-siècle? — Non. Il y a plus de gens qui en trafiquent et plus de gens

qui en parlent; voilà tout. Il en est même qui achètent des collections
toutes faites et qui deviennent subitement des connaisseurs, des arbitres
même. Tout cela n'est pas un mal. Mieux vaut qu'on vende cent mauvais
tableaux très cher que de laisser méconnu, pauvre et insulté un homme de
valeur. Seulement, si le commerce y est, si la fortune peut en résulter, la
vocation réelle n'y est plus. Il fallait véritablement l'avoir naguère quand
il s'agissait, pour la prouver, non seulement d'affronter la misère et de
braver l'insulte, mais de se brouiller avec sa famille. Les pères qui voyaient
leurs fils pris de cette folie de l'art quand même les mettaient à la porte
de chez eux, en les maudissant et en leur coupant les vivres. Une pareille
carrière ne pouvait conduire qu'à l'indigence et aux humiliations de toutes
sortes. Le dernier des quincailliers aurait rougi d'avouer que son fils était
peintre. A cette heure, et depuis que certains artistes gagnent cent et deux
cent mille francs par an, il n'y a pas un concierge ou un étameur qui ne
croie le produit de ses entrailles capable de devenir un Meissonier. Et
c'est ainsi que le jury annuel de peinture a dû limiter l'Exposition à deux
mille cinq cents toiles, après en avoir vu défiler de six à sept mille.

Dernièrement, quand, à l'initiative de M. Roger Ballu, on a exposé, chez
M. Georges Petit, ce qu'on a pu réunir de l'œuvre de Tassaert, Albert Wolff
a cru devoir reprocher au peintre d'avoir trop battu monnaie avec son
talent. Il ne le connaissait guère. S'il est un reproche qu'on ne pouvait pas
adresser à Tassaert, c'est celui-là. Il fallait qu'il fût tenaillé des pieds à la
tête par la passion de son art pour y avoir persévéré, dans les conditions
déplorables où il n'a cessé de vivre. Il eût gagné vingt fois mieux sa vie à
faire des souliers ou à débiter de la cannelle. Le tableau de la Tentation de
saint Antoine, qu'on peut voir en ce moment à l'Exposition des maîtres du
siècle, dans l'ancien atelier de Doré, a été payé trois cents francs au peintre,
et c'est un des remarquables tableaux de ce siècle. Demandez à l'État ce
qu'il a payé la Famille malheureuse, qui est au Luxembourg! et je sais, moi,
qui ai contribué à faire monter les prix de ce maître charmant, alors que,
malheureusement, il n'en pouvait plus profiter, ne pouvant plus peindre, je
sais combien j'ai payé aux marchands les cinquante tableaux que j'ai de lui.
Pour que je les payasse si bon marché, il fallait que les marchands ne les
eussent pas payés cher. La grande Sarah la Baigneuse, que j'ai acquise, en
dernier lieu, plus de trois mille francs, avait été vendue quatre-vingts francs
à M. Arosa, qui l'avait payée le prix que le peintre lui-même demandait. La
modestie et la délicatesse de Tassaert étaient si grandes que, pour en
donner d'un seul coup le dernier mot, je veux vous raconter un fait qui m'a
été rapporté par Louis Boulanger lui-même. Celui-ci, ami de Tassaert,
vendant un peu mieux que lui sa peinture, et sachant dans quelle misère
il était, puisqu'il donnait presque tous ses tableaux au marchand de couleurs
Suisse, pour la table et le logement, Boulanger dit un jour à Tassaert :
« Dépose donc chez moi, où il vient quelques rares amateurs, un tableau

dont tu seras content; je tâcherai de le le vendre. » Tassaert lui envoie son
Renaud dans les jardins d'Armide, toile à peu près de quatre-vingts centi-
mètres de long sur soixante de haut, avec une quinzaine de personnages
dont une douzaine de femmes nues, d'une exécution aussi serrée et d'une
coloration aussi chaude que possible. Il en demandait, — jamais vous ne
devineriez combien; j'aime mieux vous le dire tout de suite, — il en
demandait cinquante francs! Boulanger garde le tableau pour lui, porte
cent francs à Tassaert, et lui dit qu'il a trouvé un amateur à qui il a
demandé cent francs au lieu de cinquante et qui a consenti. Très bien.
Un certain temps se passe. Tassaert vient voir Boulanger, chez qui il ne
venait jamais. La première chose qu'il aperçoit, c'est son tableau. Il com-
prend. Il fait des reproches affectueux à Boulanger; il s'en va, et quinze
jours après, il lui envoie un autre tableau de la même dimension que le
premier, aussi important, en lui écrivant : « Je n'avais demandé que cin-
quante francs de mon tableau; tu m'en as donné cent. Je te dois donc un
pendant que je t'envoie. » Voilà comment Tassaert battait monnaie. Je ne
sais rien de plus digne et de plus touchant que cette anecdote absolument
authentique.

Jamais artiste ne fut plus amoureux de son art, et d'une façon plus
désintéressée, que celui-là. Il faut n'avoir regardé que superficiellement ses
tableaux pour n'avoir pas vu avec quelle sincérité, avec quelle tendresse il
les exécutait. Et au milieu de quelles difficultés matérielles et morales, Dieu
seul le sait, si Dieu se rappelle ses injustices. Évidemment Tassaert a fait des
tableaux médiocres et même mauvais. Ça n'a jamais été sa faute. C'était la
faute de l'amateur, si l'on peut donner ce nom aux gens qui achètent des
tableaux cinquante ou cent francs, sans vouloir laisser au peintre le choix
de ses sujets. On lui demandait des petites filles qui cueillent des fleurs, ou
qui jouent avec un petit chien, ou qui se regardent dans un miroir; et alors
il faisait mauvais, parce qu'il n'y avait pas là de quoi entraîner un tempéra-
ment comme le sien. Et il revenait bien vite à ses motifs de prédilection
dont personne ne voulait, bien qu'ils fussent de genre tout à fait
différent.

Le fond de sa nature était la tristesse. C'est que, quoi qu'en disent les
millionnaires, la misère incessante, ce n'est pas gai. La vie, la maladie, le
désespoir, la mort de ses voisins et de ses voisines du sixième étage, sur
le grabat ou à l'hôpital, les légendes noires de la mansarde étaient ce qui
le frappait le plus et ce qu'il reproduisait avec le plus de conviction et de
facilité. « Ce n'est pas amusant d'avoir toujours ces scènes-là sous les
yeux », disait l'amateur, et il n'achetait pas. Cependant quand quelque
marchand de tableaux, comme Martin de la rue Mogador, qui s'obstinait à
admirer Tassaert, bien avant que l'admiration pour les peintres fût une
entreprise; quand Martin avait acheté et payé une de ces toiles, Tassaert
régalait quelque grisette au même cabaret peut-être où Lantara régalait la

fruitière qu'il épousait plus tard. Il se grisait souvent, lui reproche le
critique dont nous parlions plus haut. N'est-ce donc permis qu'aux per-
sonnages bibliques ou aux hommes du monde? Si les poètes ont tant
chanté le vin, depuis le *Nunc est bibendum* d'Horace jusqu'à : *Le vin
charme tous les esprits* de Béranger, c'est qu'il doit y avoir quelque plaisir
à le boire. Si la vérité est dans le vin, comme ont dit les philosophes
renchérissant sur les poètes, l'oubli du présent et le rêve de l'avenir y sont
aussi, et Tassaert avait autant besoin d'oublier que de rêver. A certaines
organisations d'artistes il faut, pour produire, certains dérivatifs ou certains
excitants, sans lesquels elles resteraient stériles ou tout au moins lentes.
Tassaert se grisait donc quelquefois. Il eût mieux fait de boire de l'eau, c'est
évident; c'eût été plus moral et plus sain ; mais si l'eau pure ne suffisait pas
pour le mettre en état de production, il a eu raison de boire. Les Jésuites
eux-mêmes nous diront que la fin justifie les moyens, et ce n'est pas le jour
où j'écris ces lignes, dimanche de Pâques, que je m'aviserai de les contre-
dire. Toujours est-il qu'une fois dans le pays de l'oubli avec le vin rouge
et du rêve avec le vin blanc, Tassaert peignait des nymphes, des déesses, de
simples mortelles même, avec un entrain et une verve incomparables, dans des
costumes, il est vrai, où la couturière n'avait rien à voir, dans des attitudes
plus ou moins risquées, dans des conciliabules plus ou moins équivoques,
mais dont le dessin pur et le ton délicat prouvent que si l'imagination du
peintre vagabondait, son œil voyait net et sa main touchait juste. Naturelle-
ment l'amateur n'achetait pas plus ces tableaux-là que les premiers, disant :
« Où voulez-vous que j'accroche de pareils tableaux chez moi ? J'ai une
femme! J'ai une fille! »

Dégrisé, car enfin il venait un moment où il ne buvait plus, soit qu'il
n'eût plus d'argent, soit qu'il n'eût plus soif, dégrisé, Tassaert avait honte
de l'état dans lequel il s'était mis, car c'était un lettré, un penseur, un
poète. Il se repentait, il voulait expier sa faute, et il peignait alors des sujets
religieux où le respect était poussé si loin qu'il trouvait moyen d'escamoter
le sexe des anges et des chérubins, aussi nus cependant que ses nymphes et
ses déesses. Et l'amateur de dire alors : « Des tableaux religieux! merci.
Quand je veux en voir, je vais à l'église ou au musée. » Et les sujets reli-
gieux ne se vendaient pas plus que les badins et les mélancoliques.

La clientèle de Tassaert se réduisait donc à quelques artistes comme
Boulanger, Troyon, Diaz, Jacque, Durel, qui l'appréciaient fort; à quelques
connaisseurs éclectiques, comme MM. Bruyas, Davin, Marmontel, Saulnier,
Chocquet; à quelques célibataires que la donnée scabreuse n'effrayait pas, et
que le bon marché attirait, et à moi qui m'endurcissais de plus en plus
dans ma sympathie. L'État restait spectateur, comme toujours, et se
contentait d'acheter *La Famille malheureuse* et d'accepter ce merveilleux
dessin : *Une tête de Femme morte*, que M. Bès fils a donné au Luxembourg.
Toujours est-il que lorsque je montre chez moi, aux peintres de la nouvelle

génération, qui n'ont connu ni Tassaert ni son œuvre : *La Jeune fille mourante*, *La Femme au traversin* et *L'Enfant Jésus endormi sur sa croix*, ils restent étonnés et charmés de la poésie, de l'esprit, de la grâce, en même temps que de l'exécution variée, souple, bien appropriée à chaque sujet de ces trois compositions qui, placées à côté l'une de l'autre, donnent toute la gamme de ce maître original, indépendant, et aussi savant dans son métier qu'il est possible de l'être.

A propos de l'Exposition de ses œuvres qui a eu lieu dernièrement, de nombreux articles ont été publiés, notamment par MM. Roger Ballu, Arsène Houssaye, Ponsonailhe, qui ont étudié Tassaert à fond, comme ouvrier peintre et au point de vue technique. L'étude que M. Prost fait de lui dans ce *Dictionnaire des Arts*, où j'écris ces quelques lignes et qui donne des spécimens si intéressants et si divers de son œuvre, est aussi détaillée, aussi impartiale, aussi concluante que possible. Ces différents travaux ont été si bien faits, que je n'ai rien à y ajouter; ce ne serait d'ailleurs pas de ma compétence. Dans les arts qui ne sont pas le mien, je n'ai pour me guider que mon sentiment, mon goût et cette expérience qu'on acquiert tous les jours avec de l'attention, de la bonne foi, de l'habitude et quelques dispositions naturelles. De tout cela, je n'ai pas la prétention de faire une loi pour les autres. Si je prends la parole ici, c'est d'abord parce qu'on me le demande, c'est surtout pour défendre *mon peintre* contre certaines attaques irréfléchies. Dans les critiques je ne crois jamais au parti pris, je crois toujours au contraire à de la sincérité, mais où le tempérament, l'éducation, la nécessité que j'appellerai « *moderne* » d'examiner rapidement et de juger à la hâte jouent forcément leur rôle.

Ainsi Albert Wolff a reproché entre autres choses à Tassaert d'être litté-raire, c'est-à-dire de s'être efforcé de donner un intérêt psychologique à quelques-uns de ses tableaux et d'en faire jaillir une émotion ou une pensée. Je sais bien qu'aujourd'hui, pour toute une école, l'exécution d'un morceau suffit, mais on n'arrivera jamais à refuser à un tableau le droit d'émouvoir, de faire réfléchir ou rêver celui qui le regarde. Si je m'absorbe, dans le grand salon du Louvre, pendant des heures devant *La Mise au tombeau*, devant *La Vierge au voile*, devant *L'Antiope*, *Le Solitaire*, *L'Érasme* et *La Joconde*, ce n'est pas seulement parce que ce sont de beaux morceaux de peinture, mais parce que je sens à travers l'admirable manière de voir d'un œil et l'admirable façon de rendre d'une main, la pensée d'un esprit, l'idéal d'une âme, parlant à mon esprit et à mon âme autant qu'à mes sens, même dans un simple portrait. Tassaert est de cette école et je lui en sais gré. Il en est dans la proportion de ses forces et de son temps. Qui veut le comparer à Titien, à Raphaël, à Corrège, à Rembrandt, à Holbein, à Léonard, comme Wolff semble le croire pour en avoir plus facilement raison ? Personne n'y songe. Seulement il est de la famille de ces maîtres, quelque chose comme un arrière-cousin, à la mode de

Bretagne si vous voulez. Il fait ce qu'il voit et l'on sent la passion et la sincérité dans ce qu'il fait. Il est l'ami de ceux qui souffrent en silence et le confident de ceux qui aiment, souvent en plein air. La misère, la mort et l'amour, telles sont ses muses. Il y a en lui, puisqu'on lui reproche d'être littéraire, du Ronsard, du Mathurin Regnier, du Béranger et du Musset. C'est peut-être pour cela que je l'aime. Watteau, Fragonard, Prud'hon et Chardin ont dû lui faire bon accueil quand il est allé les retrouver où ils sont. Il n'en demandait pas davantage quand il a commencé, et il n'espérait certes plus tant quand, à force de battre monnaie, il a pu acheter, à soixante-quatorze ans, les quatre sous de charbon qui l'ont aidé à mourir.

A. Dumas Fils.

CATALOGUE DE L'ŒUVRE D'OCTAVE TASSAERT

TABLEAUX, — DESSINS, AQUARELLES, SÉPIAS
SANGUINES, ETC. — GRAVURES. — LITHOGRAPHIES.

I

TABLEAUX

1° TABLEAUX DATÉS OU DE DATE APPROXIMATIVE

VERS 1823

1. Vierge et enfant Jésus.

Dès 1823, Tassaert s'était signalé par la *Vierge et l'enfant Jésus*, bambino de cinq à six ans, assis tout nu sur les genoux de sa mère. On dirait d'un Tiepolo châtié. Mais, sans être encore aussi magistral que celui de Tiepolo, le dessin de Tassaert était déjà plus étudié, plus pur et plus délibéré. Le vrai délibéré vient plus de l'étude que de l'audace. Une particularité romantique de Tassaert essayant déjà de faire du nouveau : tandis que la Vierge regarde l'enfant Jésus, une mèche de ses cheveux lui tombe dans un œil et semble l'éborgner; trait du plus mauvais goût, il faut en convenir; trivialité canaille dont Tassaert resta coutumier....

THÉOPHILE SILVESTRE. Étude sur Tassaert, XXVIII. (*Le Pays*, 27 mai 1874.)

Si la date indiquée ici par Silvestre est exacte, et s'il n'a pas confondu ce tableau avec d'autres similaires (voir plus loin, n°ˢ 45, 128, etc.), cette *Vierge* serait la première œuvre connue de Tassaert

1825

*** 2. « Ma chambre en 1825. »** (Esquisse [1].)

H. 32; l. 40.

(*Musée de Montpellier.* — Collection Bruyas.)

« Ce n'est pas ce que j'ai fait de plus mal », écrivait Tassaert à M. Bruyas, le 1ᵉʳ février 1854, à propos de ce tableau.

En 1825, Tassaert était un peintre à peu près fait et de la plus haute espérance. Sa petite toile par lui dite *Ma chambre en 1825* est à prendre pour une des meilleures études de Géricault. On y voit Tassaert, rapin trapu et mal fagoté, dans un parfait dénûment. Cet intérieur, d'une harmonie fauve, transparente et profonde, a pour tout mobilier deux chaises de paille et un matelas qui est infiniment supérieur à celui d'Horace Vernet dans *La barrière de Clichy*. Excellent morceau de peinture, unique en son genre.

[1] L'astérisque simple indique les œuvres dont nous donnons un croquis. L'astérisque double désigne les photogravures.

TH. SILVESTRE. Étude sur Tassaert, xxvIII. (*Le Pays*, 27 mai 1874.)

1826-1827

3. Louis XI.

« Lavaquerie, premier président au parlement, aborda le roi et lui dit que lui et ses collègues mourraient plutôt que d'enregistrer l'édit proposé. (On croit qu'il s'agissait de la pragmatique sanction.) Le roi, loin d'être irrité, approuva leur action et les engagea à continuer à rendre bonne justice. »

(*Salon de 1827.*)

M. Tassaert a fait du gothique, pour lequel il n'a pas la moindre vocation. J'ai vu parier que le tableau de *Louis XI et Lavaquerie* est une épigramme contre les peintres de la loi nouvelle[1], et que M. Tassaert est un classique déguisé qui fait une malice. Je le croirais, à voir le page, la longue dame que précède le roi, et le monarque lui-même; c'est bien là l'esprit de la caricature! Exagérer les défauts du style, du dessin et de la couleur d'une école, outrer son expression, c'est le moyen de montrer ce qu'elle a de ridicule. La plaisanterie est spirituelle et de bon goût; mais est-ce bien une plaisanterie? Si c'était de bonne foi que M. Tassaert a exécuté son ouvrage, il faudrait lui conseiller de se faire expliquer le *labor improbus*. On fait bien des choses avec de la persévérance, de la raison, de la modestie et les avis d'un maître habile! M. Tassaert n'a peut-être pas passé le temps d'étudier.

A. JAL. *Esquisses, croquis, pochades, ou tout ce qu'on voudra sur le salon de 1827*, p. 128-129.

1830-1831

4. Portrait de M. A.... combattant des trois journées de juillet. }

5. Portrait de M. H. G..., artiste. } *Salon de 1831.*

6. Une scène de juillet 1830. }

[1] L'école romantique d'Eugène Delacroix.

* 7. Mirabeau et le marquis de Dreux-Brézé. (Esquisse de concours.)

H. 73 ; l. 1ᵐ03.

(*Collection de M. Alexandre Dumas fils.*)

Ce tableau représente le moment de la séance des États généraux (Versailles, 23 juin 1789) où le marquis de Dreux-Brézé, grand maître des cérémonies, invitant les députés du tiers état à se séparer sur-le-champ, reçut de Mirabeau l'apostrophe fameuse : «..... Si l'on vous a chargé de nous faire sortir d'ici, vous devez demander des ordres pour employer la force, car nous ne quitterons nos places que par la force des baïonnettes.»

J'avais d'abord, sur quelques indices, assigné à cette esquisse la date approximative de 1835; mais la vraie date paraît être 1831, d'après un renseignement emprunté à l'*Œuvre complet d'Eugène Delacroix.... catalogué et reproduit par Alfred Robaut, commenté par Ernest Chesneau....* (Paris, Charavay frères, 1885, in-4ᵉ, p. 99.) — Delacroix prit part à ce concours et a laissé une esquisse du même sujet, datée de 1831. — J'ai cherché inutilement la trace du concours dont il s'agit[1].

1832-1833

8. Dernier triomphe de Robespierre. (Esquisse.)

(*Salon de 1833.*)

Départ pour l'échafaud de la dernière charrette des victimes de Robespierre.

* Le tableau peint d'après cette esquisse est daté de 1833 et appartient à M. F. Gérard.

H. 1ᵐ15 ; l. 1ᵐ38.

1833-1834

9. La mort du Corrège.

« L'an 1534, revenant de Parme à Corrège, après un trajet de quatre lieues et par une excessive chaleur, ce

[1] Je trouve, à partir de 1831, un certain nombre d'estampes d'après Tassaert, portant, en regard du nom du graveur ou du lithographe, la mention : *Tassaert pinx., Oct. Tassaert pinxit*, etc. Comme cette formule consacrée est loin, dans la pratique des imprimeurs, des éditeurs, voire même des artistes, d'indiquer toujours des peintures, et que, du reste, elle peut s'appliquer, à la rigueur, à des aquarelles, sépias, etc., aussi bien qu'à des tableaux, j'ai cru devoir former une série à part de ces présumées peintures. On la trouvera à la suite des tableaux dont je n'ai pu établir l'identification certaine (nᵒ 349 et suiv.).

peintre, chargé de 400 ducats en monnaie de cuivre, prix de son dernier chef-d'œuvre, expire de lassitude[1].»

H. 1ᵐ50 ; L. 90.

(Salon de 1834.)

(Acheté 1500 fr. par le duc d'Orléan au salon de 1834. — Vendu 870 fr. à la vente de la duchesse d'Orléans, 18 janvier 1853[2]. — Appartient à M. Wanzinaker.)

Un jeune débutant dans la peinture, M. Tassaert, a représenté, non sans talent, *La mort du Corrège*. Cet ouvrage, qui semble avoir été fait sous l'inspiration de ceux de Prudhon, a du charme. Nous attendons ce jeune peintre à l'exposition prochaine.

DELÉCLUZE. *Salon de 1834.* (*Journal des Débats*, 16 mars 1834.)

M. Tassaert, jeune peintre que nous croyons être à ses débuts, a retracé, dans le goût de l'école de Prudhon, *La mort du Corrège*. Il y a de l'harmonie, du sentiment, dans cette composition, et nous ne serions pas étonnés qu'elle fût le prélude d'ouvrages d'un ordre plus élevé pour le salon prochain. M. Tassaert paraît aimer son art et le cultiver avec désintéressement et conscience. Il y a dans de pareilles dispositions des éléments de réussite et d

H.-L. SAZERAC. *Lettres sur le salon de 1834*, p. 284.

Quoique d'une couleur lourde et grisâtre, *La mort du Corrège*, par M. Tassaert, est cependant une peinture d'un grand mérite, bien composée et pleine d'harmonie; ce tableau est encore relevé·par l'intérêt qui s'attache toujours aux infortunes des grands hommes.... Le tableau de M. Tassaert est plein de charme et de sensibilité, et bien qu'il soit très négligé sous le rapport du dessin et de la couleur,

l'heureuse disposition des personnages, la vérité de leur expression, et la manière harmonieuse dont la lumière est distribuée dans tout le tableau, en font un ouvrage très remarquable et remarqué par tous les gens qui n'ont pas besoin d'une réputation faite pour s'arrêter devant un tableau.

GABR. LAVIRON. *Le salon de 1834*, p. 317.

L'image de la mort, toujours touchante quand elle n'est pas horrible, intéresse surtout quand c'est un homme célèbre qui succombe. *La mort du Corrège*, par M. Tassaert, en est une nouvelle preuve.... Corrège... expire de lassitude. Sa femme le soutient dans un fauteuil contre lequel se serre aussi sa fille aînée, tandis que le plus jeune de ses enfants joue avec le sac fatal d'où s'échappent les pièces de cuivre, valeur marchande d'une œuvre sans prix. Le tableau est composé et exécuté dans la manière de Prudhon. Il y a de l'expression, un peu de faiblesse dans le dessin, une couleur trop noyée d'huile, mais un effet d'ensemble harmonieux.

W.... *Salon de 1834.* (*Le Constitutionnel*, 28 avril 1834.)

On a dit partout que, dans sa *Mort du Corrège*, M. Tassaert s'était inspiré de Prudhon; dans tous les cas, l'expression trouvée pour la figure du Corrège est très heureuse, ce qui n'était pas facile, si l'on songe au sujet tant soit peu prosaïque. Comme M. Duval[1], M. Tassaert cherche le beau idéal; le premier le demande à la forme, l'autre à l'expression; qu'ils persévèrent et de grands succès les attendent.

[Anonyme.] *Salon de 1834.* (*L'Artiste*, t. VII, p. 135.)

[1] L'authenticité de cette légende est contestée.
[2] Sauf indication contraire, toutes les ventes de tableaux que je cite ont eu lieu à Paris. Pour les ventes anonymes, je mentionne le nom de l'expert entre parenthèses.

[1] M. Amaury Duval exposait au salon de 1834 *Le berger grec*.

M. Tassaert a reproduit assez fidèlement le coloris de Prudhon dans sa *Mort du Corrège*; il y a des tons de chair fins et riches dans la jeune femme qui soutient Antonio Allegri; quant aux enfants mêlés à cette scène, il serait à craindre que le divin Corrège n'en reniât la paternité.

A. T. [TARDIEU] *Salon de 1834.* (*Le Courrier français*, 24 et 30 mars 1834.)

La première toile retentissante de Tassaert fut *La mort du Corrège*, sans contredit la meilleure du salon de 1832 ou 1833 (*sic*). Elle valut à l'auteur la deuxième médaille [1], et fut achetée par le duc d'Orléans. Quoique peinte d'après la fausse et larmoyante légende du Corrège mourant, dès son retour chez lui, sous un sac de gros sous, le tableau était d'une expression, surtout d'une exécution saisissante. Le Corrège tombait, à la vérité, en personnage de mélodrame, pour apitoyer le vulgaire, mais cet intérieur nu, profond, d'un clair-obscur superbe, et peint dans un mode mixte de Rembrandt et de Prudhon, — quoique au fond très original, — fut universellement applaudi. *L'Artiste* en fit paraître une lithographie [2].

TH. SILVESTRE. Étude sur Tassaert, XXVIII. (*Le Pays*, 27 mai 1874.)

1834-1835

10. Sujet tiré du Vicaire de Wakefield.

« Le ministre anglican, après avoir préparé son fils à la mort, pria le geôlier de laisser entrer les prisonniers, et les exhorta dans un sermon à faire une meilleure fin; il termina en leur disant : « Mes amis, mes enfants, c'est « surtout sur les malheureux prisonniers que Dieu jette « un regard de miséricorde. »

(*Salon de 1835.*)

M. Tassaert a peut-être un peu entassé les personnages dans son *Vicaire de Wa-*

[1] Silvestre commet ici une erreur. Tassaert n'a obtenu sa première médaille qu'au salon de 1838.
[2] Cette assertion est inexacte. Dans toute la collection de *l'Artiste*, je n'ai trouvé qu'une lithographie d'après Tassaert (*Sarah la baigneuse*), publiée en 1855, et un portrait de ce maître, gravé en 1877. Voir n°° 77 et 140.

kefield ; néanmoins, leur arrangement est heureux, et l'ensemble de la scène produit un effet assez imposant. Je sais gré à M. Tassaert de n'avoir pas mis dans ce ramas de prisonniers auxquels le ministre prêche une bonne fin, de trop laides et trop ignobles figures. Bien d'autres n'auraient pas manqué ce trait de profonde observation et cette bonne occasion de caricature. La manière de cet artiste est évidemment l'imitation de Prudhon. Elle est louable, sans doute; mais il ne faut pas qu'elle aille jusqu'au mou dans le dessin et jusqu'au terne dans la couleur.

LOUIS VIARDOT. *Salon de 1835.* (*Le National*, 27 mars 1835. — *L'Estafette*, 13 avril 1835.)

Le Vicaire de Wakefield, de M. Tassaert, est une assez grande toile, pleine de sentiment, mais d'une exécution molle et lâchée.

[Anonyme.] *Salon de 1835.* (*L'Artiste*, t. IX, p. 181.)

1835

11. Gaspard de Saulx, seigneur de Tavannes.

Daté 1835. — H. 2m15; l. 1m40.

(*Musée de Versailles.*)

Gravé par Danois, d'après un dessin d'Aug. Sandoz, dans GAVARD, *Galeries historiques de Versailles*, IX° série, 2° section, n° 1350.

* 12. Charles de Blanchefort, duc de Créquy.

(D'après le portrait original conservé au château de Beauregard.)

Daté 1835. — H. 2m15; l. 1m40.

(*Musée de Versailles.*)

Gravé par Masson, d'après un dessin de Sandoz, dans GAVARD, *Galeries historiques de Versailles*, IX° série, 2° section, n° 1381.

13. Philippe de la Clite, seigneur de Comines.

D'après le (portrait original conservé au château de Beauregard.)

Daté 1835. — H. 72; l. 56.

Gravé par Massard père, d'après un dessin de Guemied, dans GAVARD, *Galeries historiques de Versailles*, X° série, 2° section, n° 1792.

*14. Épisode de la bataille d'Azincourt [1415], ou La mort du duc d'Alençon. (Esquisse.)

Daté 1835. — H. 00; l. 00.

(Coll. de M. Chocquet.)

Le tableau d'après cette esquisse (h. 66 1/2; l.25) a figuré à la vente Collot, 29 mai 1852.

VERS 1835

15. Louis X dit le Hutin.

H. 90; l. 72.

(Musée de Versailles.)

Gravé par Audibran, d'après un dessin de Massard, dans GAVARD, *Galeries historiques de Versailles*, X° série, 1°° section, n° 1137.

*16. Jean, bâtard d'Orléans, comte de Dunois.

(D'après le portrait conservé au château de Beauregard.)

(A fait partie du *Musée de Versailles* [1].)

Gravé par Mlle André, d'après un dessin de Lalaisse, dans GAVARD, *Galeries historiques de Versailles*, IX° série, 3° section.

1835-1836

17. Christ en croix.

(Tableau refusé au salon de 1836.)

Voici de nouveaux noms à ajouter à la liste des artistes de talent qui ont eu des ouvrages refusés par le jury [2]. M. Tassaert, auteur de la belle composition de *La mort du Corrège*, exposée l'année dernière, n'a pu faire admettre un *Christ en croix*, supérieur cependant à tous ses précédents ouvrages.

L'Artiste, t. XI (1836), p. 83.

[1] Ce tableau ne s'y trouve plus aujourd'hui; mais il est mentionné dans les *Galeries historiques du palais de Versailles*, t. VIII (1846), p. 164.

[2] Eug. Delacroix, Th. Rousseau, Marilhat, Jules Dupré, Paul Huet, Préault, etc.

1836

*18. Vue des ruines de l'abbaye de Jumièges.

Daté 1836. — H. 41; l. 32.

(Collection de M. Chocquet.)

VERS 1836

19. Clovis à la bataille de Tolbiac. (Esquisse.)

H. 31; l. 40.

(Musée de Montpellier. — Collection Bruyas.)

« Christ (s'écria Clovis), que Clotilde assure être le fils du Dieu vivant, j'invoque avec foi ton assistance : si tu m'accordes la victoire sur mes ennemis.... je croirai en toi et me ferai baptiser en ton nom. »

.... *Clovis à la bataille de Tolbiac*, esquisse longtemps supposée d'Ary Scheffer [1], qui n'eut jamais ce pouvoir de peindre....

TH. SILVESTRE. Étude sur Tassaert, XXXIV. (*Le Pays*, 2 juin 1874.)

1837

*20. Funérailles de Dagobert à Saint-Denis. (Janvier 638.)

H. 81; l. 89.

(Salon de 1838 (commande du roi). — *Musée de Versailles.)*

Gravé par Nivet, d'après un dessin de Raynaud, dans GAVARD, *Galeries historiques de Versailles*, II° série, n° 5.

Funérailles de Dagobert à Saint-Denis (638). Le roi, revêtu de ses habits royaux, est étendu sur un catafalque, au milieu de cette église qu'il avait décorée avec tant de magnificence ; tout ce qu'il y a de grand dans le royaume est rangé autour de lui, les moines et le haut clergé, le peuple et l'armée : l'évêque prie à genoux, le prieur de l'abbaye, debout, entonne le chant des morts. Ce tableau est

[1] *La bataille de Tolbiac*, d'Ary Scheffer (salon de 1837), est au musée de Versailles.

bien composé, mais l'exécution en est froide ; il est de M. Tassaert.

[Anonyme.] *Musée historique de Versailles.* (*L'Artiste*, t. XIII (1837), p. 338.)

Dans les *Funérailles de Dagobert à Saint-Denis*, Tassaert se préoccupa non seulement des effets de la palette, mais du sentiment historique. Tout le septième siècle est là dans ses figures, dans ses costumes et dans ses accessoires. Cette page est saisissante. Les historiens ne m'avaient jamais bien représenté le roi sur un catafalque avec ses habits royaux, le haut clergé, la cour, les moines, l'armée et le peuple.

ARSÈNE HOUSSAYE. *La fosse commune. Octave Tassaert.* (*L'Artiste*, 1874, t. I, p. 387.)

' 21. Baigneuses.

Daté 1837. — H. 73 ; l. 59.

(*Collection de M. Alexandre Dumas fils.*)

* 22. Paysage.

Daté 1837. — H. 39 ; l. 47.

(*Collection de M. Alexandre Dumas fils.*)

D'après un renseignement que m'a fourni M. H. Heymann, Tassaert a représenté dans ce tableau la découverte d'un assassinat dans le bois de Meudon.

23. Madeleine dans le désert.

Daté 1837. — H. 60 ; l. 49.

(*Appartient à Mme Vᵉ Michelet.*)

Même tableau, probablement, que la *Madeleine au désert*, du salon de 1838 (n° 28).

24. Portrait de Mlle V. Bès.

Daté 1837. — H. 55 ; l. 46.

(*Appartient à M. A. Bès père.*)

Portrait en pied, de face ; Mlle Bès pose la main droite sur la tête d'un chien.

25. Intérieur d'une étable. (Étude.)

Daté 1837. — H. 37 ; l. 44.

(*400 fr., vente Arosa, 25 février 1878.*)

Reproduit en phototypie dans le catalogue illustré de cette vente.

* 26. Vache dans une étable. (Étude.)

H. 23 ; l. 30.

(*Vente Barroilhet, 12 mars 1855. — 600 fr., vente Arosa, 25 février 1878.*)

Reproduit en phototypie dans le catalogue illustré de cette dernière vente.

1837-1838

Funérailles de Dagobert à Saint-Denis. Voir n° 20.

27. Mort d'Héloïse.

« Des auteurs rapportent qu'au moment où l'on descendit Héloïse dans la tombe, Abeilard, mort depuis longtemps, étendit les bras vers elle ».

28. Madeleine au désert.

Voir n° 23.

29. Agitation.

30. Jeunes femmes au bain.

Même tableau peut-être que le n° 21.

Salon de 1838. Médaille de 2ᵉ classe décernée à Tassaert.

Un jeune artiste, assez inconnu, M. Tassaert, semble annoncer un talent individuel. M. Tassaert a exposé cette année quatre petits tableaux : les *Funérailles de Dagobert à Saint-Denis*, composition très fantastique, comme *L'enterrement*, de Goya, cette fougueuse esquisse du musée espagnol ; une *Mort d'Héloïse*, qui rappelle un peu la *Résurrection de Lazare*, de Jouvenet, et les *Saint Bruno*, de Le Sueur ; des *Jeunes femmes au bain* et une *Madeleine au désert*. Cette dernière peinture.... offre de singulières qualités d'exécution.

T. THORÉ. *Salon de 1838.* (*Revue de Paris*, nouvelle série, t. LII (1838), p. 278.

Puisque j'en suis aux sujets mythologiques, je voudrais mentionner *L'agitation* de M. Tassaert, erreur de talent, composition peu intelligible, où l'on trouve d'heureuses qualités de franchise, de mouvement et d'énergie, mais qui ne montre pas assez cet instinct de coloriste,

dont l'auteur a fait preuve dans sa sévère ébauche des *Funérailles de Dagobert*, dans sa fantaisie des *Jeunes femmes au bain*.

PR. HAUSSARD. *Salon de 1838.* (*Le Temps*, 22 mars 1838.)

Une chronique rapporte qu'au moment où l'on descendit dans la tombe le corps inanimé d'Héloïse, Abeilard, mort depuis longtemps, étendit ses bras vers elle; M. Tassaert a échoué dans ce sujet rien moins que bizarre; il a été plus heureux dans *Les funérailles de Dagobert*, esquisse qui cependant n'est pas digne de figurer au musée de Versailles, pour lequel elle a été exécutée.

[Anonyme.] *Salon de 1838.* (*Journal des artistes*, 12ᵉ année (1838), 1ᵉʳ vol., p. 230.)

1839-1840

31. Portraits des fils de MM. Bethmont et Philipon.

(*Salon de 1840.*)

M. Tassaert a fait un charmant petit portrait de genre des fils de MM. Bethmont et Philipon. Ils sont trois, réunis ensemble comme des gémeaux et vêtus pareillement : trois petites blouses bleues, trois petits chapeaux de paille, trois petits êtres gentils, malins et fringants, qui se groupent avec beaucoup de grâce et de naturel. Ce ne sont point ces beaux enfants de velours et de satin, ces jolis principicules et roitelets que nous a faits Van Dyck. Ceux-là sont nos enfants, de petits plébéiens, de petits bourgeois en léger costume de classe et de récréation; mais ces jeunes représentants de la démocratie française lui font honneur : ils ont bon air dans leur simplicité, ils sont intelligents et distingués, ces petits bourgeois, et ils sortent à coup sûr d'un honnête et pur foyer domestique, comme celui où s'est représenté lui-même notre digne hollandais Adrien Ostade. D'ailleurs que ces trois aimables bambins ne prennent pas trop sérieusement ces éloges pour eux; ces éloges sont pour leur peintre qui leur a prêté son art. Cette œuvre de M. Tassaert est vraiment remarquable par le sentiment, le goût et la composition. Il est regrettable qu'il n'y ait pas mis son talent accoutumé de coloriste.

PR. HAUSSARD. *Salon de 1840.* (*Le Temps*, 5 avril 1840.)

1840

32. Portrait de M. F.-G. Dubreuil[1].

H. 66; l. 54.

(*Appartient à M. E. Dubreuil fils.*)

Assis dans un fauteuil, M. Dubreuil est vu de face.

1841

33. Portrait de Mme Fould.
34. Portraits des enfants de M. Fould.
35. Portrait de M. A. Bès fils, enfant.

Daté 1841. — H. 55; l. 46.

(*Appartient à M. A. Bès père.*)

En pied, de face, vêtu d'une robe rouge, un chapeau de paille sur la tête, il donne une feuille de vigne à brouter à une chèvre.

36. Portrait de Mme Dubreuil (née Rose Bès).

H. 66; l. 54.

(*Appartient à M. A. Bès père.*)

De face; elle est assise dans un fauteuil.

37. Saint Antoine. (Étude.)

H. 52; l. 44.

(*Appartient à M. A. Bès père.*)

Debout, le saint lève les yeux au ciel et tient de la main droite un livre ouvert; à ses côtés, son compagnon légendaire; dans le fond, deux anachorètes cheminant.

[1] J'emprunte aux notes de M. A. Bès fils la date de ce tableau et des cinq suivants.

1841-1842

* **38. Diane au bain.**

H. 52; l. 65.

(Salon de 1842.)

(*Vente des 29-30 novembre 1844 (Vallée).
— 6000 fr., vente Laurent-Richard, 23-
25 mai 1878. — Collection de M. Lange.*)

Gravé par Damman, dans le catalogue illustré
de la vente Laurent-Richard.

L'esquisse de ce tableau (h. 28; l. 19) a été
vendue 1200 fr. à la vente Hadengue-Sandras,
2-3 février 1880.
Une répétition du même sujet, ou peut-être le
tableau original du salon de 1842, a fait partie de
la vente Brébant-Peel, 18 mars 1868 (1150 fr.).

1842

39. Portrait de l'auteur.

Daté 1842. — H. 21; l. 17.

(Collection de M. Chocquet.)

En calotte rouge. Tête de 3/4 et partie supé-
rieure du buste.

1842-1843

40. Les voleurs volés.

(Salon de 1843.)

1843-1844

41. Le Christ au jardin des Oliviers.

(*Salon de 1844. — Exposition de Lyon,
1844-1845. — Exposition de Reims,
1845.*)

Divers tableaux sous ce titre, le même peut-
être, ont figuré à la loterie de l'Association des
artistes, 1er avril 1850, et aux ventes suivantes;
Mme B... 14 février 1851 ; — 530 fr., 23 avril 1864
(Francis Petit); — 25 février 1881 (George).

Esquisse de ce tableau : vente 22 décembre
1856 (Martin). C'est la même probablement que
possède M. Alexandre Dumas fils (h. 46; l. 38).

42. Le doute et la foi. } Salon de 1844.
43. L'ange déchu. } Exposition de Lyon,
1844-1845.

Ces graves défauts (le « défaut d'éléva-
tion dans le style» et « l'absence du goût »)
qui font retomber lourdement sur la
terre les sujets que l'on a été chercher
dans les régions célestes, m'ont frappé
surtout dans une petite composition de
M. Tassaert, où l'artiste a voulu figurer *Le
doute et la foi*. Ce sont deux adolescents,
dont les traits tirés et les joues amai-
gries font penser à ces enfants du peuple
chez lesquels le développement précoce de
l'intelligence augmente le sentiment de
leur misère. Tous deux cependant sont
accroupis sur des nuages, et expriment
d'ailleurs avec force, l'un le doute, l'au-
tre la croyance. Mais si la scène est
dramatique, combien il s'en faut qu'elle
soit pratique! Et si l'on joint à cette
combinaison d'idées une exécution facile,
jusqu'à être dédaigneuse, une imitation
de la nature, vraie, mais qui prouve que
l'artiste a pris le premier modèle qui
s'est trouvé devant lui, c'est alors que
l'on s'aperçoit de ce style terrestre, com-
mun, grossièrement matériel, que l'on
emploie aujourd'hui pour traiter des su-
jets qui demandent l'élévation de la
pensée et la délicatesse de la main.
M. Tassaert, qui ne manque certes pas
de talent, a peint ses deux personnifica-
tions du doute et de la foi comme il
aurait traité une scène de deux petits
Auvergnats dansant la bourrée.

DELÉCLUZE. *Salon de 1844.* (*Journal
des Débats*, 2 avril 1844.)

Voici un peintre qui n'a pas été à
Rome, qui ne connaît pas de députés,
qui n'a peut-être jamais eu l'espoir d'une
commande, et qui fait de la peinture
adorable, fine, spirituelle, empruntant
ses compositions aux plus charmantes
productions des poètes et sa couleur aux
plus puissantes peintures de Rubens et
de Van Dyck. On a reconnu M. Tassaert,
qui est avec MM. Delacroix et Diaz, le
plus fort coloriste que nous connais-

sions. *Le doute et la foi, L'ange déchu, Le Christ au jardin des Oliviers*, sont de ravissants échantillons de couleur et d'arrangement auxquels il manque seulement, pour être parfaits, un peu plus de distinction dans les types. Nous avons vu le talent de M. Tassaert se développer d'une manière plus complète dans ses tableaux de *Diane au bain, Renaud dans les jardins d'Armide* et *La tentation de saint Antoine*[1].

ALB. DE LA FIZELIÈRE. *Salon de 1844.* (*Bulletin de l'ami des arts*, t. II (1844), p. 342.)

44. Une pensée de suicide.

(*Exposition de Lyon, 1844-1845.*)

1844-1845

45. La sainte Vierge allaitant l'enfant Jésus.

H. 60; l. 50.

(*Salon de 1845. — Appartient à M. D. Alard.*)

Il existe plusieurs variantes de ce tableau, dont l'une, peut-être le n° 128, a été lithographiée par Émile Vernier, en 1866 (impr. Lemercier; G. Naissant, éditeur).

Tassaert. — Un petit tableau de religion presque galante. La Vierge allaite l'enfant Jésus, sous une couronne de fleurs et de petits Amours. L'année passée nous avions déjà remarqué M. Tassaert. Il y a là une bonne couleur, modérément gaie, unie à beaucoup de goût.

CHARLES BAUDELAIRE. *Salon de 1845*, p. 47. — *Œuvres complètes*, t. II, *Curiosités esthétiques*, p. 46.

[1] S'il faut s'en rapporter à ce passage, Tassaert aurait peint antérieurement un *Renaud dans les jardins d'Armide* et une *Tentation de saint Antoine*. Je ne trouve trace de tableaux sous ce titre qu'en 1850, pour le premier, et en 1848, pour le second (voir n°° 76 et 64).

M. Tassaert a exposé une *Vierge entourée d'anges*, où l'on admire des demi-teintes très fines.

T. THORÉ. *Le Salon de 1845*, p. 72. — *Salons de T. Thoré*, 1844-1848, p. 147.

M. Tassaert a intitulé son œuvre : *La sainte Vierge allaitant l'enfant Jésus*, et il a eu raison; car, malgré la présence d'un petit saint Jean-Baptiste et de chérubins perdus dans les nuages et dans des fleurs, on ne se douterait jamais qu'il a voulu reproduire la Vierge et le Sauveur du monde, qui s'occupe, en grimaçant, beaucoup plus de son pied que de sa future mission sur terre. On ne peut allier une plus jolie couleur à plus de trivialité; la manière dont la Vierge presse sa mamelle pour allaiter l'enfant Jésus est d'un naturel tellement commun qu'on ne saurait assez stigmatiser de semblables écarts. Le petit saint Jean-Baptiste, loin d'être en adoration, semble attendre son tour pour avoir part à la curée.

[A.-H. DELAUNAY.] *Salon de 1845.* (*Journal des artistes*, 1845, p. 117-118.)

La sainte Vierge allaitant l'enfant Jésus, de M. Tassaert, est un très joli tableau où les chairs sont fines, transparentes, et où l'effet est agréable et bien écrit; les ombres, autour de la Vierge, sont trop noires, la tête de la Vierge est vraie, mais elle manque de noblesse. M. Tassaert est un peintre habile et rempli de sentiment, que nous avons déjà remarqué l'année dernière; mais pourquoi, sans cesser d'être vrai, ne pas chercher un peu de noblesse, surtout lorsqu'on doit peindre des natures d'élite qui sont au-dessus de l'humanité? Que M. Tassaert peigne des scènes de la vie bourgeoise ou qu'il élève son style, il n'y a pas à balancer un moment.

AD. DESBAROLLES. *Lettre sur le salon de 1845.* (*Bulletin de l'ami des arts*, t. III (1845), p. 379.)

2

46. Le marchand d'esclaves. } *Exposition*
47. Érigone. } *de Reims,*
48. Intérieur turc. } 1845.

Deux tableaux portant également les titres : *Le marchand d'esclaves* et *Érigone* ont été exposés au salon de 1846. J'ignore s'il s'agit des mêmes toiles. Je n'ai retrouvé aucune trace du *Marchand d'esclaves*, non plus que de l'*Intérieur turc.*

Quant à l'*Érigone*, c'est un motif que Tassaert s'est plu à traiter bien des fois. Il n'est guère possible d'identifier les divers tableaux représentant ce sujet, qui ont passé dans les ventes sous le titre de : *Bacchus et Érigone*, *Bacchante endormie*, *Bacchante surprise dans son sommeil*, *Le rêve de la bacchante*, *La faune et la nymphe*, etc., etc. (voir plus loin, au n° 305).

1845

49. Portrait de l'auteur.

Daté 1845. — Ovale. H. 25 ; l. 25.

(Collection de M. Chocquet.)

Tête de 3/4 et partie supérieure du buste.

*** 50. Vierge et enfant Jésus.**

Daté 1845. — H. 1m48 ; l. 1m16.

(Appartient à M. F. Gérard.)

51. Baigneuses.

(Collection de sir Richard Wallace [1].)

VERS 1845

*** 52. Portrait de l'auteur.**

H. 41 ; l. 33.

(Collection de M. Alexandre Dumas fils.)

Ce tableau a figuré à l'exposition des « Portraits du siècle », à l'École des beaux-arts, en 1883 ; mais les dimensions en ont été indiquées d'une manière très inexacte dans le catalogue.

[1] Je dois à M. A. Bès fils l'indication et la date de ce tableau, que je n'ai pas été autorisé à voir.

1845-1846

53. Érigone. Voir n° 47.
54. Le marchand d'esclaves. Voir n° 46.
55. La pauvre enfant [1].
56. Les enfants heureux.
57. Les enfants malheureux [1].
58. Le juif.

} *Salon de 1846.*

M. Tassaert, dont j'ai eu le tort grave de ne pas assez parler l'an passé, est un peintre du plus grand mérite, et dont le talent s'appliquerait le plus heureusement aux sujets amoureux.

Érigone est à moitié couchée sur un tertre ombragé de vignes, — dans une pose provocante, une jambe presque repliée, l'autre tendue et le corps chassé en avant ; le dessin est fin, les lignes onduleuses et combinées d'une manière savante. Je reprocherai cependant à M. Tassaert, qui est coloriste, d'avoir peint ce torse avec un ton trop uniforme.

L'autre tableau [*Le marchand d'esclaves*] représente un marché de femmes qui attendent des acheteurs. Ce sont de vraies femmes, des femmes civilisées aux pieds rougis par la chaussure, un peu communes, un peu trop roses, qu'un Turc bête et sensuel va acheter pour des beautés superfines. Celle qui est vue de dos, et dont les fesses sont enveloppées dans une gaze transparente, a encore sur la tête un bonnet de modiste, un bonnet acheté rue Vivienne ou au Temple. La pauvre fille a sans doute été enlevée par les pirates. — La couleur de ce tableau est extrêmement remarquable par la finesse et par la transparence des tons. On dirait que M. Tassaert s'est préoccupé de la manière

[1] Impossible également d'identifier avec certitude les différents tableaux de Tassaert connus sous le nom de *La pauvre enfant*, *Les enfants malheureux*, *Pauvres enfants dans la neige*, *La maison déserte*, etc., etc. Voir plus loin n° 208

de Delacroix; néanmoins il a su garder une couleur originale.

C'est un artiste éminent que les flâneurs seuls apprécient, et que le public ne connaît pas assez; son talent a toujours été grandissant, et quand on songe d'où il est parti et où il est arrivé, il y a lieu d'attendre de lui de ravissantes compositions.

CH. BAUDELAIRE. *Salon de 1846*, p. 44-45. — *Œuvres complètes*, t. II, *Curiosités esthétiques*, p. 122-123.

L'*Érigone* de M. Octave Tassaert, couchée sur une peau de panthère, à l'ombre d'une vigne aux pampres épais, et frémissant dans son demi-sommeil sous le baiser dont l'effleure le jeune dieu dont la tête souriante passe à travers les feuilles écartées, est une figure d'un jet hardi et peinte avec une rare souplesse. Il est difficile de trouver à cette mythologie, d'une volupté brillante, un contraste plus complet que cette femme au teint pâle, tombée sur ses genoux, dans la neige, près d'une porte qui ne s'ouvre pas, accompagnée de deux enfants qui grelottent. Il y a dans cette figure amaigrie et mourante quelque chose de doux, d'effacé, de tendre, qui rappelle certaines ébauches du Corrège et de Prudhon. c'est le sentiment douloureux de Scheffer avec une réalité plus poignante. — On aurait peine à croire ces deux tableaux sortis de la même main.

THÉOPHILE GAUTIER. *Salon de 1846*. (*La Presse*, 7 avril 1846.)

Les tableaux de M. Tassaert sont de petits poèmes tout naïfs, sans prétention au style, mais remplis d'intérêt. Cet artiste..... consciencieux observateur, traduit dans un langage simple les petits drames qui se jouent autour de lui. Ignorant le luxe et la richesse, on sent qu'il compatit aux misères du pauvre, et son idéal de bonheur s'arrête à

un intérieur de cuisine égayé par un bon feu; il y place une grosse servante, deux enfants, un chien et un chat, et cela s'appelle *Les enfants heureux*....

Les enfants malheureux que M. Tassaert nous représente au milieu des neiges, viennent de ramasser à grand'peine à travers la campagne quelques morceaux de bois pour alimenter le triste foyer. Saisis par le froid, ils se sont blottis contre le mur d'une cabane.... deux petites filles s'enlacent pour se réchauffer.... leur sœur aînée, déjà grande, affaissée sur elle-même, abîmée de fatigue et de douloureuses pensées, s'abandonne au désespoir.... L'exécution de M. Tassaert est un peu lâchée et brutale, sa couleur est fine et il a des harmonies originales.....

CHARLES BRUNIER. *Salon de 1846*. (*La Démocratie pacifique*, 18 avril 1846.)

59. La pauvre enfant.
60. Descente de croix.
⎰ *Exposition de Lyon,* 1846-1847.

Le premier de ces deux tableaux est sans doute celui du salon de 1846 (n° 55).

1846-1847

61. La chaste Suzanne.

(*Exposition de Lyon, 1847-1848.*)

Même tableau, peut-être, que :
Suzanne au bain, vente du 26 février 1853 (Couteaux), et que :
Suzanne et les vieillards, vente D..., 27 mai 1854 (33 francs).

62. Les deux mères.

« Pauvre mère! privée
« De ta tendre couvée
« Par de frivoles jeux,
« Tu voles autour d'elle.
« Et voudrais que ton aile
« La portât vers les cieux.
« Ne crains rien, je suis mère,
« Et sens ta peine amère;
« Je veille pour nous deux. »

(*Exposition de Lyon, 1847-1848.*)

J'ignore si ce tableau est le même que les sui-

vants, ou si Tassaert a traité plusieurs fois le même motif :

Les deux mères. — Salon de 1849.

Les deux mères. — Exposition de Marseille, 1852.

Les deux mères, idylle. — Vente du 22 décembre 1856 (Martin).

Les deux mères. — H. 49; l. 36. — 280 fr., vente B... 30 juin-1er juillet 1859.

ANTÉR. A MARS **1847**

63. Enfants dans la neige.

« Jeunes enfants surpris par la neige et le froid, en venant de chercher du bois mort; le plus grand paraît succomber à la fatigue et au froid. Dans le fond, deux loups rôdent sur la neige. »

(*Vente des 12-13 mars 1847 (Schroth.*)

Même tableau, peut-être que le n° 97.

1847

63 *bis.* Nymphe surprise par un satyre.

Daté 1847. — H. 32; l. 24.

(*Collection de Mme Galinetti.*)

1848

64. La tentation de saint Antoine.

Daté 1848. — H. 93; l. 1m 45.

(*Salon de 1849.*)

(*Collection de Mme Vve John Saulnier, à Bordeaux.*)

Pour les appréciations dont ce tableau a été l'objet de la part des critiques d'art, au salon de 1849 et à l'exposition universelle de 1855, voir ci-après.

Il existe plusieurs études, variantes, etc., soit de cette *Tentation de saint Antoine,* soit de la *Tentation de saint Hilarion,* de 1857. On en trouvera la liste plus loin (n° 186).

VERS **1848**

65. Première pensée d'Une famille malheureuse, ou Le suicide (n° 71).

H. 42; l. 35.

(*Musée de Montpellier.* — Collection Bruyas.)

Dans une lettre à M. A. Bès fils, en date du 30 septembre 1874, M. Bruyas assigne à cette esquisse la date de 1848. C'est la même composition que le tableau du musée du Luxembourg, à quelques légères variantes près dans le mouvement des bras de la jeune fille et dans son costume ainsi que dans les accessoires.

1848-1849

La tentation de saint Antoine. Voir n° 64.

66. Les deux mères. Voir n° 62.

67. Famille malheureuse.

A figuré à la Loterie des artistes, dite de la statue d'argent; 1er décembre 1849.

68. La cuisine du peintre.

69. Intérieur d'atelier.

70. Jeune fille dans une forêt.

Salon de 1849. 1re médaille de 2e classe (genre historique) décernée à Tassaert.

Un peintre qui a un sentiment très remarquable de la couleur, c'est M. Octave Tassaert : sa *Tentation de saint Antoine* est une œuvre de beaucoup de mérite et se comprend aisément, car il a pris soin de la justifier. On ne sait trop pourquoi les artistes qui jusqu'à présent ont traité ce sujet, Callot et Teniers, entre autres, qui l'a reproduit à satiété, ont toujours mis sous les yeux du saint des formes grotesques, hideuses, épouvantables, bien plus faites pour effrayer et décourager que pour tenter : fût-on un saint halluciné par les macérations, enflammé par les réverbérations du ciel et du sable de la Thébaïde, fasciné par tous les mirages du désert, quelle idée voluptueuse peuvent faire naître des chauvessouris, des monstres à trompe de tapir, des têtes de chevaux décharnées, des œufs de poulets se vidant au bord de la cruche à l'eau, des chimères à groin de porc, et pour suprême ragoût une vieille sorcière pressant sa lèvre calleuse avec sa défense de sanglier? Il faut convenir que le démon en ce temps-là était diablement naïf ou que la sainteté était fragile outre mesure,

surtout quand l'on considère que saint Antoine était un vieillard à barbe blanche, desséché par le temps et la pénitence.

— M. Octave Tassaert n'est pas tombé dans cette faute; il a entouré son saint Antoine de toutes les séductions imaginables. — Le pauvre anachorète, agenouillé à l'entrée de la caverne, a beau pencher sur son livre de prières son grand front chauve qui s'argente comme un crâne, il est forcé aux distractions par un corps de ballet et une troupe de tableaux vivants qui se suspendent autour de lui dans les attitudes les plus gracieusement provocantes, les plus irrésistiblement voluptueuses qu'on puisse imaginer: il n'y a pas moyen qu'il y échappe; celle-ci montre les blanches poésies de son sein, celle-là ses épaules que satine la lune; l'une fait onduler sa hanche, souple comme l'onde; l'autre cambre ses reins opulents; la blonde noie, sous ses longues paupières, une étincelle d'azur et tend ses beaux bras pâmés; la brune fait scintiller l'éclair de son rire dans sa bouche de grenade. D'autres encore, ne se fiant pas à leurs charmes seuls, tiennent des vases de cristal où brillent en topazes et en rubis les vins les plus enivrants, dans des corbeilles et des plats d'or les mets les plus succulents et les plus délicats. Tout cela rit, babille, monte et descend, se groupe, s'élance, se dénoue, changeante guirlande de chair blanche et rose que la lueur du ciel bleuit d'un côté et le reflet de l'enfer illumine de l'autre. A la bonne heure, il y a là de quoi succomber, et le triomphe du saint à tant de séductions a quelque valeur.

— Ces groupes aériens sont jetés avec beaucoup de grâce et de hardiesse, ils plafonnent bien et renferment une foule de raccourcis très bien sentis et qui donnent du mouvement et de la nouveauté aux lignes. Le raccourci, dont les anciens peintres abusaient peut-être, est trop évité par les artistes modernes, qui se privent ainsi d'une grande ressource dans la composition.

La couleur de M. Octave Tassaert, qui affecte les localités grises et argentines, est harmonieuse et corrégienne. Cet artiste a aussi l'entente à un assez haut degré du clair-obscur, que l'avènement d'Ingres et de son école a beaucoup fait négliger, et qui donne de la vie et du relief aux objets.

Outre sa *Tentation*, son morceau capital, M. Octave Tassaert a quelques toiles qui se recommandent toutes par le sentiment et la couleur....

TH. GAUTIER. *Salon de 1849*. (*La Presse*, 4 août 1849.)

La tentation de saint Antoine, de M. O. Tassaert, est historique par le sujet, mais elle est exécutée dans un goût qui la rapproche du genre. Ce sujet n'a même, que nous sachions, jamais été traité sérieusement; il a été pris le plus souvent par le côté comique: témoins Callot, Téniers, et bien d'autres. Il a ici un caractère tout fantastique, et l'air d'une scène de sabbat. Sous une immense grotte, qu'on prendrait pour la grotte d'azur, aux reflets bleus qu'y projette avec plus ou moins de vraisemblance une lune à son second quartier, à moitié noyée dans des nuages errants, on voit le pauvre anachorète, à genoux, les mains jointes et les yeux tournés vers un crucifix. Il a cependant l'air un peu distrait, et il y a bien de quoi: derrière lui s'avance et s'amoncelle un essaim de démons féminins formant comme une plantureuse grappe de nudités, rondement accusées, et tordues sous les aspects les plus intéressants. A mon avis, une seule de ces diaboliques sirènes, introduite en temps opportun dans un réduit bien clos, et sachant bien son rôle, aurait plus de chances de succès que tout le bataillon; mais il ne s'agit pas de cela. Il y a beaucoup de verve et d'entrain dans cette

ronde échevelée; certains détails sont d'un goût assez hasardé, mais l'ensemble est d'un effet animé et piquant, quoiqu'un peu bruyant. La lumière est, ainsi que la composition, assez fantasmagorique; c'est même plutôt de l'éclairage, comme à l'Opéra. L'exécution, assez lâchée, joue la facilité et la joue bien. En somme, cette œuvre nous a paru avoir du succès, et il y a assez de talent et d'étude pour le justifier.

LOUIS PEISSE. *Salon de 1849*. (*Le Constitutionnel*, 15 juillet 1849.).

...En dehors se classe et se distingue nettement, comme un morceau d'étude et de prix, la *Tentation de saint Antoine* par M. Tassaert, qui depuis longtemps nous est connu, se faisait oublier: cette œuvre est une rentrée éclatante. Il a rajeuni et agrandi ce sujet aimé de Téniers et de Callot; il y a appliqué en petit Michel-Ange et Rubens, et il en fait par moitié un beau rêve et un cauchemar sinistre, un tableau de piété et une vision fantastique. Le saint prie avec extase au fond de sa grotte; mais la voûte s'enlève et de toutes les profondeurs de l'air se rue, tourbillonne, s'enlace un sabbat de femmes nues, forcenées, pantelantes de volupté et de fureur. Le saint resplendit, les tentatrices pâles et bleuies, comme des ombres, hurlent et se tordent dans un jour blafard. Il y a là de l'invention, de l'originalité et des tours de force de dessin habilement exécutés.

PR. HAUSSARD. *Salon de 1849*. (*Le National*, 28 août 1849.)

Dans la *Tentation de saint Antoine*, par M. Tassaert, il ne s'agit ni de carcasses de poissons qui volent, ni de squelettes d'oiseaux gigantesques portant des lunettes, ni de mâchoires de cachalot jouant de la musette, mais d'une avalanche de corps de femmes et de démons, volant à travers les airs, suspendus les

uns aux autres, se cambrant, se tordant, se faisant cent tours et cent caresses, avec des poses et des séductions à faire damner mille cénobites. Déjà quelques sirènes se sont assises près du saint, l'enveloppent, le couvent du regard; mais saint Antoine qui sent venir le danger ne s'en précipite qu'avec plus d'ardeur dans la prière. Il y a dans cette composition de l'imagination, de la verve, du mouvement et un aspect de travail facile. Toutes ces formes voluptueuses sont plutôt indiquées, ébauchées qu'arrêtées; mais cela convient à l'état de vagues apparitions évoquées par le cerveau malade du saint. L'exécution est lâchée et peu agréable à l'étudier de près. Quelques jolies diablesses font honneur aux modèles qui les ont inspirées; le plus grand nombre en ont retenu quelque chose de vulgaire. Cet ouvrage de M. Tassaert compte parmi les choses remarquables de l'exposition.

A.-J. DU PAYS. *Salon de 1849*. (*L'Illustration*, t. XIII, p. 393.)

M. Tassaert, dont le nom n'est pas très familier au public, mais que les artistes tiennent en estime singulière, n'avait point encore exposé une toile aussi importante que la *Tentation de saint Antoine*. La vision qui assiège le pieux ermite embrasse toutes les séductions de l'esprit et du corps. Peut-être reprocherions-nous à M. Tassaert d'avoir un peu trop sacrifié à l'effet, si les détails n'avaient été traités d'une main soigneuse et si l'ensemble n'était animé par un souffle très poétique.... M. Tassaert s'est montré coloriste plein de finesse et dessinateur expressif dans *La cuisine du peintre* et dans un *Intérieur d'atelier*.

HENRI TRIANON. *Salon de 1849*. (*Le Correspondant*, 25 juillet 1849, p. 463 et 469.)

Encore une *Tentation de saint Antoine!* Celle-ci est l'œuvre de M. Tassaert, qui,

loin d'y égaler Callot et Téniers, ne lutte même pas avec cet avantage contre M. Vandenbergh, auteur d'un tableau sur le même sujet... M. Tassaert fait planer ou plutôt tomber sur la tête du saint une multitude de figures féminines dont les formes équivoques et insaisissables n'ont heureusement rien de ce qu'il faut pour faire naître de coupables pensées dans l'esprit du pieux solitaire.... Ce nombreux essaim de fantômes gris, blancs et bleus, s'abattant sur lui comme une nuée de sauterelles, doit lui paraître plus dangereux que séduisant. Ce vénérable personnage est la seule figure du tableau qui ait de la vie et du caractère; tout le reste est blafard, confus et à peine esquissé. — M. Tassaert a été plus heureux dans son *Intérieur d'atelier*, où il a traité avec sentiment un sujet simple et plein d'intérêt. Qu'il renonce donc à la peinture fantastique, et surtout aux sujets rebattus....

Fab. P. [Pillet] *Exposition de 1849.* (*Le Moniteur universel*, 31 juillet 1849.)

M. Tassaert vient de gagner glorieusement ses éperons avec la *Tentation de saint Antoine.* Ce tableau, dont certaines parties sont admirablement traitées, montre partout un beau sentiment du dessin; la disposition de la lumière qui se joue dans l'enchaînement des groupes est d'un effet attrayant et qui poétise l'idée. — L'*Intérieur d'un atelier* mérite un souvenir; il y a là un travail inextricable dont M. Tassaert ne s'est point tout à fait tiré, mais qui n'en fait pas moins honneur à sa remarquable intelligence et à son savoir. Nous ne parlerons ici que pour mémoire de la *Famille malheureuse*, qui n'a rien de fort heureux comme peinture, et nous aimons à croire que M. Tassaert n'a pas trouvé chez lui le modèle de sa *Cuisine du peintre.*

Stephen de la Madelaine. *Salon de 1849.* (*Le Courrier français*, 18 juillet 1849.)

1849

* 71. Une famille malheureuse.

« La neige couvrait les toits ; un vent glacial fouettait la vitre de cette étroite et froide demeure ; une vieille femme réchauffait à un brasier ses mains pâles et tremblantes. La jeune fille lui dit : O ma mère, vous n'avez pas toujours été dans ce dénuement !... Et la vieille dame regardait l'image de la Vierge, et la jeune fille sanglotait..... A quelque temps de là on vit deux formes [1] lumineuses comme des âmes, qui s'élançaient vers le ciel [2]. »

Daté 1849. — H. 1m01 ; l. 78.

(*Salon de 1850-1851 (commande de l'État [3]). — Musée du Luxembourg. — Envoyé par l'État à l'exposition universelle de Londres de 1862.*)

Lithographié en 1852 ou 1853, par C. Nanteuil, (*Suicide*), dans *Les Artistes anciens et modernes*, n° 42; imp. Bertauts).— Lithographié par C. Kreutzberger, dans *Le Musée français*, janvier 1859. — Gravé dans *L'Univers illustré*, 1862, t. I, p. 132 (gravure sur bois anonyme). — Photogravé dans *Les Chefs-d'œuvre d'art au Luxembourg* (lib. Lud. Baschet, 1881), p. 117.

Pour les appréciations dont cette œuvre a été l'objet au salon de 1850-1851, voir plus loin.

En dehors de la première pensée de ce tableau, précédemment citée (n° 65), Tassaert en a laissé plusieurs réductions, variantes, etc., entre autres :

Réduction du tableau du Luxembourg (h. 65 ; l. 55 environ), appartenant à M. Alexandre Dumas fils.

Réduction du même tableau (h. 45 ; l. 37). — Musée de Montpellier (collection Bruyas). — Voir n° 112.

Autre réduction (h. 50 ; l. 39), appartenant à M. Berthelier.

Autre réduction (h. 56 ; l. 47), appartenant à M. Paul Michel-Lévy. — Voir n° 146.

* *Étude ou souvenir du tableau du Luxembourg* (bois ; h. 87 ; l. 61); appartenant à M. Alexandre Dumas fils.

[1] Deux *femmes* (sic) *lumineuses*, portent le livret du salon et les diverses éditions du catalogue du musée du Luxembourg de 1852 à 1884.

[2] Voir Lamennais, *Paroles d'un croyant*, XXV

[3] Sur les circonstances plus ou moins fantaisistes de cette commande, consulter : l'article de Chrysale, « Hommes et choses », dans *La Liberté* du 29 avril 1874 ; la notice sur Octave Tassaert par M. Ch. Vendryes, dans la *Galerie contemporaine* (lib. Lud. Baschet), etc. loin p. 23.

Ont passé dans les ventes :

Une famille malheureuse. — Vente Mala-
thier, 16-17 janvier 1852.

La famille malheureuse (réduction du ta-
bleau du Luxembourg). — Vente du 26 février
1853 (Couteaux).

La famille malheureuse (variante du même
tableau). — 700 fr., vente du 22 juin 1864
(Francis Petit).

La famille malheureuse (réduction du même
tableau). — 1700 fr., vente Yakuntschikoff,
22 avril 1870.

Une famille malheureuse (réduction du
même tableau). — H. 53; l. 40. — 6100 fr.,
vente Jacobson, 28-29 avril 1876.

72. Jeune fille au cimetière.

Daté 1849. — H. 56; l. 46.

(Appartient à Mme Victor Magnien.)

VERS 1849

* 73. Ariane abandonnée [1].

H. 24; l. 18.

(Musée de Montpellier. — Collection Bruyas.)

Lithogr. par J. Laurens (*Ariadne*), dans *L'É-
cole moderne*, n° 56 (imp. Lemercier; P.-A.
Peyrol, éditeur).

... L'*Ariadne*, un chef-d'œuvre grand
comme la main (supérieur même à *La
petite fille au lapin*, de la collection Bar-
roilhet); l'*Ariadne*, d'une suavité corré-
gesque et surnommée la *Petite Antiope
blanche de Tassaert*....

Théophile Silvestre. Étude sur Tas-
saert, XXXIV. (*Le Pays*, 2 juin 1874.)

74. Chrétiens dans les catacombes. [2]

H. 36; l. 33.

(Musée de Montpellier. Collection Bruyas.)

Esquisse du tableau exposé au salon de 1852.

1849-1850

* Une famille malheureuse.

(Salon de 1850-1851.) — Voir n° 71.

[1] et [2] M. Bruyas assigne à ces deux tableaux la
date de 1849, dans une lettre à M. A. Bès fils, en
date du 30 septembre 1874.

* 75. Ciel et enfer.

Daté 1850. — H. 2m12; l. 1m42.

*(Salon de 1850-1851. — Musée de Mont-
pellier. — Collection Bruyas.)*

76. Les jardins d'Armide.

(Salon de 1850-1851.) — Voir p. 9, note et
n° 142.

77. Jeune femme se balançant sur les eaux.

(Salon de 1850-1851.) — Voir n° 156.

Il existe de Tassaert plusieurs tableaux de
Jeune femme se balançant sur les eaux, ou
Sarah la baigneuse, plus ou moins inspirés
par la *XIXe Orientale* de Victor Hugo :

* *Sarah la baigneuse.* (Daté 1850. Proba-
blement le tableau exposé au salon de 1850-
1851). — H. 55 1/2; l. 45 1/2. — Vente Collot,
29 mai 1852. — 300 fr., vente Arosa, 24 avril 1858.
— 3150 fr., vente Arosa, 25 février 1878. — Col-
lection de M. Alexandre Dumas fils. — Reproduit
en phototypie dans le catalogue illustré de la
vente Arosa (1878).

Sarah la baigneuse (sans date, vers 1850?).
— H. 46; l. 33. — Collection de M. Alexandre
Dumas fils. — Lithogr. par Lamy (*Sarah la
baigneuse*) dans *L'Artiste*, 5e série, t. XIV
(1854-1855), p. 182, et par E. Guillon (*Sarah la
baigneuse*) (imp. Aug. Bry; A. Cadart et F. Che-
valier, éditeurs).

Jeune femme se balançant sur les eaux.
— H. 31; l. 23. — 1000 fr., vente Hadengue-
Sandras, 2-3 février 1880.

Sarah la baigneuse, qui figura à l'exposition
universelle de 1855 (n° 156), est, je crois, le ta-
bleau du salon de 1850-1851.

Je trouve encore, mais sans pouvoir les iden-
tifier :

Sarah à la fontaine. — Exposition de Mar-
seille, 1852.

Sarah la baigneuse. — Vente du 23 décembre
1853.

Sarah la baigneuse. — Exposition de Bor-
deaux, 1854.

Sarah la baigneuse. — Vente du 22 dé-
cembre 1856 (Martin) [1].

Sarah la baigneuse. — Exposition de Bor-
deaux, 1867.

On n'a sans doute pas oublié la *Tenta-*

[1] D'après le catalogue de la vente, ce tableau
est celui de l'exposition universelle de 1855.

tion de saint Antoine, de M. Octave Tassaert, exposée au salon de 1849, joli tableau où il avait entouré le saint ermite de toutes les séductions du corps de ballet, évitant cette faute des peintres flamands qui assaillent le solitaire des visions les plus hideuses et les plus incongrues, bien plus faites pour effrayer un libertin que pour tenter un saint personnage. Cette année, M. Octave Tassaert nous fait voir, sous le titre de *Ciel et Enfer*, une capilotade de pécheresses dans le goût de la *Précipitation des anges*, de Rubens, allant expier dans un enfer rouge le crime de s'être trop promenées au clair de la lune. — Il y a dans ce chapelet de femmes qui s'égrène en l'air pour retomber dans la gueule d'un Satan monstrueux, des groupes charmants et de très jolis morceaux. Plus d'un torse ondoyant, souple et plein de relief, plus d'une tête expressive et bien touchée, plus d'un raccourci bien rendu, demandent grâce pour des incorrections et des réminiscences. M. Octave Tassaert possède une certaine pâte blanche, laiteuse et bleuâtre, qu'il n'a qu'à réchauffer de rose çà et là pour en faire des guirlandes de femmes dans des ciels d'opéra, ou dans les cavernes d'une thébaïde de fantaisie. Ce n'est pas cette blancheur mate du Corrège, baignée d'ombres limpides, ni ce gris doré de Prud'hon si léger et si frais; mais c'est une couleur harmonieuse, douce et tendre à l'œil, où le clair-obscur vient jeter ses prestiges, trop rares maintenant.

Il n'y a guère de sujets qui aient été plus traités en peinture que *Sarah la baigneuse*, de Victor Hugo. Chaque année, le livret voit reparaître invariablement cette stance des *Orientales :*

> Sarah, belle d'indolence,
> Se balance
> Dans un hamac au-dessus
> Du bassin d'une fontaine
> Toute pleine
> D'eau puisée à l'Ilissus.

Et quel que soit le talent du peintre, la toile reste au-dessous de la strophe. M. Octave Tassaert a aussi fait balancer le hamac de Sarah sous une feuillée humide, au-dessus d'une eau noirâtre qui n'a pas l'air d'avoir été « puisée à l'Ilissus » le moins du monde ; on dirait plutôt une Elfe ou une Nixe des légendes septentrionales qui a suspendu à quelque saule sa robe à l'ourlet mouillé et se berce au clair de lune, rasant du bout du pied les feuilles de nénuphar sur quelque lac dans lequel elle veut entraîner un amoureux imprudent. Ce long corps blanc qui tord sur l'escarpolette ses reins flexibles, n'a jamais vu le soleil de la Grèce : il a été pétri dans la neige du Nord par une claire nuit de gelée où les étoiles scintillaient blanches et larges.

M. Tassaert n'est pas seulement un fantaisiste agréable ; il sait aborder, quand il le faut, le côté douloureux et pathétique de l'humanité. Sa composition représentant une jeune fillette et sa mère, allumant dans un galetas le charbon de l'asphyxie, est pleine de sentiment et rappelle sans imitation la *Pauvre famille*, de Prud'hon. On voit au grand air de la vieille dame, à quelques restes d'élégance dans ses haillons, qu'elle a vu des temps meilleurs que la jeune fille n'a pas connus. Les mains de la pauvre enfant, prise trop tôt par le travail, n'ont pas cette finesse aristocratique des mains de la vieille, sur lesquelles elle se penche avec une effusion résignée. La mère lève les yeux au ciel et semble s'excuser près de Dieu de commettre

> *Ce crime sans pardon puisqu'il est sans remords.*

L'ouvrage manque, l'hiver est froid et la faim arrive avec son agonie hideuse et lente. La seule ressource ce serait le déshonneur de la fille ; car qui paye la vertu pauvre ? Déjà la flamme bleue voltige et danse dans le réchaud. Dans quelques minutes tout sera fini ; le linceul tombera

sur ce drame navrant. — La tête de la jeune fille, ployée sous le vertige de l'asphyxie, a une expression douloureuse bien saisie et bien rendue. Son col et ses épaules, que l'on aperçoit sous son pauvre mouchoir, sont très finement modelés dans une demi-teinte argentée et transparente. Le réchaud, avec ses charbons et ses exhalaisons bleuâtres, vous donne mal à la tête.

TH. GAUTIER. *Salon de 1850-51.* (*La Presse*, 22 mars 1851.)

Les deux peintres qui me rappellent le plus dignement et le plus directement, dans cette exposition, l'école et la palette de Gros, sont Octave Tassaert et Auguste de Bay ; Octave Tassaert, dessinateur et coloriste sans grand parti pris, mais d'un vrai sentiment et trop longtemps .méconnu. Son *Ciel et Enfer* est une répétition voulue, sans doute, de sa *Tentation de saint Antoine*, qui eut du succès à l'exposition des Tuileries ; j'aime mieux, je l'avoue, son talent dans des sujets plus simples et où le sentiment ait jeu. Cependant, la rare liberté de pinceau qu'il déploie dans ce chaos de chair féminine est une preuve incontestable de force et de savoir.

PH. DE CHENNEVIÈRES. *Lettres sur l'art français en 1850*, p. 37.

Le triste poème de la misère et de la mort a aussi inspiré M. Tassaert ; mais, pour lui, ce n'est pas la première fois qu'il y touche. Il y a longtemps déjà que nous suivons ses tentatives dans cette voie douloureuse, et, bien que son dessin soit pauvre et sa manière incertaine, c'est encore l'un de ceux qui, dans la représentation de la vie de l'ouvrier, ont fait les meilleures rencontres. Le tableau qu'il expose cette année, *Une famille malheureuse*, présente réunies et condensées les qualités et les faiblesses de son talent hasardeux.

Malheureuse famille, en effet, car les deux personnes qui la composent, la mère et la fille, ont résolu d'en finir avec les angoisses de la vie, et ce tableau serait beaucoup mieux appelé le *Suicide*. Dans leur chambre étroite et de toutes parts fermée, elles ont allumé un réchaud, et déjà se dégagent les âcres vapeurs du charbon. La jeune fille commence à se débattre sous les étreintes de la mort : plus enracinée au sol, la mère a fixé les yeux sur une image de la Vierge et paraît rassembler ses forces pour une prière suprême. Hélas ! c'est là le dénouement de bien des existences troublées ! Les attitudes, le geste, le sentiment de l'ensemble sont justes et vrais dans le tableau, d'ailleurs peu original, de M. Tassaert, et il n'y a pas jusqu'aux tons pâlis de sa couleur grise et triste qui n'expriment cette espèce de mort, lamentable entre toutes, qu'on appelle l'asphyxie.

M. Tassaert a exposé d'autres tableaux ; mais, outre que *Ciel et Enfer* et les *Jardins d'Armide* sortent un peu de notre sujet, ils s'écartent aussi par trop de ce que nous nommons, nous autres pédants, la bonne peinture, pour qu'il en soit parlé avec détail. Je sens bien ce que l'auteur a voulu faire : disciple lointain des grandes écoles de Flandre, son rêve eût été de peindre de blancs corps de femmes, inondés d'une lumière blanchâtre. Là où Rubens eût vraisemblablement réussi, M. Tassaert a échoué.

PAUL MANTZ. *Salon de 1850-51.* (*L'Événement*, 15 février 1851.)

C'est la chimère qui tente M. Tassaert, la chimère aux formes diaphanes et aux teintes bleuâtres ; c'est elle qui azure ainsi *Les jardins d'Armide*, et jette autour des deux guerriers ces nudités enchanteresses faites de neige et de rose ; c'est elle qui balance dans un nid de feuillée, et sur des eaux magiques, ce corps flexible et tendre, ce doux et blanc fantôme de

femme; c'est elle enfin qui escalade le dos de Michel-Ange et de Rubens, pour ouvrir *Ciel et Enfer*, et tenter à son tour un Jugement dernier, celui de toutes les pécheresses enroulées en chaîne sur une échelle immense, et que se disputent les anges et les démons. On peut se laisser ravir à cette chimère; l'art est en croupe. M. O. Tassaert a, depuis deux ans, repris possession dans l'école, et sa personnalité fortifiée, étendue, y compte désormais pour une valeur nouvelle.

PR. HAUSSARD. *Salon de 1850-51.* (*Le National*, 1er avril 1851.)

C'est sans doute pour faire pendant à sa *Tentation de saint Antoine*, qui eut un succès de fantasmagorie à l'exposition des Tuileries, que M. Tassaert a fait son *Ciel et Enfer*, enfilade et dégringolade de formes et de chairs humaines, tordues et enchevétrées avec une fougue plus apparente que réelle. Il y a là aussi du talent, une certaine verve et facilité d'exécution, mais je ne crois pas qu'on puisse justement appeler de la couleur ces tons blafards, cette lumière conventionnelle. Quant au dessin et au goût, ce n'est ni la correction ni la distinction qu'on y pourrait louer. M. Tassaert a en outre une *Famille malheureuse*, très regardée et devant laquelle les yeux s'humectent. Je lui en demande pardon, mais j'ai une telle antipathie d'art pour ces drames intimes de misère, de grabat, de mansarde et d'asphyxie par le charbon, que je suis incapable de juger son œuvre.

L. PEISSE. *Salon de 1850-51.* (*Le Constitutionnel*, 21 janvier 1851.)

M. Tassaert a recommencé sous une autre forme sa *Tentation de saint Antoine* en suspendant un long chapelet de femmes, entortillé, entre *Ciel et Enfer*. Pour se loger en pareil lieu, il faut une foi artistique plus profonde que ne l'indique cette peinture facile et superficielle. L'artiste n'a même pas foi à la chair, à cette chair maudite qu'il traite avec peu de vérité et qu'il éclaire d'une manière si blafarde. Il a mieux réussi en représentant une *Famille malheureuse*, une jeune ouvrière et sa vieille mère qui s'asphyxient en priant. Cette élégie de la misère est simplement conçue. Elle eût eu un grand succès du temps de la *Famille dans la désolation*, de Prud'hon, avec laquelle elle a de lointaines affinités....

A.-J. DU PAYS. *Salon de 1850.* (*L'Illustration*, t. XVII (1851), p. 165.)

Dans sa *Famille malheureuse*, M. Tassaert a su allier à un sentiment très élevé un mérite de coloriste que les expositions précédentes avaient déjà permis d'apprécier.

L. CLÉMENT DE RIS. *Le Salon de 1851.* (*L'Artiste*, 5e série, t. VI (1851), p. 7.)

On appelle le tableau de M. Tassaert *Le Ciel et l'Enfer*. Ce n'est à vrai dire ni l'un ni l'autre : c'est une guirlande de femmes qui montent et descendent tout le long du tableau; les membres désarticulés s'enchevétrent les uns dans les autres de la façon la plus excentrique du monde; ce sont des cascades de bras et de jambes et des chutes de reins à n'en plus finir; le tout dans une confusion et un pêle-mêle qui vise à l'effet sans l'atteindre. Je ne parle pas du dessin : M. Tassaert dessine peu. Quant à la couleur, elle n'est guère réjouissante; c'est sale et terreux. Les figures de ces pauvres femmes (il n'y a que des femmes dans l'enfer de M. Tassaert) sont en général peu séduisantes, elles n'ont même pas la beauté du diable. C'est pourtant le cas ou jamais....

La *Famille malheureuse* du même M. Tassaert obtient un grand succès de mouchoirs de poche, cela mouille l'œil comme un mélodrame de la Gaîté....

L. ÉNAULT. *Salon de 1851.* (*La Chronique de Paris*, 1851, t. I, p. 120.)

C'est une œuvre originale que le *Juge-
ment dernier* de M. Tassaert. Cette com-
position s'appelait à l'atelier: *L'echelle du
vice;* mais le livret l'intitule : *Ciel et En-
fer!* Contentons-nous donc de cette expli-
cation. Près du gouffre infernal, le dé-
mon de la luxure enlace de ses replis une
guirlande blanche et rose de filles d'Ève.
Dans la partie supérieure du tableau, des
anges placés en vedette sur le chemin du
ciel l'ouvrent aux élus. Les élus, ici, ce
sont les invalides du mariage. Quant aux
imprévoyantes pécheresses convaincues
d'unions morganatiques et transitoires....
M. Tassaert, les damne impitoyablement...
A vrai dire, toutes ces réprouvées sont
fort séduisantes dans le simple appareil
dont parle le poète. Elles sont enchevê-
trées sans trop de confusion. La couleur
est argentine, gaie, sémillante. Je con-
viens qu'elle saisit les sens par un éclat
un peu factice, que la gamme en est un
peu fausse, que ce n'est pas de la couleur
dans l'acception élevée du mot ; j'accorde
que tout cela n'est guère plus biblique
qu'un couplet de vaudeville, mais c'est
de la peinture spirituelle, et, ma foi !
n'en fait pas qui veut.

A ne la prendre que pour ce qu'elle est,
cette composition est donc vive, piquante,
pleine de coquetteries fort profanes assu-
rément. C'est une boutade d'un ragoût
essentiellement parisien. Tous ces profils
égrillards vous sont connus déjà. Vous
les avez maintes fois rencontrés sur les
hauteurs de Breda-street....

FRÉDÉRIC HENRIET. *Salon de 1851*. (*Le
Théâtre*, 12 mars 1851.)

Devant les tableaux de M. Tassaert, où
il a dépensé un talent incontestable, on
ne peut vraiment découvrir les qualités
qu'il a cherchées en particulier. Il ne s'in-
quiète spécialement ni du dessin, ni de
la couleur, ni de la réalité, ni des rêves
de l'imagination. Il fait un mélange de
tout cela et semble manquer de ces haines

vigoureuses qui seules font produire les
œuvres viriles. Il est inutile d'examiner
Ciel et Enfer, où il a recommencé sa *Ten-
tation de saint Antoine*, de l'exposition
dernière. Dans cette nouvelle cascade de
femmes, le dessin est moins correct, la
couleur plus plâtreuse, et la conception
tellement confuse qu'après l'avoir regar-
dée, on est forcé de croire qu'on doit être
encore plus mal au ciel qu'en enfer. Nous
préférons de beaucoup, malgré ses dé-
fauts , la *Famille malheureuse :* deux
pauvres femmes qui se meurent dans une
mansarde. La tête de la mère a un carac-
tère très vrai et très senti de douleur et
d'épuisement; le dessin en est pur et
expressif; c'est certainement la meilleure
partie du tableau. Mais le mouvement de
la jeune fille est gauche et sans accent,
et la neige qui couvre les toits ne néces-
sitait pas une couleur blanchâtre et fari-
neuse comme le masque d'un pierrot.
Cette gamme éteinte et blafarde n'est
pas indispensable pour arriver à la poésie
de la tristesse et de la misère.

P. PÉTROZ. *Salon de 180-551*. (*Le Vote
universel*, 11 février 1851.)

Le succès obtenu l'année passée par sa
Tentation de saint Antoine a empêché
M. Tassaert de dormir. Aussi a-t-il voulu
le renouveler cette année en envoyant
un tableau conçu à peu près dans les
mêmes principes et exécuté dans le même
goût; nous ne croyons pas cependant que
Ciel et Enfer obtienne autant de suffrages.
La composition n'est pas aussi émouvante
que devrait le comporter un pareil sujet.
C'est froid, et on reste indifférent, devant
cela, à la plus grande des angoisses hu-
maines : l'incertitude de l'éternité.

Cette toile renferme cependant de bons
effets de ton; elle est éclairée avec bon-
heur par trois lumières différentes qui
lui donnent beaucoup de fantastique; le
jour radieux du ciel d'abord, puis les
flammes rouges de l'enfer; enfin, les

blancs rayons de la lune qui éclairent heureusement un groupe situé sur la droite du tableau; on regrette seulement de ne pas apercevoir assez franchement d'où partent ces rayons, qui paraissent au premier abord un effet sans cause.

En somme, les autres œuvres du même artiste nous plaisent davantage; nos sympathies sont particulièrement acquises à cet épisode navrant intitulé : *Une famille malheureuse,* où M. Tassaert a reproduit une de ces scènes déchirantes qui viennent parfois épouvanter comme un remords le cœur des heureux du siècle....

CLAUDE VIGNON. *Salon de 1850-51,* p. 89-90.

M. Tassaert a fait quelque chose comme un chef-d'œuvre. Voyez cette *Famille malheureuse....* M. Tassaert a rendu ce sujet comme il convenait de le faire : avec grandeur et simplicité. La ligne de la composition est d'un style excessivement relevé. C'est bien là la noblesse de la nature, prise sur le fait, mais de la nature qui sort de l'ordre habituel de la vie vulgaire, par le fait d'une émotion qui la montre sous son aspect le plus senti. — La couleur de ce tableau est profondément triste dans son harmonie, mais elle offre en même temps une finesse de ton et une vérité de lumière qui en font un des ouvrages les plus complets du salon. La chair vit et palpite; on sent que le bonheur, en ramenant la santé, rendrait aux carnations de cette jeune fille toute la fraîcheur veloutée de la jeunesse, et pourtant la maladie et la souffrance ont laissé leurs traces douloureuses sur cette belle et noble physionomie. La mère, plus forte, plus résignée, et qui sait mieux souffrir, a mis son espoir dans celle dont elle implore l'image, et son abattement est moins brisé. D'un bout à l'autre, peinture, expression, composition, ce tableau ne laisse rien à désirer.

En opposition à cette scène désolante, M. Tassaert a fait rire sous les fleurs, parmi les bocages embaumés, la nonchalante baigneuse des *Orientales* de Victor Hugo. Il fallait ce peintre à ce poète. La fraîcheur, la jeunesse et la grâce ne peuvent mieux s'exprimer que par cette belle jeune fille et par cette radieuse nature.

A. DE LA FIZELIÈRE. *Exposition nationale, Salon de 1850-1851,* p. 57-58.

La Famille malheureuse de M. Tassaert. C'est la seconde fois que son nom se trouve sous ma plume; je l'ai félicité du choix et de l'exécution de son premier tableau, *Ciel et Enfer,* et je le blâmerai aujourd'hui, mais seulement du triste choix de la scène qu'il offre à nos yeux. Le tableau de la misère comme expiation du vice ou du crime est éminemment moral; l'aspect de la misère étalé pour le plaisir seul de faire du mélodrame est attristant et inutile....

M. Tassaert a voulu montrer une des faces de son talent sérieux et varié. Si donc je m'inscris contre la pensée qu'il exprime, c'est parce qu'on ne peut nier qu'il n'ait fait de cette jeune fille et de sa mère un petit drame fort touchant....

GABR. DE FERRY. *Salon de 1850-51.* (*L'Ordre,* 9 janvier et 20 mars 1851.)

M. Tassaert expose au Salon de cette année une deuxième édition de sa *Tentation de saint Antoine,* sous le titre prétentieux de *Ciel et Enfer.* C'est une chaîne de corps humains, d'hommes et de femmes entrelacés, qui vont diagonalement de haut en bas du cadre. Quelques figures sont appelées par les anges, d'autres sont entraînées par les démons, d'autres enfin flottent indécises entre le ciel et la terre. Vous le voyez, c'est un rêve fantastique inspiré par le Jugement dernier de Michel-Ange, et calqué sur le modèle des Tentations de saint Antoine. — Nous

n'osons pas dire que cette fantaisie demandait une main plus habile, une couleur plus chaude, un talent plus élevé que ceux de M. Tassaert : nous craignons d'exprimer ici toute notre pensée sur la faiblesse du dessin, sur la fausseté d'un coloris qui a la prétention d'imiter Rubens. M. Tassaert a des fanatiques : ils nous feraient un mauvais parti. Cependant nous aurons le courage de demander plus de transparence dans la chair, plus d'élégance dans les types, moins de contorsions dans les figures. Ces genoux rouges de femmes nous importunent, et nous ne pouvons cacher notre étonnement à la vue de cette belle fille si longue et si disproportionnée, et qui est chaussée de si jolies pantoufles; enfin les diables de bois qui attirent leurs proies au bas du tableau ne nous inspirant, à nous, aucune frayeur, nous leur dirons franchement que nous les trouvons détestables.

Sur un magique fond bleu qui ressemble, à s'y méprendre, à une décoration d'opéra-comique , on voit une chose blanche qui se balance; cette chose est une femme, dit le livret. Voyez notre erreur! Avant de consulter notre catalogue, nous l'avions prise pour un beau poisson soulevé par le filet d'un pêcheur. La même pensée est venue devant cet autre cadre du même artiste, intitulé *Les jardins d'Armide.* Toujours décorations de l'Opéra-Comique, mines de sel de fantaisie, clairs de lune en bleu de Prusse.

Une famille malheureuse! Le besoin de peindre des familles malheureuses se fait aussi vivement sentir chez M. Tassaert que celle de peindre des Tentations de saint Antoine. A chaque exposition nous sommes sûrs de trouver maintenant une *Famille malheureuse* par M. Tassaert. C'est un genre qu'il se donne, une fantaisie qu'il se passe. Malheureusement le malheur de cette famille malheureuse

ne nous paraît pas supporté avec un courage bien grand, avec une résignation bien chrétienne. Ces deux femmes ont été dans l'opulence. Elles en portent encore sur elles d'assez jolis débris. « O ma mère! vous n'avez pas toujours été dans ce dénuement, dit la fille. » Et là-dessus on se détermine à mourir. « A quelque temps de là on vit deux femmes (*sic*), lumineuses comme des âmes, qui s'élançaient vers le ciel. » Nous ne croyons pas que l'on ait vu cela. Ce n'est pas le chemin du ciel que prennent les âmes de ceux qui mettent fin à leurs jours. Cette jolie scène du suicide en perspective a été accommodée pour le ministère de l'intérieur. On peut dire que les deniers de l'État auront là un beau placement! — Rien ne ressemble plus à la peinture de Tony Johannot que ce tableau grisâtre. Le dessin est raide et guindé; le bras gauche et la jambe de la jeune fille sont tout à fait manqués. — Nous conseillerons à M. Tassaert de choisir mieux ses sujets et de s'étudier à rendre son coloris moins cru et moins opaque, s'il veut prendre une place sérieuse dans l'art moderne.

ALPH. DE CALONNE. *Salon de 1850-51.*
(*L'Opinion publique,* 26 mars 1851.)

Pourquoi, dans la *Famille malheureuse* de M. Tassaert, cette jeune fille est-elle pieds nus, en manches de chemise et en corset? Dans un sujet aussi gravement solennel, cette nudité est hideuse comme une profanation.... Cette tragédie, bien conçue du reste, est aussi fade d'aspect. Ce qui se passe là est horrible, et le tableau vu de loin est presque coquet. Mais la composition est pleine de sentiment. La mère est sublime d'expression et de geste; la fille, très belle de découragement mortel et de lassitude de la vie. Cet œil pieux que la pauvre dame lève vers cette pauvre image de Vierge dit par combien d'intolérables malheurs

ces femmes chrétiennes ont passé pour en venir au suicide; pieuse, elle espère que Dieu pardonnera. Le réchaud allumé dans l'ombre et cette flamme livide de charbon font un effet sinistre. Si toute la scène avait été modulée dans cette tonalité, elle serait effrayante et nul ne la regarderait sans pâlir....

F. SABATIER-UNGHER. *Salon de 1851.* (*La Démocratie pacifique*, 16 février 1851.)

M. Tassaert est très fort pour peindre des malades.... Il sait rendre avec beaucoup de sentiment et de vérité les misères du pauvre. Sa *Famille malheureuse* résume très bien les qualités de son talent; mais aussi l'on y retrouve ses imperfections habituelles, une regrettable mollesse de touche, et une lumière blafarde qu'on croirait empruntée à la lune plutôt qu'au soleil. Chez lui, du reste, le sentiment est toujours vrai.

F. DE LASTEYRIE. *La peinture à l'Exposition universelle* [de Londres, 1862], p. 156.

Lorsque la révolution de 1848 eut effarouché tous les intérêts, fait fermer toutes les poches et réduit à rien les objets d'art, Tassaert, ne sachant plus à quel saint se vouer, alla se recommander au Louvre à M. Jeanron, directeur des musées, qui lui vint en aide et lui fit obtenir du ministre une commande de 3000 francs. L'entrevue fut curieuse, M. Jeanron nous l'a mainte fois contée; mais les journaux l'ont si souvent répété à leur manière, que nous n'allons pas la recommencer. N'affichons pas une fois de plus la détresse de Tassaert et la bienveillance de Jeanron. Tassaert s'acquitta, d'ailleurs, envers le ministre des beaux-arts, en bonne monnaie de son talent: *La famille malheureuse* (musée du Luxembourg).

Tassaert avait trouvé le sujet de ce tableau et la glorification du suicide dans ce passage de La Mennais:

« La neige couvrait les toits..... »

La famille malheureuse ou le suicide par misère et par honneur, prêché, sanctifié même dans ce passage des *Paroles d'un croyant* par le prêtre sacrilège, exprime on ne peut mieux le sentimentalisme mélodramatique et la triste religiosité de Tassaert, infecté des pires doctrines du siècle, entourant à plaisir cette funeste action des plus respectables prétextes, et prenant à la fois pour inspirateurs, pour témoins et pour juges la sainte Vierge et l'enfant Jésus[1]. Est-ce par misère et par honneur qu'il s'est lui-même asphyxié? Pas même. Ce genre de mort lui revenait à l'esprit comme une monomanie, à chaque manque d'argent et déplaisir. Désespérant alors de tout et de lui-même, il ne parlait que du réchaud libérateur. — *La famille malheureuse*, abstraction faite de sa vicieuse et funeste signification, est d'une exécution supérieure. Ces deux femmes plus distinguées que les types habituels de Tassaert[2],

[1] Il ne paraît guère douteux que Tassaert n'ait eu l'intention de faire, dans ce tableau, une sorte d'apologie du suicide. Cependant, dès 1853, l'opinion contraire a été soutenue dans l'entourage de Tassaert. Je trouve en effet le passage suivant dans le catalogue d'une vente dirigée le 26 février 1853 par l'expert Couteaux (voir la note 1 de la page 31):
« N° 81. — *La famille malheureuse.* — Réduction du tableau peint par M. Tassaert pour le musée du Luxembourg, et reproduit fâcheusement sous ce titre: *Le Suicide.* — C'est une erreur: en citant le texte qui a fourni le sujet du tableau..., nous ferons disparaître une équivoque dont le moindre inconvénient est de dénaturer le sentiment de l'œuvre en substituant le désespoir dans sa résolution la plus horrible à la résignation dans la foi que le maître a voulu peindre. » Suit la citation du passage de La Mennais.
M. Couteaux exprimait-il là son opinion personnelle ou était-il autorisé par Tassaert à formuler cette protestation? Le lecteur en jugera.

[2] D'après un renseignement que M. A. Bès fils tient d'un ami de Tassaert, c'est la mère de Napoléon Landais qui a posé pour la mère de la *Famille malheureuse*. C'est Mlle S... qui a servi

ne sont ni de la race de ses modèles, ni d'une moralité suspecte. Ce sont des êtres faibles et lamentables, issus d'assez bonne famille ruinée, avec quelque chose de théâtral dans l'esprit comme dans les poses. L'intérieur de cette mansarde est lumineux, profond, harmonieux, supérieurement peint dans ce mode gris et fin qui distingue Tassaert entre tous les peintres modernes, même dans quelques tableaux d'un esprit louche et répugnant. — La coloration de ces pauvres robes est fort délicate, et les deux pâleurs de la mère et de la fille ont des différences de la plus subtile délicatesse. Le clair-obscur savant, mais blafard, sent l'éclairage des tableaux de théâtre. Il y avait de l'acteur chez Tassaert, de l'acteur destitué de son humanité par ses rôles. Il perdait la vérité comme un blessé perd son sang, en passant du « folichon au lugubre » et en revenant de la *Famille malheureuse* aux filles orgiaques.

Tassaert met de l'ordre, de l'eurythmie dans ses compositions les plus vagues et les plus confuses, au point qu'en lui le peintre paraît clair même quand l'homme ne l'est pas. Dans son indéchiffrable allégorie : *Ciel et Enfer*, ou la France entre les bons et les mauvais instincts (galerie Bruyas), le chapelet des figures nues est aussi bien lié que les pensées du peintre sont incohérentes; mais, dans tout le tableau, l'intelligence et la force plastique sont frappantes. Ajoutons que le monstre affreux qui s'enroule aux femmes damnées et attend, gueule béante, les malheureuses qui vont y retomber, est un trait étonnant d'imagination dans l'horreur, dont Delacroix seul fut capable.

Th. Silvestre. Étude sur Tassaert,

de modèle pour la jeune fille (note communiquée par M. Fr. Buon). — Dans l'album de Tassaert, appartenant aujourd'hui à M. Alexandre Dumas fils, on trouve esquissée au crayon noir rehaussé de blanc, une tête de femme âgée qui présente une grande analogie avec celle du tableau.

xxvii et xxviii. *(Le Pays,* 27 mai et 2 juin 1874.)

<div style="text-align:center">ANTÉR. A 1850</div>

78. Intérieur d'une maison de joie. (Étude.)

<div style="text-align:center">Bois. — H. 37 ; l. 30.</div>

(A appartenu à Balzac et à M. Alexandre Dumas fils. — Collection de M. Chéramy.)

C'est le tableau catalogué « Quatre femmes réunies, étude », de la vente de Mme Vve H. de Balzac, 17-22 avril 1882.

79. Intérieur.

« Une jeune fille coud près de sa mère endormie ; près d'elles, un fourneau allumé. »

(Vente du 28-29 janvier 1850 (Schroth.)

80. Baigneuses sortant de l'eau.

81. Jeune fille endormie surprise par un satyre.

« Le paysage est de M. L. Roho. »

82. « Jeanne d'Arc à Vaucouleurs prend la résolution de combattre les Anglais. »

Même tableau que *Jeanne d'Arc,* vente du 5 février 1858 (Martin).

83. « Jeune fille endormie à terre près d'une cheminée. »

Vente Perrotin, 4-5 février 1850.

<div style="text-align:center">1850</div>

***84. La jeune femme au verre de vin.**

<div style="text-align:center">Daté 1850. — H. 31 ; l. 40.</div>

(Musée de Montpellier. — Collection Bruyas.)

Lith. par J. Laurens (Le vin), dans L'École moderne, n° 22 (imp. Lemercier ; Peyrol, éditeur).

Le verre de vin est d'une fraîcheur et d'un éclat qui passent Greuze.

Th. Silvestre. Étude sur Tassaert, xxxiv. *(Le Pays,* 2 juin 1874.)

* 85. La mère convalescente.

H. 31 ; l. 40.

(*Musée de Montpellier.* — Collection Bruyas.)

M. Bruyas assignait à ce tableau la date de 1850, et l'intitulait *Contemplation d'une mère*, avec les vers suivants de Victor Hugo pour épigraphe :

Dors-tu ?.. réveille-toi, mère de notre mère,
D'ordinaire en dormant ta bouche remuait ;
Car ton sommeil souvent ressemble à la prière ;
Mais ce soir on dirait la madone de pierre,
Ta lèvre est immobile et son souffle muet.

Voir : *Salons de peinture de M. A. Bruyas* (Montpellier, 1852, in-8°), p. 46.

ANTÉR. A 1851

86. La séduction.
(*Vente des 13-14 janvier 1851 (Schroth.)*

87. « Une femme sur son lit. »
(*Vente de Mme B..., 14 février 1851.*)

1851

88. La petite cuisinière.
Daté 1851. — H. 38 ; l. 35.

(*Collection de Mme Vve John Saulnier, à Bordeaux.*)

Dans une cuisine, une fillette se prépare à vider une volaille ; à côté d'elle, un chien qui la regarde.

89. L'invocation.
Daté 1851. — H. 31 ; l. 23.

(*900 fr., vente Hadengue-Sandras, 2-3 février 1880.*)

90. La jeune malade.
Daté 1851. — H. 31 ; l. 25.

(*Collection de M. Marmontel.*)

Jeune fille à l'aspect maladif, assise dans une mansarde.

VERS 1851

* 91. La femme au petit chien.
H. 33 ; l. 24.

(*Collection de M. Alexandre Dumas fils.*)

C'était une perruque qui, dans ce tableau, figurait primitivement à la place du chien. Cette modification fut demandée à Tassaert, qui s'y prêta de plus ou moins bonne grâce. (Renseignemen dû à M. Martin.)

Même ou autre tableau que la *Jeune femme au petit chien* de la vente du 25 mai 1878 (Bloche).

1851-1852

92. Communion des premiers chrétiens dans les catacombes.
H. 1m34 ; l. 1m12.

(*Salon de 1852 (commande du gouvernement).— Exposition de Bordeaux, 1852. — Musée de Bordeaux (don de l'État.)*

L'esquisse de ce tableau est au musée de Montpellier. Voir n° 74.

Nous n'aimons pas beaucoup la *Communion des premiers chrétiens dans les catacombes*, de M. Octave Tassaert, l'auteur de la *Tentation de saint Antoine*, de la *Famille malheureuse*, et autres toiles pleines de charme et de sentiment ; nous ne retrouvons pas ici cette blancheur argentée, ce clair de lune prud'honesque et ce flou corrégien qui donnaient tant de grâce et d'attrait à la manière de M. Tassaert. La composition tourmentée s'arrange mal et s'éparpille en groupes sans unité ; l'enfant approchant son oreille du sol pour écouter les bruits de pas lointains, a l'air de piquer du nez à terre et de s'épater lourdement sous un faux pas. Les figures de soldats qui descendent l'escalier du souterrain sont trop petites, et cette séparation du tableau coupé en deux par un mur de refend rappelle la disposition de l'*Épisode du massacre des innocents* de Léon Cogniet. Ici, M. Octave Tassaert, ordinairement très transparent dans l'ombre, très reflété de clair-obscur, est opaque et noir. Un sujet moins sérieux, plus près de la vie familière ou chevauchant sur la fantaisie du rêve, lui eût assurément mieux convenu, et s'il veut réussir, c'est

4

dans cet ordre d'idées qu'il doit chercher ses inspirations.

TH. GAUTIER. *Salon de 1852.* (*La Presse*, 14 mai 1852.)

Les chrétiens surpris dans les catacombes, de M. Tassaert, ont, malgré leurs tons trop semblables et trop blafards, de sérieuses qualités qui paraissent fort disposées à devenir du talent.

MAXIME DU CAMP. *Salon de 1852.* (*Revue de Paris*, mai 1852, p. 78.)

La communion des premiers chrétiens, de M. Tassaert, est un bel ouvrage, il y a de bons mouvements dans le groupe principal, mais il manque de style, et, soit l'exécution, soit la lumière un peu blafarde, il n'y a pas tout le charme qu'on y voudrait trouver.

ALEXANDRE DE BAR. *Salon de 1852.* (*Revue des beaux-arts*, 1852, p. 133.)

La communion des premiers chrétiens rappelle trop l'admirable *Massacre des innocents* de M. Cogniet; malheureusement M. Tassaert ne ressemble au maître que par la disposition : quelques-unes de ses figures de chrétiens priant avec ferveur sont bien dessinées, mais, au premier plan, une femme s'accroche au mur avec un mouvement de désespoir faux moralement et mal réussi; un jeune homme, épaté sur le terrain pour écouter en bas le bruit qui vient d'en haut, se présente sous un aspect presque ridicule; quant à la lumière, on comprend difficilement que des lampes dont la flamme est rouge éclairent en blanc vert les parois du souterrain.

A. GRUN. *Salon de 1852.* (*Le Moniteur universel*, 30 mai 1852.)

La communion des premiers chrétiens dans les catacombes, de M. Tassaert, a de bonnes intentions; il y a de jolis tons très fins, peut-être crayeux, mais agréables. Le tableau est bien composé, comme toujours, cependant il y a un peu de confusion et de papillotage dans les groupes du fond.

CLAUDE VIGNON. *Salon de 1852*, p. 105.

On se rappelle la *Famille malheureuse* de M. Tassaert. La couleur et le sentiment exquis qui lui avaient inspiré cette œuvre se retrouvent en partie dans son tableau de cette année. Nous disons en partie, car nous regrettons de voir un peu l'exagération de cette teinte verdâtre, qui dominait déjà dans ses derniers tableaux ... Dans les premiers siècles de l'ère chrétienne.... poursuivis, traqués comme des bêtes fauves, les chrétiens étaient obligés de se réfugier dans les catacombes. C'est le moment qu'a choisi M. Tassaert. Des femmes, des enfants, des soldats reçoivent des mains d'un vieillard, un apôtre sans doute, le symbole sacré pour lequel ils vont braver la mort. Mais au milieu du silence, le souterrain retentit d'un bruit confus d'armes et de cris. On aperçoit dans le fond s'approcher les soldats romains. Un jeune homme appuie son oreille sur la terre pour mieux reconnaître ce bruit; une jeune femme met la main sur la bouche de son enfant; la sérénité du vieillard seule n'en est pas altérée, et sa confiance relève le courage des néophytes qui l'entourent. C'est là ce que M. Tassaert nous semble avoir voulu exprimer. Les divers sentiments qui agitent toutes ces figures et qui les caractérisent selon leur âge et leur foi, sont bien rendus; il y a de la pensée et de l'expression; la femme qui serre dans ses bras son enfant, et une jeune fille qui soutient sa mère au moment de s'approcher de la table sainte, sont délicieuses de mouvement et d'expression. Nous croyons avoir quelques reproches à faire à l'artiste. La couleur du premier plan a un ton vert et plâtreux qui ne se lie nullement avec les tons roux des fonds qui les entourent. On peut aussi blâmer une certaine négligence de facture qui

annonce encore de l'hésitation. M. Tas-
saert est dans une bonne voie, celle qui
prend la nature pour point de départ.

Ch. Tillot. *Salon de 1852.* (*Le Siècle*,
11 mai 1852.)

ANTÉR. A 1852

93. « **Une mère et sa fille dans une
attitude peinée.** »
(*Vente Malathier, 16-17 janvier 1852.*)

**94. Jeune fille évanouie sur
le seuil d'une porte.**
H. 55 1/2; l. 45. — 96) fr.

95. Le retour du bal.
H. 40 1/2; l. 3: 1/2. — Voir n° 118.

96. Les orphelins.
H. 40; l. 35. — 900 fr.

97. Enfants effrayés.
H. 32 1/2; l. 24. — Voir n° 63.

98. La leçon fraternelle.
H. 32 1/2; l. 24 1/2. — 580 fr.

99. Le rapin.
H. 46; l. 37 1/2.

100. La jeune malade.
H. 40 1/2; l. 32.
Autre tableau que le n° 90.

101. Les petits pauvres.
H. 32 1/2; l. 24.

Vente Collot, 29 mai 1852.

ANTÉR. A MARS 1852

102. Étude de femme au bain.
(*Vente du 17 mars 1852 (Laneuville.*)

ANTÉR. A AVRIL 1852

103. « **Une vierge moderne.** »
104. « **Deux petites filles
jouant avec des lapins.** »

Vente des 14-15 avril 1852 (Schroth).

Même tableau, sans doute, que :
« *Enfants jouant avec des lapins* », 125 fr.,
vente du 23 janvier 1854 (Febvre).

ANTÉR. A NOVEMBRE 1852

**105. Intérieur. (Une mère et
son enfant.)**
106. Le modèle converti.

Exposition de Marseille, 1852.

Même ou autre tableau, sous le même titre :
vente du 23 novembre 1857 (Martin).

**107. Le retour du bal, mauvaise nou-
velle.** Voir n° 118.

(*Exposition de Bordeaux, 1852.*)

..... Deux femmes en toilette de soirée
et à la physionomie abattue sont réunies
dans leur boudoir; l'une d'elles tient
une lettre déployée à la main.....

Henri Ribadieu. *Le salon bordelais.*
(*La Guienne*, 12 décembre 1852.)

108. Le calendrier des vieillards.
(*Exposition de Bordeaux 1852.*)

Le calendrier des vieillards représente
un respectable bourgeois à figure maus-
sade et mécontente, qui montre un calen-
drier de cabinet à sa femme. — Madame
est au lit, jambe pendante, dos tourné et
paupière close. — Monsieur est debout, en
robe de chambre à ramages et en bonnet
de coton. — Madame est en peignoir et
à moitié ensevelie sous ses couvertures.
— Monsieur est vieux. — Madame est
jeune.....

Henri Ribadieu. *Le salon bordelais.*
(*La Guienne*, 12 décembre 1852.)

Sous ce titre, il existe, à ma connaissance, au
moins deux tableaux différents, appartenant l'un
et l'autre à M. Alexandre Dumas fils :

Le premier (h. 30; l. 25) paraît être celui de
l'exposition de Bordeaux; du moins il est con-
forme, à « paupière close » près, à la description
dont je viens de citer quelques lignes, — quel-
ques lignes seulement, — car dans le reste de
l'article, le critique bordelais disserte à côté, ne
se doutant même pas que le sujet est emprunté
au « Calendrier des vieillards » de Boccace et de
La Fontaine.

L'autre (h. 31 ; l. 23) représente la même scène,
sauf que la femme couchée est vue de dos, la
chemise retroussée.

109. Les filles du pêcheur.
110. Dénicheuses d'oiseaux.

Exposition de Bordeaux, 1852.

1852

***111. Le retour de l'enfant prodigue.**
Daté 1852. — H. 45; l. 37.
(*Musée de Montpellier.* — Collection Bruyas.)

Lith. par J. Laurens (*Enfant prodigue*), dans *L'École moderne*, n° 17 (imp. Lemercier; Peyrol, éditeur).

Même tableau, je crois, que celui du salon de 1853 (voir n° 117).

M. Détrimont en avait, en 1859, une répétition (avec de légères variantes dans la fille agenouillée), lithographiée alors par Émile Vernier (*La fille repentie*), dans *Le Musée français*, février 1859.

112. Suicide.

Daté 1852. — H. 45; l. 37.

(*Musée de Montpellier.* — Collection Bruyas.)

Réduction du tableau du musée du Louvre. — Voir n° 71.

113. Portrait de M. Bruyas.

Daté 1852. — Ovale. H. 55; l. 45.

Buste; de profil.

114. Portrait de M. Bruyas.

Daté 1852. — H. 41; l. 32.

Assis dans un fauteuil; de face.

Musée de Montpellier (collection Bruyas).

VERS 1852

* 115. Jeune fille évanouie dans une église ou L'abandonnée[1].

H. 46; l. 37.

(*Musée de Montpellier.* — Collection Bruyas.)

Une jeune fille s'évanouit à l'entrée d'une église où se célèbre le mariage de son séducteur. — Voir une variante de ce tableau, n° 177.

116. Portrait de M. Bruyas. (Étude.)

H. 59; l. 48.

(*Musée de Montpellier.* — Collection Bruyas.)

Buste; de face.

1852-1853

117. Le retour au village.

Voir n° 111.

118. Le retour du bal.

Salon de 1853.

Il y a trois tableaux, au moins, représentant ce sujet:

J'ai déjà noté l'un (n° 107).

* Un autre a été lithographié par Victor Loutrel.

* Un troisième (h. 56; l. 46), appartenant à

[1] M. Bruyas fixait à ce tableau la date de 1852. Il en fut du moins possesseur ainsi que du suivant dès 1852, et en fit alors mention dans ses *Salons de peinture*, p. 47.

M. Rouart, a été lithographié par Émile Vernier.

Ont passé dans les ventes :

Elle aimait trop le bal! — H. 55; l. 44. — 400 fr., vente Cachardy, 8 décembre 1862. — Même toile, probablement, que :

Le retour du bal. — H. 55; l. 45. — 500 fr., vente A. H..., 23 mars 1868; et que le tableau de M. Rouart.

Le lendemain du bal. — H. 40; l. 32. — Vente F..., 13 mai 1880 (Fr. Petit). — Même (?) tableau que celui de la vente Collot (n° 95).

Un *Retour du bal* a figuré aussi à l'exposition de Lyon de 1864.

Citons une appréciation de Silvestre sur un de ces *Retours de bal :*

Tassaert flottait encore entre le genre sentimental et le genre lubrique, qui d'ailleurs se joignent. C'était vers le temps de la vogue de Gavarni, le peintre des bals masqués, et qui s'en croyait le moraliste. Tassaert donna, lui aussi, dans les bals et les retours de bal. Dans un de ces *Retours de bal*, une femme, assise dans un fauteuil, la tête vicieusement penchée comme une fleur du mal, regarde d'un œil humide une autre femme-romance, et semble lui dire : « Il m'a trompée, l'infâme! » — A ses pieds, un loup et un domino, jetés avec dépit. — La couleur de ce tableau est de la plus rare finesse de tons. Les grands maîtres seuls ont de ces tons-là; mais ils ne les prodiguent pas, eux, à de pareils sujets de vignettes. C'est en profitant mieux de la grâce de Dieu qu'ils s'immortalisent et exercent sur le monde la plus haute et la plus salutaire influence. — Enfin, le clair-obscur de ce tableau nous dit qu'il est sept heures du matin et que ces demoiselles vont se coucher, quand tout le monde se lève. — Tassaert, peut-être à son insu, a traduit à merveille en peinture cette romance bête, alors tant chantée :

> Au bal je veux être la plus jolie,
> Faire à ses yeux mille amoureux....
> Je sourirai, et si l'ingrat m'oublie,
> Je l'oublierai!

TH. SILVESTRE. Étude sur Tassaert, XXIX. (*Le Pays*, 27 mai 1874.)

119. Le vieux musicien.

(Salon de 1853.)

J'ignore si c'est le même tableau que le ' Suicide d'un violoniste, vendu 2300 fr. à la vente Bonnet, 19 février 1853, et lithographié par Eug. Leroux (La mort du musicien), dans Les Artistes anciens et modernes, n° 191.

D'après les notes de M. A. Bés fils, Tassaert a trouvé le motif de ce tableau dans un fait divers du journal Le Droit, du 14 décembre 1851.

Les critiques d'art du Salon de 1853 s'occupèrent peu des envois de Tassaert à cette exposition, où il obtint cependant une mention honorable ; je ne trouve que les deux courtes appréciations suivantes :

Les petites scènes de M. Tassaert, traitées dans le sentiment de pâte argentée et soyeuse des intérieurs de Lépicié, exhalent un parfum de tendresse et de maladie d'une émotion pénétrante.

PAUL DE SAINT-VICTOR. Salon de 1853.

(Le Pays, 31 juillet 1853.)

M. Tassaert est le peintre élégiaque de la mansarde et de l'extrême misère s'asphyxiant sous un toit parisien. Il cherche un côté dramatique à ses sujets ; sa peinture poitrinaire manque de caractère, mais elle est harmonieuse dans les tons gris.

A.-J. DU PAYS. Salon de 1853. (L'Illustration, t. XXII (1853), p. 45.)

ANTÉR. A FÉVRIER 1853

120. Jeune fille et l'Amour.

(Vente du 26 février 1853 (Couteaux.)

ANTÉR. A MARS 1853

121. « Différentes figures de femmes, sur une toile, peintes d'après nature. »

(Vente Feuchère, 8-10 mars 1853.)

122. La lecture de la Bible.

(Vente G..., 14-15 mars 1853.)

Même tableau, probablement, que :
La lecture de la Bible. — H. 46; l. 56. — Collection de Mme Vve A. Collet.

ANTÉR. A JUIN 1853

123. L'album.

(Vente du 10 juin 1853 (Weyl.)

ANTÉR. A SEPTEMBRE 1853

* 124. La pauvre enfant.

(Appartient à M. Gaillard, à Lille.)

Lithographié en 1853 par Eug. Leroux, — d'après le tableau appartenant alors à M. A. Stevens, — sous le titre : L'hiver, dans Les Artistes anciens et modernes, n° 90 (imp. Bertauts).

Il existe une variante de ce sujet avec un cep de vigne contre le mur de gauche et des changements dans la porte et dans le paysage, lithographiée par A. Sirouy, Adversity, Adversité (imp. Lemercier. London. Pub⁴. 1er January 1857, by E. Gambart et Cᵉ).

1853

* 125. Rêve de la France. (Souvenir de la translation des cendres de Napoléon Ier.)

Daté 1853. — H. 73; l. 60.

(4500 fr., vente Davin, 16 mars 1874. — Collection de M. Alexandre Dumas fils.)

126. Les derniers moments de la grand'mère.

Daté 1853. — H. 75; l. 61.

(Exposition au profit du Musée des arts décoratifs, août 1878. (Collection de M. Rederon.)

*127. L'atelier de l'auteur.

Daté 1853. — H. 45; l. 50.
(Musée de Montpellier. — Collection Bruyas.)

« M. Bruyas, assis devant un chevalet, se retourne vers Tassaert qui prépare sa palette. Dans le fond, assis sur un divan rouge, le groom de M. Bruyas. »

Sur les Tassaert de la galerie Bruyas et de la collection de M. Alexandre Dumas fils, il y a bien des morceaux qui frisent le chef-d'œuvre, entre autres la Tentation de saint Hilarion, l'Ariane et l'Atelier de la rue Notre-Dame-des-Champs..... Cet atelier mérite un mot de souvenir par son étrangeté et par maint

détail de la vie du peintre. Dans ce ré-
duit meublé d'un canapé et de deux
fauteuils rouges, était une alcôve aux
rideaux presque toujours fermés par
une épingle. Quand Tassaert était surpris
par quelque visiteur, il cachait là ses
modèles, nus ou habillés, dont on en-
tendait parfois la respiration et la toux.
— Depuis l'entrée jusqu'au fond de la
chambre, un autre rideau faisait aussi
cachette le long du mur. Tassaert y
tenait ses peintures lubriques, son petit
musée secret, qu'il ne montrait qu'à de
rares curieux : « Bah! bah! disait-il en
tirant le rideau, ce sont des drôleries,
des drôleries, voilà. »

TH. SILVESTRE. Étude sur Tassaert,
XLI. (*Le Pays*, 1er juillet 1874.)

128. La Vierge et l'enfant Jésus.

Daté 1853. — H. 28; l. 22.

(*Collection de Mme veuve John Saulnier, à
Bordeaux[1].*)

La Vierge, assise, allaite l'enfant Jésus; au-
dessus, un groupe d'anges.

Sujet plusieurs fois traité par Tassaert (voir
n°° 1, 45, 50). Ont passé en vente publique :

La Vierge et l'enfant Jésus.—Vente F. de K...,
24 novembre 1879. Tableau annoncé au catalogue
comme provenant de l'atelier de Diaz; il ne figure
pas, en tout cas, au livret de la vente posthume
de cet artiste (22-27 janvier 1877).

La Vierge et l'enfant Jésus.— H. 30; l. 23.
— 1250 fr., vente Hadengue-Sandras, 22 février
1880. Mentionné à tort au catalogue comme ayant
été exposé au Salon de 1851. Peut-être s'agit-il
d'une réduction ou d'une variante du tableau du
Salon de 1845 (n° 45)?

La Vierge et l'enfant Jésus.—Vente 21 jan-
vier 1878 (Martin et Pascal). Le catalogue n'indi-
que pas si c'est un tableau ou un dessin.

*129. La liseuse endormie.

Daté 1853 — H. 25; l. 19.

(*A appartenu à MM. Th. Duret et Berthe-
lier. — Collection de M. Alexandre Du-
mas fils.*)

[1] Je dois à l'obligeance de M. Ch. Pillet mes
renseignements sur ce tableau ainsi que sur quel-
ques autres.

* 130. Pauvre mère, ou La jeune fille mourante.

H. 46; l. 38.

(*Collection de M. Alexandre Dumas fils.*)

Même tableau, sans doute, que :

« *Jeune fille malade soignée par sa mère;
une lampe éclaire cette scène de sa douce
clarté.* »— H. 45; l. 37. — 255 fr., vente Grison,
20 janvier 1862.

131. La petite marquise.

H. 23; l. 17.

(*Collection de M. Alexandre Dumas fils.*)

Assise dans un fauteuil, auprès d'un guéridon,
les jambes croisées, et la robe relevée à mi-jam-
bes, elle effeuille un bouquet.

* 132. Le petit dénicheur d'oiseaux.

H. 56; l. 46.

(*Vente M..., 26 avril 1854. — Collection
de M. Alexandre Dumas fils.*)

Même (?) tableau que : *Le dénicheur d'oi-
seaux*, vente Gaucher, 18 novembre 1855.

133. Femme endormie.

(*Vente des 27-28 avril 1854 (Francis
Petit.*)

Sujet plusieurs fois traité par Tassaert :

Jeune femme endormie. — Exposition de
Marseille, 1855.

Jeune femme endormie. — Vente du 9 mai
1856 (Martin).

Jeune femme endormie. — 390 fr., vente du
14 mai 1857 (Martin).

Jeune femme endormie. — H. 31; l. 24. —
245 fr., vente F..., 24 décembre 1858.

134. L'abandon.

(*Vente du 4 mai 1854 (Febvre.*)

135. L'âme en peine.
136. Les bulles de savon.

} *Exposition
de
Bordeaux,
1854.*

Deux tableaux, peut-être, sous ce titre :
Les bulles de savon. — Vente du 23 novembre 1857 (Martin).
Les bulles de savon. — Exposition de Marseille, 1858.

137. Tête de jeune fille. } *Exposition de Bordeaux, 1854.*
138. La petite fileuse. }

ANTÉR. A DÉCEMBRE **1854**

139. « Une femme et un enfant. »
(*Vente Vanderburch, 13-14 décembre 1854.*)

1854

* **140. Portrait de l'auteur.**
Daté 1854. — H. 61; l. 51.
(*Musée de Montpellier.* — Collection Bruyas.)

Gravé, d'après une photographie, dans *L'Artiste*, 1877, t. I, p. 238 (gravure anonyme; imp. Ch. Delâtre).

Tassaert écrivait à M. Bruyas, en lui adressant cette toile, le 1er février 1854 : « Dites-moi vite ce que vous pensez de ce portrait; à Paris, on le trouve bien ; puisse-t-il en être de même à Montpellier ! »

Je citerai encore le passage suivant de la même lettre : « M. Couteaux [1] m'a fort bien acheté des *Enfants dans la neige.* Avec votre commande de portrait [2], cela me met à même de poursuivre le grand travail que j'entreprends, qui est l'histoire de France depuis quatorze siècles. C'est une composition ingénieuse qui, je crois, aura du succès. »

Il est très douteux que Tassaert ait exécuté ce « grand travail ». Je n'en ai trouvé, du moins, aucune trace. Il ne reste de lui, dans cet ordre d'idées, que le *Rêve de la France* (voir n° 125).

* **141. La Madeleine dans le désert, ou Rêve de la Madeleine.**
Daté 1854. — H. 41; l. 32.
(*Collection de M. Alexandre Dumas fils.*)

[1] Couteaux, l'expert-marchand de tableaux, qui acheta souvent des tableaux à Tassaert. J'en ai relevé un certain nombre dans les ventes faites sous sa direction.
[2] J'ignore s'il s'agit d'un portrait commandé à Tassaert par l'entremise de M. Bruyas, ou d'un quatrième portrait de ce dernier : les trois que possède le musée de Montpellier sont antérieurs à 1854.

Le même tableau, semble-t-il, que :
Le rêve de la Madeleine. — H. 40; l. 32 ; — 860 fr., vente Philippe Rousseau, 28 mars 1859; et que :
Le rêve de la Madeleine. — H. 39; l. 32. — Vente du vicomte du M..., 30 mars 1865.

142. Renaud dans les jardins d'Armide.
Daté 1854. — H. 60; l. 70.

« C'est l'instant où Ubald et ses compagnons essayent de faire fuir Renaud de l'île enchantée. Armide, aidée de ses femmes, sort des ondes et cherche à le retenir; de grands arbres ombragent les gazons fleuris et les eaux transparentes du ruisseau ; à gauche, le sentier fuit vers les montagnes qui ferment l'horizon. »

(*5810 fr., vente Dussol, 17 mars 1884. — Appartient à M. Georges Petit.*)

Tassaert a peint au moins deux tableaux sur ce motif (voir p. 9, note, et n° 76). Le peintre Louis Boulanger en possédait deux, dont celui de la vente Dussol.

Un *Renaud dans les jardins d'Armide* a été vendu 410 fr. à la vente J. Claye, 20 décembre 1856.

* **143. La cuisinière bourgeoise.**
Daté 1854. — H. 45; l. 39.
(*Collection de M. Bruslay.*)

* **144. Le rêve de la jeune fille.**
Daté 1854. — H. 46; l. 38.
(*Collection de M. Alexandre Dumas fils.*)

* **145. Sommeil de l'enfant Jésus.**
Daté 1854. — H. 46; l. 38.
(*Collection de M. Alexandre Dumas fils.*)
Voir n°s 147 et 153.

146. La famille malheureuse.
Daté 1854. — H. 56; l. 47.
(*Collection de M. Paul Michel-Lévy.*)
Réduction du tableau du musée du Luxembourg.
Voir n° 71.

VERS **1854**

* **147. Sommeil de l'enfant Jésus.**
H. 41; l. 32.
(*Collection de M. Ch. Jacque.*)
Variante du n° 145.

148. Femme couchée étreignant son traversin.

Daté 1854 (?). — H. 42 ; l. 32.

(*Vente Alexandre Dumas fils, 28 mars 1865. — Vente Diaz, 22-27 janvier 1877. — Collection de M. Alexandre Dumas fils.*)
Même tableau, probablement, que *Le rêve au traversin*, de la vente du 9 mai 1856 (Martin).

149. Louis XVII enfant.

H. 45 ; l. 37.

(*Collection Garet. — Vente du 3 avril 1857* (*Martin*). — 2500 fr., *vente de la Rocheb.....* 5-8 mai 1873. — *Collection de M. Marmontel.*)
Il est vu de face, à mi-corps ; de grandeur naturelle. — C'est l'étude pour *Le fils de Louis XVI*, de l'exposition universelle de 1855 (n° 154), et probablement le même tableau que le n° 157.

ANTÉR. A **1855**

150. Sainte Famille.

H. 32 ; l. 24.

(*Vente E.-S..., 22 janvier 1855.*)

***151. La jeune fille au lapin.**

(*2000 fr., vente Barroilhet, 12 mars 1855. — 1000 fr., vente G...., 24 janvier 1859. — Exposition au profit des Alsaciens-Lorrains. — 5900 fr., vente Hoschedé. 20 avril 1875.*)
Reproduit en pantotypie dans le catalogue illustré de cette dernière vente.

Mon cher ami.... (écrivait Charles Blanc à Barroilhet).... vous vous rappelez sans doute ce que disait Eugène Delacroix du tableau que vous possédez de Tassaert. Eh bien, oui, c'est un chef-d'œuvre de naturel, de sentiment, de grâce naïve. Une pauvre petite fille pleurant son lapin qu'on a tué tourne ses regards humides vers son chat qui se dresse sur ses pattes, comme pour demander sa part de la victime, de sorte que la petite fille est tout embarrassée dans sa douleur, entre son lapin mort qu'elle pleure, et son chat vivant qu'elle aime. N'espérez pas, mon ami, remplacer jamais ce précieux morceau, aussi bien exécuté qu'il est bien senti ; car la touche

en est franche, simple sans exagération, sans aucune de ces roueries de procédé dont on use, dont on abuse tant aujourd'hui.

Catalogue de la vente Barroilhet (1855), préface de Ch. Blanc. — CH. BLANC, *Trésor de la curiosité*, t. II, p. 599.

152. La sortie du bain.

H. 23 ; l. 18.

(*345 fr., rente Barroilhet, 12 mars 1855.*)

1855

153. Sommeil de l'enfant Jésus.

Daté 1855. — H. 1m93 ; l. 1m36.

(*Exposition universelle de 1855. — Exposition de Bordeaux, 1857. — 1500 fr., vente T...., 24 décembre 1858. — Collection de M. Alexandre Dumas fils.*)

Même composition que le n° 145, en plus grandes dimensions.
Je trouve encore, mais sans pouvoir les identifier :

Le rêve de l'enfant Jésus. — H. 56 ; l. 46. — 1800 fr., vente T..., 24 décembre 1858.

Rêve de l'enfant Jésus — Exposition au profit de la caisse de secours des artistes peintres, sculpteurs..... 1860.

Rêve de l'enfant Jésus. — Exposition de Bordeaux, 1861.

Le rêve de l'enfant Jésus. — 3450 fr., Bruxelles, vente L. Van de Kerkhove Van den Broeck, 27 avril 1875.

***Tentation de St Antoine.**

Tableau du Salon de 1849 (n° 64).

154. Le fils de Louis XVI dans la tour du Temple.

} *Exposition universelle de 1855.*

« Il mit une grande patience et une extrême attention à rassembler ces brins d'herbes et de fleurs, il en forma comme un bouquet qu'il emporta soigneusement quand arriva l'heure de la retraite..... A mesure qu'il approchait de l'appartement (qui avait été celui de sa mère), il usa tout ce qui lui restait de force à ralentir le pas de son gardien..... « Tu te trompes de porte, Charles ! » cria le commissaire qui marchait derrière eux. « Je ne me trompe pas », répondit tout bas l'enfant, emmené par son conducteur et rentrant dans sa cellule pensif et soucieux..... Ne croyez pas que sa petite moisson de fleurs lui devint

une distraction dans sa solitude: il les avait toutes laissées tomber sur le seuil de la porte où il s'était arrêté. » — (A. DE BEAUCHESNE. *Hist. de Louis XVII.*)

(*Vente du 22 décembre 1856* (Martin). — 1180 fr., *vente du 5 mai 1857.*)

Même (?) tableau que : *Louis XVII au Temple*, appartenant à Mme Vve Langlois (h. 68; l. 55).

* 155. La triste nouvelle.

Daté 1855. — H. 55; l. 46.

(*Exposition universelle de 1855.* — 1440 fr., *vente Barré, 4 février 1858.* — *Vente Barré, 21-22 mars 1864.* — *Collection de M. Georges Lutz.*)

Plusieurs tableaux, deux au moins, sous le titre de *La triste nouvelle* ou *La mauvaise nouvelle* :

La triste nouvelle. — H. 32; l. 24. — Vente du 3 avril 1857 (Martin).

La mauvaise nouvelle. — Vente du 23 novembre 1857 (Martin).

Mauvaise nouvelle. — Vente du 23 janvier 1863 (Martin).

La mauvaise nouvelle. — Exposition de Nantes, 1872.

156. Sarah la baigneuse.
Probablement le même tableau que celui du salon de 1850 (n° 77).

157. Tête d'étude.
Probablement le *Louis XVII enfant* (n° 149).

} *Exposition universelle de 1855.*

Nous professons pour M. Tassaert une estime singulière. M. O. Tassaert possède une qualité assez rare aujourd'hui, le sentiment du clair-obscur; à un degré inférieur sans doute, il est de la famille de Corrège et de Prudhon : ses figures baignent comme dans une atmosphère de clair de lune, et des reflets argentés illuminent ses ombres; une grâce souffrante, une mélancolie résignée attendrissent les physionomies de ses personnages : il a du cœur et sait émouvoir par de petits drames très simples. *Le sommeil de l'enfant Jésus*, entouré de petits anges en adoration devant un Dieu de leur taille, a la fraîcheur de cette guirlande de chérubins roses que Rubens a tressée autour de la tête rayonnante de Marie dans l'Assomption de la cathédrale

d'Anvers; cette fois le peintre a fouetté de nuances vermeilles le gris de perle qui lui sert habituellement de teinte locale, et il a voulu faire de ce sujet charmant une fête pour les yeux.

L'on conçoit la *Tentation de saint Antoine* comme l'a représentée M. Tassaert.

Celle de Téniers et de Callot sont absurdes, et le diable n'était guère fin de faire danser sous les yeux de l'ermite des fantaisies hideuses et dégoûtantes; un pauvre ascète perdu dans les solitudes des Thébaïdes, halluciné par le jeûne, brûlé tout le jour aux réverbérations du sable ardent, doit en effet être tenté lorsque tout le personnel d'un opéra satanique vient exécuter autour de lui le ballet des séductions mondaines. Malgré son crâne jaune comme une tête de mort, sa barbe grise épanchée à flots séniles sur sa bible, son corps de squelette disséqué sous le froc par les macérations, le saint homme a besoin du secours de la croix pour ne pas se laisser séduire à ces blanches nudités que la lune glace d'argent et qui se tordent dans la vapeur bleue, faisant reluire les rondeurs de leurs torses, arrondissant leurs bras comme des écharpes, cambrant leurs reins souples avec des attitudes provocatrices et voluptueuses à rendre jalouses la Dolorès et la Petra Camara. Comme les danseuses diaboliques ont beaucoup plus de ballon que les danseuses terrestres, elles s'élèvent jusqu'à la voûte de la grotte dans des poses de raccourci d'une grâce et d'une hardiesse extrêmes, qui développent leurs formes sous des angles imprévus; d'autres font reluire à travers le cristal des flacons de vins de topaze et de rubis, tendent des coupes d'or ou présentent des corbeilles comblées de fruits; des gnomes étalent leurs trésors, diamants, perles, monnaies de toutes valeurs et de tous pays : mais le saint ne se laisse pas plus tenter par l'avarice que par la gourmandise et la luxure, et M. Tassaert a vainement

5

déployé les séductions de sa palette magique.

Le fils de Louis XVI dans la tour du Temple est une petite élégie peinte d'un sentiment exquis. L'enfant laisse tomber devant la porte de la prison qu'habitait sa mère un chétif bouquet d'herbes et de fleurs cueillies à grand'peine le long des murailles, pieux hommage à une sainte mémoire ; le commissaire, croyant que l'enfant se trompe de seuil, lui fait hâter le pas; mais il a déjà su déposer sa naïve offrande. La tête de Louis XVII est d'une grâce navrante sur sa pâleur maladive.

Qu'annonce cette lettre funeste? la mort, la ruine, l'abandon ? Nous n'avons pu la lire que dans les larmes, le frisson nerveux et l'abattement de celle qui la reçoit et la tient encore d'une main tremblante, affaissée sur une chaise; mais le tableau est bien nommé *la Triste nouvelle.*

Certes, rien ne ressemble moins à la *Sarah* du poète que celle de M. O. Tassaert : cette fillette blonde est essentiellement Parisienne; elle a dû plus d'une fois se baigner à l'île Saint-Denis ou à Saint-Ouen, apportée par quelque canot de flambards; mais elle n'a jamais trempé dans l'eau de l'Ilissus son pied débarrassé du brodequin en peau de chèvre, ce qui ne l'empêche pas d'être très blanche, très souple et très gracieuse sur son escarpolette.

La *Tête d'étude* est bien modelée dans la pâte, et a cette tendre harmonie de couleur qui caractérise l'artiste.

TH. GAUTIER. *Les beaux-arts en Europe* [Exposition universelle de 1855], t. II, p. 152-155.

Toute peinture réaliste est un peu triste, comme la réalité. M. Tassaert excelle à peindre la misère. Ses petits tableaux sont touchants, familiers, intimes; ils font aimer le peintre. Mais il ne faut pas que M. Tassaert s'échappe de la vie

réelle pour entrer dans le domaine de la poésie. Toute excursion sur le terrain de l'idéal lui est interdite par la nature même de son talent. Qui ne connaît la charmante Orientale de *Sarah la baigneuse?* Personne ne la reconnaîtrait dans le tableau de M. Tassaert. C'est une traduction en hollandais.

EDM. ABOUT. *Voyage à travers l'exposition des beaux-arts* [1855], p. 207.

Dans une *Tentation de saint Antoine*, comprise au point de vue du rêve, et qui nous montre l'ermite insensé aux prises avec des visions qu'il a bien tort de repousser, M. Tassaert a su réunir des effets de lumière naturelle et factice bien rendus, mais qui ne suffisent pas à donner de l'importance à son tableau.

MAX. DU CAMP. *Les beaux-arts à l'exposition universelle de 1855*, p. 225.

Indiquons encore *Le fils de Louis XVI dans la tour du Temple* et surtout la *Tentation de saint Antoine*, jolie fantaisie réalisée avec beaucoup de talent par M. Tassaert.

E.-J. DELÉCLUZE. *Les beaux-arts dans les deux mondes en 1855*, p. 272.

M. Tassaert a exposé la *Tentation de saint Antoine*, qui a attiré l'attention publique à l'exposition de 1849. *La triste nouvelle* appartient à ce genre de peinture dont l'artiste s'est fait comme une spécialité et où il se plaît à retracer, avec une couleur froide et grise, les histoires navrantes de la misère, qu'il a le tort de voir sous leur aspect tout à fait vulgaire.

A.-J. DU PAYS. *Exposition universelle des beaux-arts. (L'Illustration,* t. XXVI (1855), p. 117.)

La *Tentation de saint Antoine*, ce sujet si rebattu, si souvent traité par les peintres de tous les temps, de toutes les écoles, a été conçue par M. Tassaert d'une façon ingénieuse et vraiment originale.

Le saint est affaissé sur l'Évangile; il tient entre ses bras une grossière croix de bois, ses mains sont jointes, ses yeux sont fermés, il prie avec ferveur. Des groupes de femmes suspendues en l'air forment un berceau au-dessus de sa tête. Elles affectent les poses les plus voluptueuses, les plus lascives; elles s'enlacent, elles jouent avec les démons hideux de luxure; l'une d'elles est assise derrière le saint, elle lui tend une coupe pleine de vin; une autre est langoureusement accroupie près d'une lyre : elles représentent les plaisirs de la table, les séductions des arts.

En entourant de la ronde infernale le saint qui ne peut la voir et à la face tournée vers des montagnes éclairées par les pâles rayons de la lune, M. Tassaert a évité la banale femme nue, les flacons, les fruits, les victuailles de toutes espèces qu'on retrouve dans la plupart des Tentations de saint Antoine. La composition telle qu'il l'a comprise paraît plus vraie, plus poétique; elle est plus intelligible, elle rappelle mieux les luttes de la passion avec l'austérité ascétique.

P. PÉTROZ. *Exposition universelle de 1855.* (*La Presse*, 23 juillet 1855.)

*** 158. Esmeralda enfant.**

Daté 1855. — II. 53; l. 46.

(*2500 fr., vente Davin, 16 mars 1874.*)

*** 159. Le petit malade ou L'enfant malade.**

Daté 1855. — II. 32 ; l. 24.

(*900 fr., vente Arosa, 24 avril 1858. — 4550 fr., vente Arosa, 25 février 1878.— 2200 fr., vente Wilson, 14-16 mars 1881. —2550 fr., vente Febvre, 17-20 avril 1882. — Collection de M. G.Lutz.*)

Reproduit en phototypie dans le catalogue illustré de la vente Arosa (1878).

La peinture de Tassaert courait jadis les petits marchands. Elle est rare aussi[1];

[1] L'auteur vient de parler de la rareté des tableaux de Daumier.

les passionnés pour ce talent si expressif et si fin l'ont sournoisement emportée et cachée. Tassaert eut deux manières : une palette romantique qui rendait Diaz jaloux. M. Arosa a de ce premier jet, outre une esquisse d'un *Saint Hilarion*[1], une *Sarah*[2] aux chairs lumineuses, aux reins souples. Puis il a de la seconde saison, celle où la lumière était plus grise et les chairs plus meurtries, une composition bien tendre et tout à fait exquise, le *Petit malade,* un pauvre enfant qui laisse aller sur l'oreiller sa tête endolorie, aux paupières violettes; auprès de lui sa jeune sœur, qui lui a fait la lecture, laisse glisser dans ses mains fatiguées le livre inutile, écoute son souffle oppressé. Quel poème de la maladie dans nos familles humbles ! quel accord entre le sentiment général et le moindre des accessoires posés sur la petite table, la lampe de cuivre, la tasse, les fioles !

Catalogue de la vente Arosa (1878), préface par Philippe Burty. — L'ARTISTE, 1878, t. I, p. 332.

Même (?) tableau que :

L'enfant malade, vente du 20 mai 1857 (Martin), et que :

L'enfant mourant, mentionné, en novembre 1858, par E. de B. de Lépinois, *L'art dans la rue et l'art au salon...* (Paris, 1859, in-18), p. 20.

160. Pygmalion et Galatée.

Daté 1855. — II. 45; l. 37.

(*720 fr., vente Davin, 14 mars 1863. — 2800 fr., vente Davin, 16 mars 1874. — Collection de M. Ricard.*)

L'esquisse de ce tableau (bois; h. 28; l. 20 1/2), appartient à M. Gandouin. — Voir n° 179 et aux dessins (n° 404).

*** 161. Anxiété ou Le repos du pâtre.**

Daté 1855. — II. 54; l. 47.

(*390 fr., vente Baron, 23 mars 1861. — Vente M..., 18 février 1884. — Collection de M. G. Lutz.*)

[1] Voir n° 186.

[2] Voir n° 77.

162. La dame aux camélias.

Daté 1855. — H. 55 ; l. 47.

(1300 fr., vente du 26 mai 1879 (Bague.)

J'ignore si c'est le même tableau que :
La dame aux camélias. — Exposition de Reims, 1876.

162 bis. La folle.

Daté 1855. — H. 56 ; l. 46.
(Collection de M. Ferd. Herz.)

*** 163. Pauvres enfants.**

Daté 1855. — H. 33 ; l. 24.

(1380 fr., vente du baron Michel de Tretaigne, 19 février 1872. — Collection de M. Ferd. Herz.)

Lithogr. en 1857 par Félix Dufourmantelle *(Pauvre Mère)* (imp. Lemercier ; Paris, Peyrol, éditeur.... London, E. Gambart et Cⁱᵉ).
M. Alexandre Dumas fils possède une répétition de ce tableau dans les mêmes dimensions et datée également de 1855.

<center>VERS 1855</center>

*** 164. La poule au pot¹.**

H. 44 ; l. 33.

(Exposition de Marseille 1861. — Vente du 19 mars 1863 (Francis Petit). — 4300 fr., vente Bascle, 12-14 avril 1883.)

165. L'épreuve maternelle. (Esquisse.)

H. 34. l. 25.
(Collection de M. Berthelier.)

<center>ANTÉR. A FÉVRIER 1856</center>

166. La grappe de raisin.

(Vente du 19 février 1856 (Weyl.)

<center>ANTÉR. A MARS 1856</center>

167. L'enfant gardé.

(Vente du 1ᵉʳ mars 1856 (Martin.)
Même ou autre tableau que le n° 159.

<center>ANTÉR. A AVRIL 1856</center>

168. L'ange gardien.

(Vente Surville, 11 avril 1856.)

¹ Les notes de M. A. Bés fils assignent à ce tableau et au suivant la date de 1855.

<center>ANTÉR. A MAI 1856</center>

*** 169. La maison déserte, ou Enfants dans la neige.**

Lithogr. en 1856 par Victor Loutrel, d'après le tableau de la collection de M. Van Cuyck, dans *Les Artistes anciens et modernes*, n° 135 (imp. Bertauts).

170. La jeune fille à la viande.

(Vente du 9 mai 1856 (Martin.)

171. Baigneuses.

(Vente du 28 mai 1856 (Martin.)

<center>ANTÉR. A DÉCEMBRE 1856</center>

172. L'aveugle.

(Exposition de Marseille 1856.)

173. Un rêve de jeune fille.

« Endormie dans un bois, elle se voit lutinée et déshabillée par des Amours. »
(500 fr., vente J. Claye, 20 décembre 1856. — Exposition au profit de la Société des amis de l'enfance, février 1861 (appartenant alors à M. J. Claye.)

174. Les pauvres filles dans le bois. 390 fr.

175. Rêve aux Amours. 110 fr.

} *Vente J. Claye, 20 Xbre 1856.*

176. Les petites bûcheronnes.

(Vente du 22 décembre 1856 (Martin.)

<center>1856</center>

*** 177. L'abandonnée, ou Jeune femme évanouie dans une église.**

Daté 1856. — H. 54 ; l. 45.
(Collection de M. Chocquet.)
Variante du n° 115.

177 bis. Les deux amis.

Daté 1856. — H. 32 ; l. 23.
(Collection de G. Allain.)

<center>1856-1857</center>

*** 178. Madeleine expirant.**

Daté 1857. — H. 73 ; l. 58.
(Salon de 1857. — 1280 fr., vente Davin,

*14 mars 1863. — 6000 fr., vente Davin,
16 mars 1874[1]. — 7000 fr., vente Laurent-
Richard, 23-25 mai 1878. — Collection de
M. Alexandre Dumas fils.)*

179. Pygmalion et Galatée.

Même ou autre tableau que le n° 160.

180. Le pardon.

Salon
de
1857.

« Je t'en prie, bonne mère, pardonne-leur. »

Divers tableaux, probablement, sous ce titre. Je
trouve :

Le pardon. — Exposition de Bordeaux, 1862.

Le pardon (scène à quatre personnages). —
H. 73; l. 59. — 1100 fr., vente Davin, 14 mars
1863.

Le pardon. — Exposition de Lyon, 1864.

Le pardon. — Exposition de Bordeaux, 1865.

Le pardon. — Vente du 20 février 1868 (Martin).

Le pardon. — 1480 fr., vente 21 mars 1870
(Febvre).

Quel charmant coloriste que M. Tas-
saert ! Il semble avoir ramassé la palette
que Prud'hon a laissée tomber en se cou-
pant la gorge. *Pygmalion et Galatée,*
comme les dessine M. O. Tassaert, n'ont
rien de grec, assurément; mais cette
douce lumière rose qui se glisse parmi
des ombres bleuâtres, dans un bain de
clair-obscur, sur des formes grêles et
juvéniles, a bien sa séduction. Cette jeune
fille qui descend du piédestal n'a jamais
été en marbre de Paros, quoique son pied,
où le sang n'est pas arrivé, soit encore
d'une blancheur neigeuse. Humble enfant
des faubourgs, elle a quitté sa pauvre jupe
d'indienne et son mince tartan pour poser
devant le peintre, et la jeunesse n'est
peut-être pas la seule cause de ces fraî-
ches maigreurs, de ces pauvretés déli-
cieuses qui rappellent la femme en fai-
sant oublier la statue. Galatée n'a pas
dîné tous les jours, et la première chose
qu'elle fera en sautant à bas de son socle,
ce sera de demander du pain. Mais tout
cela est enveloppé d'un coloris si amou-

[1] Le catalogue de la vente assigne par erreur
à ce tableau la date de 1867.

reux, si tendre; mais le petit Amour est si
espiègle, quoique ce ne soit qu'un gamin
des rues ; mais le statuaire est si pas-
sionné, en dépit de son type parisien,
que ce tableau est un des plus attrayants
du salon. Commun des formes, il a la
suprême élégance de la couleur.

Le pardon est une scène de famille
qui eût fourni à Diderot le prétexte d'élo-
quentes tirades, et dont le charme du ton
relève la vulgarité sentimentale.

Quant à la *Madeleine expirant,* elle a
cette grâce douloureuse et pauvre qu'on
retrouve toujours chez ce peintre, quel
que soit le sujet qu'il traite.

M. O. Tassaert est le Corrège de la mi-
sère.

TH. GAUTIER. *Salon de 1857.* (*L'Artiste,*
nouvelle série, t. II (1857), p. 20.

M. Tassaert a un tempérament de pein-
tre original et bizarre. C'est un Prud'hon
faubourien qui applique une couleur dis-
tinguée aux formes les plus triviales, et
s'amuse à éclairer des taudis aux flammes
de Bengale. Sa *Madeleine expirant* figu-
rerait mieux sur un lit d'hospice que dans
l'antre de la Sainte-Baume. Ses pieds, ses
mains, ses attaches feraient frémir un
dessinateur. Je ne puis voir dans cette
Madeleine que la patronne des Madelon-
nettes. Deux anges blanchâtres, ébourif-
fés de lumière, tombent en pochade sur la
sainte comme des œufs cassés. Et pour-
tant cette brutale esquisse intéresse les
connaisseurs et les peintres. Ses raccour-
cis se disloquent avec audace et vigueur.
C'est un tour de force vulgaire, mais la
force y est.

Dans son *Pygmalion,* M. Tassaert a
coloré un motif de Girodet des tons
bleuâtres et veloutés de Prud'hon. Cela
rappelle d'assez loin ces nudités antiques
que le peintre du Zéphire enveloppe d'un
jour de lune, comme d'une céleste pu-
deur.

Le pardon est la centième représenta-

tion d'un drame en un acte qui défraye à lui seul presque tout le répertoire de M. Tassaert. Une fille séduite et repentante fait amende honorable aux genoux de sa vieille mère étendue dans un grand fauteuil. Cette fois, M. Tassaert a gâté sa scène en la peignant à la craie et en y introduisant un séducteur impossible. Est-il assez laid, assez ignoble, assez vendeur de contremarques et ramasseur de bouts de cigares ! L'estaminet fait homme, un lovelace d'Ambigu-Comique !

PAUL DE SAINT-VICTOR. *Salon de 1857*.

(*La Presse*, 16 août 1857.)

Le *Pygmalion* de M. Tassaert appartient à la famille des Prud'hon et j'oserai même presque dire à la lignée du Corrège; la fraîcheur des chairs, la grâce du mouvement, la limpidité des ombres donnent à cette toile une importance que ne peut même diminuer la *Mort de la Madeleine*, conçue, de parti pris, dans des colorations trop blafardes.

MAX. DU CAMP. *Le salon de 1857*, p. 96.

M. Tassaert voudrait bien se dépouiller de sa poétique de mansarde et quitter les hauteurs de la rue Saint-Jacques pour un monde plus radieux. Il se glisse au chevet de *Madeleine expirante*, il rôde autour du socle de *Galatée*. Mais il lui sera plus facile de changer ses motifs que de changer sa manière :

Le vase est imbibé, l'étoffe a pris son pli.

Le premier pas choisit la route; les impressions de la jeunesse pèsent sur toute la vie. Nous voyons des parvenus qui pourraient se faire servir la perle de Cléopâtre dans du vinaigre et qui conservent la passion des pommes vertes.

Ainsi M. Tassaert : je ne blâme pas ses premiers travaux, qui sont venus à point pour commenter les «Mystères de Paris». L'habitude de la misère apporte dans l'individu certaines modifications qui ont leur intérêt et leur beauté plastique. La fille la plus maigre et la plus pâle a de

quoi occuper le dessinateur et le coloriste. Il n'y a ni souffrance, ni maladie, ni mort qui ne fournisse à la peinture une matière précieuse. M. Tassaert a bien fait de nous montrer, de tout près, la pauvre fille de Paris qui vit sous les toits devant un paysage de cheminée et qui travaille seize heures par jour pour gagner sa maigre pitance de pain, de feu et de lumière; mais il a tort de la déshabiller devant nous et d'étaler ses maigreurs sur la plinthe de Galatée.

Commencez au moins par guérir cette maladie de consomption qui la mine ! Versez-lui le breuvage fortifiant que les Anglais appellent le *thé de bœuf;* mettez-la au régime du vin de Bordeaux et des viandes rôties, attendez que ses membres soient pleins, que son larynx ne fasse plus saillie, que les noirs des coups soient effacés sur sa hanche, que le rouge des larmes ne tache plus ses yeux ! Alors Pygmalion pourra se mettre à genoux devant elle et nous aussi.

M. Tassaert a les meilleurs instincts du monde : c'est un homme d'imagination et d'étude, un poète observateur. Ce n'est pas tout; il dessine très suffisamment ses ébauches et il attaque les masses avec une certaine vigueur ; mais ses conceptions les plus heureuses tournent inévitablement au cauchemar, parce qu'on voit grimacer, derrière chaque tableau, un spectre livide de la misère.

EDM. ABOUT. *Nos artistes au salon de 1857*, p. 193-195.

ANTÉR. A FÉVRIER **1857**

181. La folle.

(660 fr., vente T..., 9 févr. 1857.)
Même tableau, peut-être, que le n° 162 *bis* et que : *La folle.* — Vente M..., 30 mars 1859.

182. Le nid d'oiseaux.

(405 fr., vente T..., 9 février 1857.)
Plusieurs tableaux, je crois, d'après ce motif : *Le nid.* — H. 32 ; l. 24. — Vente du 14 mai 1857 (Martin).

Le nid. — 275 fr., vente Arosa, 24 avril 1858.

Le nid. — Collection de M. Hecht (provenant de la collection de M. Faure). Dans un bois, une jeune femme, entourée de trois enfants, tient un nid ; un chien est à ses côtés.

Voir aussi n° 110.

ANTÉR. A MAI 1857

183. Le coquillage.

H. 32 ; l. 24.

(102 fr., vente 14 mai 1857 (Martin).)
Sujet galant.

ANTÉR. A DÉCEMBRE 1857

***184. Un rêve de jeune fille.**

Lith. en 1857 par J. Didier, d'après un tableau appartenant à M. Weyl, dans *Le Salon,* n° 35 (imp. Lemercier).

Même tableau, peut-être, que le n° 173.

185. Mère aveugle et ses enfants surpris par l'orage.

(Exposition de Marseille, 1857.)

Si nous voulons des pauvretés délicieuses, nous n'avons qu'à jeter les yeux sur le tableau de M. Tassaert : *Une mère aveugle surprise par l'orage.* Il y a je ne sais quelle grâce touchante dans les physionomies mélancoliques des personnages de cette petite scène ; et puis, il règne sur toute cette page une douceur de tons si séduisante, un clair-obscur si poétique, qu'on se sent attirer, comme malgré soi, vers cette pauvre vieille femme qu'entourent des enfants charmants sous leurs haillons.

MARIUS CHAUMELIN. *Exposition de la Société artistique des Bouches-du-Rhône* (1857). (*Tribune artistique et littéraire du Midi,* 1ʳᵉ année (1857), p. 238.)

1857

***186. Tentation de saint Hilarion.**

Daté 1857. — H. 72 ; l. 92.

(7100 fr., vente Davin, 16 mars 1874.

— Collection de M. Alexandre Dumas fils.)

Lithographié, en 1859, par A. Gilbert (*La tentation*) (imp. Lemercier ; Mouilleron éditeur).

En dehors de cette *Tentation de saint Hilarion* et de la *Tentation de saint Antoine* (n° 64), traitées l'une et l'autre d'après la même donnée, Tassaert a fait de nombreuses variantes, études et esquisses de ce motif :

**Tentation de saint Antoine.* — H. 62 ; l. 51.
— Collection de M. Rouart.

Tentation de saint Antoine. — H.47 ; l. 56.
— Collection de M. Marmontel.

Tentation de saint Antoine. — H. 60 ; l. 50.
— Appartient à M. de Tchoumakoff.

Tentation de saint Antoine. — H. 33 ; l. 25.
— Collection de M. Dias.

Tentation de saint Antoine. — H. 30 ; l. 23.
— Collection de M. Alexandre Dumas fils.

Tentation de saint Hilarion. — H. 25 ; l. 32.
— Vente Arosa, 25 janvier 1878. — Reproduit en phototypie dans le catalogue illustré de cette vente. — Appartient à M. Hazard, à Orrouy.

Je n'ai pu identifier les tableaux suivants :

Tentation de saint Antoine. — Exposition de Bordeaux, 1852.

Tentation de saint Antoine. — Vente (à Lille) du 19 novembre 1852.

Tentation de saint Antoine. — Vente du 22 décembre 1856 (Martin).

Tentation de saint Antoine. — H. 31 ; l. 23. — Vente Barroilhet, 29 mars 1860.

Tentation de saint Antoine. — Vente (à Roubaix) du 16 juillet 1860.

Tentation de saint Antoine. — Vente du 28 février 1863 (Martin).

Tentation de saint Antoine (esquisse). — Vente M..., 5 décembre 1868.

Tentation de saint Antoine. — Vente du 15 février 1869 (Martin).

Tentation de saint Antoine (esquisse). — Vente du 21 février 1872 (Martin et Paschal).

Tentation de saint Antoine. — Vente D..., 19 novembre 1875.

Tentation de saint Antoine. — 1100 fr., vente D. M..., 11-13 octobre 1877.

Je trouve encore :

Tentation. — Vente du 18 mars 1854 (Couteaux).

La tentation. — H. 1ᵐ14 ; l. 1ᵐ48. — 6150 fr., vente Darré, 4 février 1858. — D'après diverses indications, que malheureusement je n'ai pu vérifier, cette *Tentation,* aujourd'hui en Angle-

terre, serait l'original de la *Tentation de saint Hilarion*. Le tableau de M. Alexandre Dumas fils en serait une réduction, commandée à Tassaert par M. Davin.

Tentation. — Vente M..., 30 mars 1859.

La tentation. — Vente des 14-15 mai 1866 (Francis Petit).

La tentation. — II. 62; l. 50. — Vente Bré-baut-Peel, 18 mars 1868.

Voir aussi n° 227¹'.

186 bis. Un rêve.

Daté 1857. — II. 73; l. 60.

(Collection de M. Tilliet.)

'187. La grand'mère mourante.

Daté 1857. — H. 47; l. 38.

(Collection de M. Alexandre Dumas fils.)

Autre sujet que le n° 126. •

187 bis Le sommeil de l'innocence.

Daté 1857. — II. 41; l. 32.

(Collection de M. Faure.)

187 ter. Le sommeil de l'innocence.

Daté 1857. — H. 41; l. 32.

(Collection de M. Grandmange.)

Variante du tableau précédent.

188. Détresse.

Daté 1857. — Bois. II. 35; l. 27.

(1650 fr., *vente de M^me Benoît, 9-10 mars 1883*.)

« Revenant de faire des fagots, une jeune paysanne, saisie par le froid, est tombée à genoux près de la porte d'une chaumière. »

** 189. L'enfant aux cerises.

Daté 1857. — H. 41; l. 32.

(*Vente du 5 décembre 1881 (Georges Petit.)*

190. L'ange gardien.

Daté 1857. — Bois. II. 41; l. 32.

(720 fr., *vente du 3 avril 1857 (Martin)*. — Collection de M. Hulot.)

190 bis. L'ange gardien.

Daté 1857. — II. 41; l. 32.

(Collection de M. G. Lucas.)

Variante du tableau précédent.

Je trouve encore :

L'ange gardien. — Exposition de Bordeaux, 1862.

L'ange consolateur. — 455 f., vente des 25-27 mars 1863 (Francis Petit).

L'ange gardien. — Vente du 2 mai 1882 (E. Cottée).

191. L'ange déchu.

(*Vente du 25 janvier 1858 (Thirault.)*

Même (?) tableau que le n° 43, que :

L'ange déchu. — II. 45; l. 35. — 285 fr., vente T..., 24 décembre 1858; et que :

L'ange déchu. — Exposition de Besançon, 1862 (appartenant à M. Luquet).

L'ange déchu, de M. Tassaert, suffirait à démontrer le faux, le froid et l'inanité de la peinture allégorique. C'est à la fois morne et lourd, maniéré et veule, sans élégance et sans distinction, bien peint, c'est vrai, ce qui me rend plus sévère, car il y a faute à prodiguer sans choix des qualités aussi viriles.

ARMAND BARTHET. *Compte rendu de la deuxième exposition de la Société des amis des arts de Besançon* [1862], p. 60.

192. Le coin du feu.

H. 17; l. 21.

(*Vente du 1^er février 1858 (Couteaux)* — *Vente M..., 22 novembre 1858.*)

193. Saltimbanque.

(*Vente des 1-2 avril 1858 (Marti .*

194. Rébecca à la fontaine.

(*Exposition de Bordeaux, 1858.*)

195. Le retour.

(*Exposition de Dijon, 1858.* — Médaille de 1^re classe décernée à Tassaert.)

196. « Une mère éprouvant la tendresse de son enfant. »

(*Exposition de Saint-Étienne, 1858.*)

Variante (?) du n° 165.

197. La dernière prière.

H. 65; l. 54.

(*1360 fr., vente T..., 24 décembre 1858.*)

Voir n° 222.

198. Le printemps, ou le retour des beaux jours.

(*Exposition de Lyon, 1858-1859.*)

Même (?) tableau que :

Le printemps. — H. 55; l. 46. — 1250 fr., vente R..., 9 mars 1864.

Voir n° 224.

199. Le papillon.

H. 44; l. 33.

(*200 fr., vente A. W..., 10 decembre 1858.* — *Appartient à M. Bernheim jeune.*)

Même ou autre tableau que :

Le papillon. — Vente du 11 mars 1867 (Fr. Petit).

Le papillon. — Vente A. D..., 27 avril 1867.

200. Le bain.

(*Exposition de Marseille, 1858.*)

Une vraie merveille de couleur est le *Bain*, de M. Tassaert; la baigneuse, à demi nue, est d'un modelé admirable; la négresse placée à côté d'elle présente des tons chauds qui contrastent avec la fraîcheur de coloris du beau corps de sa maîtresse....

MARIUS CHAUMELIN. *Exposition de la Société artistique des Bouches-du-Rhône* [1858]. (*Tribune artistique et littéraire du Midi*, 2ᵉ année [1858], p. 217.)

1858

**** 201. Bacchante.**

Daté 1858. — H. 56; l. 46.

(*7150 fr., vente Laurent-Richard, 23-25 mai 1878.* — *Collection de M. Léon Michel-Lévy.*)

*** 202. L'Assomption de la Vierge.**

Daté 1858. — H. 55; l. 45.

(*3300 fr., vente Davin, 16 mars 1874.* — *Collection de M. Alexandre Dumas fils.*)

*** 203. Bethsabé au bain.**

Daté 1858. — H. 55; l. 45.

(*1475 fr., vente du 26 février 1859 (Francis Petit).* — *Collection de M. Reitlinger.*)

Tableau retouché par Devedeux.

Autre (?) *Bethsabé au bain.* — 385 fr., vente du 23 avril 1866 (Francis Petit).

Une *Bethsabé au bain* a aussi figuré à l'exposition de Bordeaux de 1861.

204. Nymphe à la fontaine.

Daté 1858. — H. 56; l. 46.

(*Collection de M. Michel-Lévy père.*)

*** 205. La Madeleine aux anges.**

Daté 1858. — H. 39; l. 31.

(*Collection de M. Alexandre Dumas fils.*)

Gravé par Borrel dans la *Gazette des beaux-arts*, livraison de mars 1886.

Quatrième ou cinquième *Madeleine* de Tassaert depuis 1837 (voir nos 23, 28, 141, 178).

Je n'ai pu identifier les tableaux suivants :

Le rêve de la Madeleine. — H. 40; l. 32. — 255 fr., vente Diaz, 4-5 avril 1861.

Madeleine. — Vente du 7 février 1874 (Martin et Paschal).

La Madeleine aux anges. — Vente Gaucher, 18 novembre 1875.

La Madeleine. — Vente Ed. R..., 18 février 1879.

206. Le rêve.

Daté 1858. — H. 55; l. 45.

(*3900 fr., vente Laurent-Richard, 23-25 mars 1878.*)

« Au chevet d'une jeune fille endormie, son ange gardien lui fait voir sa propre image en toilette de mariée et soutenue par des anges tout enguirlandés de roses. »

Le même tableau, apparemment, que :

Le rêve d'une jeune mariée. — H. 55; l. 45. — 1675 fr., vente du 26 février 1859 (Francis Petit); et que :

Le rêve de la fiancée. — Daté 1858. — H. 55; l. 46. — 3100 fr., vente de Mᵐᵉ veuve Benoît, 9-10 mars 1883.

*** 207. Bacchus et Érigone.**

Daté 1858. — H. 41; l. 33.

(*Collection de M. Alexandre Dumas fils.*)

208. La maison déserte.

Daté 1858. — H. 41; l. 33.

(*Collection de M. Léon Michel-Lévy.*)

Il n'est guère possible d'identifier les nombreux tableaux de Tassaert qui ont figuré aux expositions et passé dans les ventes sous les divers titres d'*Enfants dans la neige, Enfants malheureux, La pauvre enfant, La porte fermée*, etc., etc. J'en ai déjà cité plusieurs (voir nos 55, 57, 59, 63, 96, 97, 101, 124, 163, 169, 174, 176, 188). Voici d'autres indications complémentaires :

L'hiver. — Vente Surville, 11 avril 1856.

Pauvres filles dans la neige. — 411 fr. vente du 1ᵉʳ (?) février 1857.

Pauvre fille. — Exposition de Nantes, 1858.

Une famille malheureuse dans un bois.

6

(Effet de neige.) — II. 46 ; l. 37. — 450 fr., vente B..., 30 juin-1er juillet 1859. .

Pauvres enfants dans la neige. — H. 35 ; l. 26. — 480 fr., vente Baron, 23 mars 1861.

Pauvres enfants. — H. 34 ; l. 23. — Vente M..., 27 janvier 1862.

La porte fermée. — H. 41 ; l. 33. — 1005 fr., vente Davin, 14 mars 1863. (Trois enfants à la porte d'une chaumière, par un temps de neige.) Voir n° 169.

La porte fermée. — H. 41 ; l. 33. — 490 fr., vente du 24 décembre 1864 (Francis Petit).

L'hiver. — 880 fr., vente du 8 mai 1867 (Durand-Ruel).

Les petits malheureux. — H. 55 ; l. 45. — 1780 fr., vente de X..., 16-21 avril 1883.

Pauvres enfants. — II. 41 ; l. 32 1/2. — Appartient à MM. Boussod et Valadon.

209. L'enfant malade.

Daté 1858. — H. 33 ; l. 25.

(Collection de M. Jules Claretie.)

ANTÉR. A JANVIER **1859**

210. Bien gardé.

H. 32 ; l. 24.

(235 fr., vente G..., 24 janvier 1859.)
Même ou autre tableau que les n°s 159 et 167.

211. Douleur et insouciance.

II. 55 ; l. 45.

(250 fr., vente G..., 23 janvier 1859.)

ANTÉR. A FÉVRIER **1859**

212. L'espérance.

II. 40 ; l. 31. — 870 fr.

213. Les bûcherons.

II. 55 ; l. 45. — 950 fr.

214. L'automne.

II. 55 ; l. 45. — 1270 fr.

} Vente du 26 février 1859 (Francis Petit).

Même ou autre tableau que :
L'automne. — H. 57 ; l. 48. — Vente D...; 23 avril 1860 ; et que :

L'automne. — Exposition de Marseille, 1859.

M. Tassaert a peint il y a quelques années les *Jardins d'Armide;* mais un pa-

reil sujet réclame des tons éclatants et joyeux que cet artiste n'a pas sur sa palette. La composition mythologique qu'il nous offre cette année, sous le titre de *L'automne,* eût exigé non moins de pureté, de grâce, de fraîcheur. Les nombreuses nudités qui s'étalent dans ce tableau ont toutes le même ton rose et se découpent sur un fond gris, sans air, sans profondeur. Le dessin n'est pas d'une grande distinction ; mais indépendamment de quelques raccourcis très habiles, nous devons louer le modelé ferme et vigoureux de la poitrine de l'*Automne.*

MARIUS CHAUMELIN. *La peinture à Marseille. Salon marseillais de 1859,* p. 41.

L'automne, figurée par une jeune femme aux chairs fraîches, entourée de petits Amours dans des positions impossibles, peu plaisantes, tout à fait manquées, ne nous séduit ni par le sujet, ni par l'exécution. M. Tassaert a donné dans la farine.

NEYRET SPORTA. *Salon marseillais de 1859,* p. 52.

ANTÉR. A MARS **1859**

215. Les trois amis.

216. Séduction.

Même tableau (?) que le n° 86.

217. La ferme incendiée.

} Vente M..., 30 mars 1859.

Même tableau (?) que :
L'incendie. — H. 35 ; l. 27. — 1000 fr., vente Victor Boulanger, 16-17 février 1880.

« Une jeune mère, en pleurs, assise sur un matelas près de sa chaumière incendiée par l'ennemi, tient devant elle son enfant et lui montre la demeure en feu. Au fond une charge de cavalerie. »

ANTÉR. A AVRIL **1859**

247 bis. Un ange de plus.

H. 41 ; l. 32.

(800 fr., vente 20 avril 1859 (Francis Petit.)

218. La visite à la nourrice.

(Exposition de Marseille, 1859.)

La *Visite à la nourrice* rentre dans le genre familier où M. Tassaert s'est acquis une juste réputation; mais ce n'est point là, assurément, une des œuvres saillantes de l'artiste. La mollesse de la touche, l'indécision des lignes, l'empâtement de la couleur, décèlent une exécution très lâchée. Pourtant, si l'on se place à une certaine distance, ces négligences disparaissent et l'œil entrevoit quelque chose d'assez gracieux : les masses s'affermissent, les lignes se dégagent et le ton même semble juste, quoique un peu poussé au gris.

MARIUS CHAUMELIN. *La peinture à Marseille. Salon marseillais de 1859*, p. 41-42.

Nous connaissions M. Tassaert sous son côté dramatique, mais nous ignorions qu'il eût aussi la grâce du sourire. La *Visite à la nourrice*, pour être faite avec rien et peinte dans une teinte affaiblie, à l'aide de couleurs rompues, plaira à toute jeune mère.

NEYRET SPORTA. *Salon marseillais de 1859*, p. 52.

Deux tableaux au moins, sous ce titre :
**La visite à la nourrice.* — H. 18; l. 23. — Collection de M. Giacomelli.
La visite à la nourrice. — H. 40; l. 32. — 301 fr., vente du baron C..., 25 janvier 1860; — 301 fr., vente Jos. F..., 16 mars 1861.

1859

** 219. Hébé.

Daté 1859. — H. 45; l. 37.
(Collection de M. Martini.)

* 220. L'Assomption de la Vierge.

Daté 1859. — H. 56; l. 46.

(Collection de M. Alexandre Dumas fils.)
Autre sujet que le n° 202. — Je trouve encore, mais sans pouvoir les identifier :
L'Assomption. — H. 56; l. 46. — 1800 fr. vente T..., 24 décembre 1858.

« *Assomption de la Vierge entourée d'anges* ». — Vente S. de J..., 24 décembre 1875.

220 *bis*. Le rêve de la fiancée.

Daté 1859. — H. 56; l. 45.
(Collection de Mme Davis.)
Variante (?) du n° 206.

* 221. Nymphe et Amours.

Daté 1859. — H. 55; l. 45.

(Appartient à M. Le Secq des Tournelles à Mantes.)
Autre sujet que le n° 204.

221 *bis*. Le songe.

Daté 1859.

(Vente Lami, 20 décembre 1869.)

222. La dernière prière.

H. 48; l. 38. — 550 fr.
Autre tableau que le n° 197.

223. Le moment suprême.

H. 40; l. 32. — 152 fr.

224. Le printemps.

H. 40; l. 33. — 330 fr.

Autre tableau que le n° 198, et le même, je crois, que :
Le printemps. — H. 41; l. 33. — Collection de Mme Vincent. — Tableau presque complètement retouché par Devedeux.

225. L'enfant prédestiné.

H. 40; l. 33. — 710 fr.

Même tableau, apparemment, que :
L'enfant prédestiné. — Vente du 1er mai 1860 (Francis Petit); et que :
L'enfant prédestiné. — H. 40; l. 31. — 690 fr. vente du 27 mai 1868 (Francis Petit).

Vente
du
3 février
1860
(Francis
Petit)

226. Deux âmes montant au ciel.

(Expositions de Bordeaux et de Besançon, 1860.)

tête contre la porte pour écouter. Dans ce mouvement, elle est adorable. Je vous signale la tête comme un chef-d'œuvre de coloris et de pureté. Les yeux supplient et pensent innocemment. Pauvres enfants! ils sont bien à plaindre.... Les pleurs viennent aux yeux en les regardant. Je bénis doublement cette émotion, pour sa sincérité, pour son art.

Z. ASTRUC. Le *Salon intime* [1860], p. 75-77.

ANTÉR. A DÉCEMBRE **1860**

228. La mère convalescente.

H. 56 ; l. 48.

(*1000 fr., vente B..., 21 décembre 1860.*)

Même tableau, peut-être, que :

La convalescence. — H. 55 ; l. 45. — 800 fr., vente du 8 mai 1867 (Durand-Ruel); et que :

"*La mère convalescente.* — H. 55 ; l. 45. — Appartient à M. Beugniet. — L'esquisse de ce tableau (h. 45 ; l. 37) fait partie de la collection de M. le comte Doria, à Orrouy.

1860

* ### 229. Le coucher.

Daté 1860. — H. 41 ; l. 33.

(*Collection de M. Alexandre Dumas fils.*)

VERS **1860**

* ### 230. Léda.

H. 37 ; l. 26.

(*Collection de M. Alexandre Dumas fils.*)

ANTÉR. A MARS **1861**

231. Le retour à la maison paternelle.

H. 46 ; l. 38.

Voir nᵒˢ 111, 117, 180 et 195.

} *Vente Baron, 23 mars 1861.*

232. Les apprêts du bain.

H. 33 ; l. 24.

Depuis le tableau que j'ai cité en 1837, *Baigneuses* (nᵒ 21), Tassaert a souvent répété des sujets analogues (voir nᵒˢ 30, 51, 80, 102, 152,

171 et 200). Je n'ai pu identifier les tableaux suivants :

Baigneuse. — Vente du 6 février 1857 (Martin).

Baigneuses. — H. 32 ; l. 24. — Vente du 3 avril 1857 (Martin).

Baigneuse. — H. 32 ; l. 24. — 430 fr., vente du 14 mai 1857 (Martin).

Baigneuse endormie. — Vente du 20 janvier 1858 (Weyl).

Le bain. — Vente du 31 mars 1858 (Couteaux).

Le bain. — H. 32 ; l. 23. — 160 fr., vente du 20 avril 1859 (Francis Petit).

Après le bain. — H. 22 ; l. 19. — Vente M..., 23 décembre 1863.

Baigneuses. — Vente B..., 3-4 mars 1865.

Baigneuses. — Exposition de Versailles, 1866.

Baigneuses. — Vente du 11 mars 1867 (Francis Petit).

« *Petite baigneuse sur le bord d'un cours d'eau* ». — Vente de B..., 4 mars 1868.

« *Jeune fille au bord d'un ruisseau* ». — H. 34 ; l. 25. — Vente des 21-22 mars 1877 (Clément).

ANTÉR. A MAI **1861**

233. Jeune fille entraînée par des Amours.

Nous félicitons M. Tassaert de renoncer aux sujets navrants qu'il a recherchés pendant si longtemps, comme s'il eût été atteint de *spleen*. Les scènes hypocondriaques, qui se succédaient dans tous les genres sous son pinceau, sont remplacées par des scènes riantes et gracieuses qui lui conviennent mieux. Le tableau qu'il a fourni à cette exposition, *Une jeune fille entraînée par des Amours*, rappelle le coloris de Greuze.

BRASSEUR-WIRTGEN. *Exposition des arts-unis* [26, rue de Provence]. (*Le Siècle*, 3 mai 1861.)

ANTÉR. A JUILLET **1861**

234. Tête de femme. (Étude.)

(*Exposition au profit de la Société des amis de l'enfance, juillet 1861.*)

ANTÉR. A JANVIER **1862**

235. « La vie qui commence et la vie qui finit. »

H. 56; l. 46.

(320 fr., vente M..., 27 janvier 1862.)

ANTÉR. A AVRIL **1862**

236. La petite ménagère.

(Vente du 26 avril 1862 (Francis Petit.)

ANTÉR. A DÉCEMBRE **1862**

237. Les deux anges gardiens.

(Exposition de Marseille, 1863.)

237 bis. Mère et enfant.

237 ter. La chanson des louis d'or.

Vente Cachardy, 8-10 Xbre 1862.

Même ou autre tableau que :
Les louis d'or. — Vente du 23 novembre 1868 (Martin).

1862

*238. Léda.

Daté 1862. — H. 55; l. 45.
(Collection de M. Alexandre Dumas fils.)
Lithogr. par Émile Vernier.

238 bis. Léda.

Daté 1862 (?). — H. 32; l. 24.
Réduction du tableau précédent.
(Collection de M. Alexandre Dumas fils.)
J'ignore si ces *Lédas* et celle mentionnée ci-devant (n° 230) sont les mêmes tableaux que :
Léda. — Exposition de Marseille, 1864.
Léda. — Vente du 11 mars 1867 (Francis Petit).
Léda. — Exposition de Lille, 1868.
Léda. — H. 50; l. 42. — 980 fr., vente Luquet, 30-31 mars 1868.

239. Gringonneau inventant les cartes à jouer.

Daté 1862. — H. 33; l. 24.
(500 fr., vente Bascle, 12-14 avril 1883.)

*240. Les deux sœurs de charité.

Daté 1862. — H. 92; l. 73.
(Collection de M. Chocquet.)

La sœur de charité et l'actrice est la traduction séduisante et supérieure de la fameuse et détestable chanson de Béranger :

> Vierge défunte, une sœur grise
> Aux portes des cieux rencontra
> Une beauté leste et bien mise
> Qu'on regrettait à l'Opéra.
> Toutes deux, dignes de louanges,
> Arrivaient, après d'heureux jours,
> L'une sur les ailes des anges,
> L'autre dans les bras des amours.

La thèse est fausse et même sacrilège; mais le tableau, sans indécence, est très bien composé et très bien peint. Il n'égalise pas au moins en les sacrifiant la pureté et l'impureté, avec l'insistance et l'explicité cyniques de la chanson. A ces idées vicieuses, égales d'ailleurs, nous préférons au poète Béranger le peintre Tassaert, qui n'a jamais raffiné l'hypocrisie et quémandé la popularité....

TH. SILVESTRE. Étude sur Tassaert, XLII. *(Le Pays, 1er juillet 1874.)*

Ce tableau serait la dernière œuvre de Tassaert [1]. Il lui avait été commandé par M. Bruyas dès l'année 1860, peut-être même antérieurement. Voir une lettre du 24 septembre 1860, citée dans l'Introduction.

2° TABLEAUX DE DATE INCERTAINE [2]

241. Portraits de la famille Tassaert.

H. 61; l. 50.

(Appartient à M. Rollet.)

Le peintre, fort jeune encore, s'y est représenté à gauche.

242. Portrait du peintre Pierre-Charles Marquis.

H. 33; l. 24.
(Collection de M. Fréd. Buon.)

[1] Notes de M. A. Bès fils.
[2] J'ai essayé de classer à peu près ces tableaux par ordre présumé d'ancienneté.

243. La Vierge contemplant l'enfant Jésus endormi.

H. 43; l. 32.

244. L'ouvrière à l'oiseau.

H. 32; l. 24.

245. Les enfants au confessionnal.

H. 45; l. 37.

* **246.** L'aveugle de Bagnolet.

H. 38; l. 46.

Sujet emprunté à la chanson de Béranger : *L'aveugle de Bagnolet.*

A Bagnolet, j'ai vu naguère
Certain vieillard toujours content;
Aveugle il revint de la guerre,
Et pauvre il mendie en chantant.
.

> *Collection de M. Alexandre Dumas fils.*

247. Napoléon à Waterloo [1].

248. Le pardon du vieux soldat.

249. La jeune fille aux colombes.

250. Portrait de la reine Hortense.

251. Portrait de la mère de Napoléon Landais.

252. Portrait de Mme Vve Jean, éditeur d'estampes.

253. Portrait d'une jeune maraîchère.

254. La marchande d'allumettes.

255. Plaisirs champêtres. (Esquisse.)

H. 55; l. 46.

(*Appartient à M. A. Bès fils.*)

D'après un renseignement que m'a fourni M. A. Bès fils, Tassaert, dans cette scène, s'est représenté le verre en main.

256. La Vierge et la Madeleine. (Esquisse.)

H. 30; l. 25.

(*Collection de M. H. Heymann.*)

[1] J'emprunte aux notes de M. A. Bès fils l'indication de ce tableau et des sept suivants.

256 bis. La Vierge, l'enfant Jésus et saint Jean-Baptiste. (Esquisse.)

H. 28; l. 18.

(*Collection de M. Paul Michel-Lévy.*)

257. La guérison miraculeuse.

H. 40; l. 32.

(*Collection de M. Barny, à Limoges.*)

Cette toile serait l'esquisse d'un tableau commandé à Tassaert par la famille de Mortemart (?), et offert par elle en *ex-voto* à une église de Toulouse. (Note communiquée par M. Barny.) — Je dois ajouter que le conservateur du Musée de Toulouse, M. Garipuy, à qui je me suis adressé pour vérifier ce renseignement, m'écrit que « les églises de la ville de Toulouse ne possèdent aucune œuvre de ce peintre. »

258. Apparition de la Vierge à un enfant endormi.

H. 57; l. 47.

(*Collection de M. Jules Hédou, à Rouen.*)

259. Deux stations du chemin de la croix.

(*Appartiennent à Mlle Laure Julien, à Bayonne.*)

260. Christ étendu au pied de la croix.

H. 1m37; l. 2m30.

260 bis. Esquisse du tableau précédent.

H. 41; l. 69.

261. Jésus-Christ mis au tombeau. (Esquisse.)

H. 45; l. 54.

> *Collection de M. de Tchoumakoff.*

Tassaert aurait exécuté ce sujet en grandes dimensions. (Renseignement dû à M. de Tchoumakoff.)

262. Portrait de Mme Ch. Maignien.

263. Portrait de Mme Raymond Julien.

> *Appartiennent à Mlle Laure Julien, à Bayonne.*

***264. Femme accroupie.**

H. 25 ; l. 19.

(Collection de M. Alexandre Dumas fils.)

*** 265. Jeune femme rêveuse.**

H. 24 ; l. 18.

(510 fr., vente Arosa, 25 février 1878. — Collection de M. Chéramy.)

Reproduit en phototypie dans le catalogue illustré de la vente Arosa.

265 bis. Amour au bain.

H. 24 ; l. 19.

(Collection de M. Chassériau.)

266. Première pensée.

H. 41 ; l. 32.

267. Tête d'enfant.

H. 22 ; l. 16.

Collection de M. le comte Doria, à Orrouy.

268. Le nid.

H. 27 ; l. 21.

(Collection de M. Faure.)

Même tableau, peut-être, que le n° 62 ou que le n° 182.

269. Marine. (Esquisse.)

H. 16 ; l. 41 1/2.

(Appartient à Mme Charles Maignien, à Saint-Jean-de-Luz.)

Cette marine, la seule, à ma connaissance, que Tassaert ait laissée, date d'une excursion qu'il fit au Tréport, vers 1848. (Renseignement dû à M. F. Julien.)

270. Femmes aux bijoux.

H. 35 ; l. 27.

(Appartient à M. Beugniet.)

271. Enfants dans un bois.

Lithographié par Émile Vernier.
Même tableau, peut-être, que l'un des numéros 174, 176, 213, etc.

272. Le passage du gué. (Étude.)

H. 24 ; l. 16.

273. Le retour de l'école. (Étude.)

H. 23 1/2 ; l. 17 1/2.

Collection de M. Chocquet.

274. Femme endormie dans un fauteuil auprès d'une cheminée.

H. 28 ; l. 22.

275. Danaé. (Étude.)

H. 27 ; l. 22.

276. Femme assise. (Étude.)

H. 27 ; l. 24 1/2.

Collection de M. Chéramy.

277. Petite mendiante. (Étude.)

H. 15 1/2 ; l. 11.

278. Portrait du docteur X....

H. 28 ; l. 22.

(Collection de Mme veuve John Saulnier, à Bordeaux.)

278 bis. Léda.

H. 33 ; l. 24 1/2.

(Appartient à M. Léon Mauduison, à Luzarches.)

279. Vieux mendiant à la porte d'une église.

Bois. — H. 34 ; l. 25.

(Collection de M. O. Mendès.)

Même ou autre tableau que :
Mendiant à la porte d'une église. — Vente du 23 décembre 1875 (Féral) ; et que :
Le vieux mendiant. — Vente X... et Z.., 16 avril 1884.

280. Deux sœurs de charité soignant un enfant malade.

H. 85 ; l. 65.

(Collection de M. Alexandre Dumas fils.)

Même tableau, je crois, que :
Les sœurs de charité. — Vente du 19 avril 1880 (Féral).

281. Intérieur rustique.

H. 32 ; l. 17.

(1400 fr., vente Moreau-Chaston, 6 février 1882. — 540 fr., vente du 15 décembre 1884 (Bernheim). — Appartient à M. Bernheim jeune.)

7

282. La petite marquise.

H. 24; l. 19.

283. Femme nue, sous bois.

Sujet galant.

H. 32; l. 24.

283 bis. Femme nue, sous bois.
(Esquisse.)

H. 34; l. 25.

284. Le rêve de la jeune fille.

H. 35; l. 27.

Autre sujet que les nos 144, 184; etc.

*** 285. Une âme d'enfant s'en-**
volant au ciel.

H. 35; l. 26.

*** 286. Liseuse dans un bois.**

H. 33; l. 24.

287. Femme couchée tenant
un verre de vin.

H. 12 1/2; l. 15 1/2.

Fragment d'un tableau galant.

288. L'expulsion de la man-
sarde.

H 36 1/2; l. 24.

289. Tête d'enfant. (Étude.)

Ovale. — H. 24; l. 20.

*** 290. Les enfants au lapin.**

H. 32 1/2; l. 25.

Voir n° 104.

Collection
de M.
Alexandre
Dumas
fils.

Collection
de
M. Rouart.

291. Rêverie.

H. 46; l. 38.

(Collection de M. Paul Michel-Lévy.)

292. Étude de petite fille.

H. 57; l. 47.

(1000 fr., vente Bascle, 12-14 avril 1883.
— Appartient à M. Lucas.)

*** 293. La petite fille au canard.**

H. 32; l. 25.

1100 fr., vente Bascle, 12-14 avril 1883.)

Même tableau, semble-t-il, que :
L'enfant au canard. — H. 31; l. 23. — Vente
A. F..., 23 mars 1868.

294. Tête de femme. (Étude.)

H. 60; l. 50

295. Tête d'homme. (Étude.)

H. 65; l. 45.

Collection
de M. de
Tchou-
makoff.

296. Tête de femme. (Étude.)

H. 55; l. 45.

(Collection de M. Marmontel.)

297. Le noyé.

Tassaert... attristait tout, la ville, la
campagne, même la maladie, la misère
et la mort. Ce fond lugubre de son âme
est presque partout sensible dans ses ou-
vrages et souvent sent la cruauté, qui se
contemple dans ses propres maux comme
dans ceux d'autrui : ici, un enfant qui
vient de lever un nid d'oiseaux est tombé
de la cime d'un arbre, et tout son sang
inonde l'herbe par sa tempe fracassée [1];
là, une charmante rivière ramène un
noyé aux cheveux ensablés.

Théophile Silvestre. Étude sur Tassaert,
XLIII. (Le Pays, 1er juillet 1874.)

297 bis. Femme couchée étreignant
son traversin.

Même sujet que le dessin n° 427. (Renseignement
dû à M. Martin.)

*** 298. Femme au plumeau endormie.**

Lithographié par Émile Vernier.

298 bis. « La jeune femme endormie
et les deux enfants. »

Lithographié par Émile Vernier (1867).

299. Amours portant une couronne
de fleurs.

(Collection de M. Hecht.)

[1] Voir n° 182.

299 bis. La queue du chat.

Sujet galant.

Même motif que le dessin n° 435. Tableau ayant fait partie de la collection Barroilhet. — Il en existe une copie faite autrefois par Th. Ribot.

300. Le lever.

Sujet galant.

H. 28 ; l. 22 1/2.

300 bis. Peine d'amour.

Pendant du précédent.

Mêmes dimensions.

Appar-
tiennent
à M.
F. Gérard.

301. Volupté.

Sujet galant.

H. 24 ; l. 19.

301 bis. Virginité.

Pendant du précédent.

Mêmes dimensions.

Collection
de M.
Arsène
Houssaye.

302. La mère absente.

H. 55 ; l. 55 (environ).

(*Collection de M. Ch. Noël.*)

302 bis. L'aveugle.

H. 47 ; l. 39.

(*Collection de M. Arosa.*)

Voir n° 172.

303. Nymphe et Amours.

H. 55 ; l. 45 (environ).

(*Collection de M. Clausse.*)

Autre motif que les n°° 204 et 221. — Tassaert a dû peindre d'autres variantes encore de ce sujet ; on peut en citer, pour le moins, une quatrième, dont je n'ai pas retrouvé l'original, mais dont M. Ch. Yriarte possède une copie (h. 46 ; l. 38), faite autrefois par Th. Ribot ; les initiales O. T. y ont été ajoutées après coup. (Renseignement dû à M. Martin.)-

Je n'ai pu identifier le tableau suivant :

Nymphe et Amours. — Vente du 28 février 1863 (Martin).

304. La Vierge des affligés.

H. 90 ; l. 72.

(*Vente Z. Astruc, 11-12 avril 1878.*)

* 305. Bacchus et Érigone.

H. 36 ; l. 25.

Collection
de M.
Alexandre
Dumas
fils.

Sujet traité nombre de fois par Tassaert depuis 1845. J'en ai déjà mentionné plusieurs variantes (voir n°° 47, 53, 63 bis, 81, 201 et 207). Un autre *Bacchus et Érigone* a été lith. en 1855, par Pirodon (*Bacchantes*, sic) (impr. Jacomme ; chez Louis, rue Amélie, 8), et gravé à la manière noire, en 1864, par Péronard (*Rêve*) (imp. Alfred Chardon ; chez l'auteur, éditeur, 20, rue Lamartine).

Je trouve encore, mais sans pouvoir les identifier, les tableaux suivants :

Bacchante. — Vente du 29 avril 1858 (Martin).

Bacchante. — Vente du 8 novembre 1858 (Martin).

Bacchante surprise dans son sommeil. — H. 42 ; l. 54. — 82 fr., vente du comte de Montbrun, 4-7 février 1861.

La bacchante endormie surprise par un satyre. — H. 32 ; l. 24. — 620 fr., vente Troyon, 22 janvier-1er février 1866.

Nymphe surprise. — Exposition de Lille, 1866.

Le faune et la nymphe. — H. 41 ; l. 33. — 25 fr., vente du 29 janvier 1866 (Barre). — Vente X..., 19 mars 1885 (Martin). — Collection de M. Brandon.

Nymphe et faune. — Vente des 5-6 février 1875 (Geoffroy).

L'ivresse d'une bacchante. — Vente des Sézurs, 4 décembre 1876.

Bacchante surprise dans son sommeil. — H. 32 ; l. 23. — 1,800 fr., vente F. B..., 3-4 avril 1879 [1].

Le rêve de la bacchante. — H. 31 ; l. 24. — 1405 fr., vente Clapisson, 14 mars 1885.

[1] Une *Bacchante*, cataloguée comme œuvre de Tassaert, a fait partie d'une vente, à Dijon, du 18 janvier 1883.

<center>3ᵉ TABLEAUX D'IDENTIFICATION INCERTAINE [1]</center>

306. Jeune malade.
(Vente du 26 février 1853 (Couteaux).)
Voir nᵒˢ 90, 100, 159, 209.

307. Enfants.
(Vente du 29 mars 1856 (Martin).)

308. Jeune fille dans une mansarde.
(675 fr., vente A. Cals, 4 avril 1856.)
Même tableau, peut-être, que :
Jeune fille dans une mansarde. — Vente
du 6 février 1857 (Martin).

309. Le repos.
(Vente Surville, 11 avril 1856.)
Même (?) tableau que le nᵒ 161.

310. Pauvre mère.
(Vente du 17 novembre 1856 (Martin).)
Voir nᵒ 130.

311. Scène d'intérieur.
H. 35; l. ... (sic au catalogue).
(540 fr., vente du 20 janvier 1858 (Weyl).)

312. Enfants.
(Vente Arosa, 24 avril 1858.)
Voir nᵒ 307.

313. Le rêve.
(1700 fr., vente du 7 mars 1860 (Couteaux).)

314. Le rêve.
H. 18; l. 23.
(440 fr., vente Barroilhet, 29 mars 1860.)

315. Jeune ouvrière.
(Vente des 24-25 octobre 1861 (Febvre.)

316. La solitude.
(Vente du 19 mars 1863 (Fr. Petit.)

317. Les rigueurs de l'hiver.
Voir nᵒ 208.

318. Les derniers moments.
Voir nᵒˢ 126, 187, 197, 222, 223.

Exposition de Bordeaux, 1864.

319. Étude de femme.
(Exposition du cercle de l'Union artistique, 1864.)

320. Le sommeil de l'enfant Jésus.
H. 2ᵐ; l. 1ᵐ40.
(Vente du 16 janvier 1865 (Fr. Petit.)
Si les dimensions indiquées au catalogue
pour ce tableau sont exactes, ce serait une autre
œuvre que le nᵒ 153.

321. « L'ami de la ferme. »
(Vente B..., 3-4 mars 1865.)

322. « Une sœur de charité devant une Vierge. »
(Vente Desperet, 15 mars 1866.)

323. Les petits bûcherons.
(610 fr., vente du 23 avril 1866 (Francis Petit.)
Voir nᵒ 271.

324. Le repentir.
(Faisait partie, en 1866, de la collection Wolff, à Bruxelles.)
Même tableau, peut-être, que l'un des nᵒˢ 111, 117, 180, 195, 231.

325. Le rêve d'un enfant.

326. Tête de jeune femme. (Étude.)
Voir nᵒˢ 137, 234, 294, 296, 319.

Vente Benoist, 19-20 juin 1867.

327. Rêverie.

328. La dernière heure.
Voir nᵒ 318.

Vente du 28 février 1868 (Martin)

329. Surprise.
H. 39; l. 27.
(950 fr., vente d'Aquila, 21-22 février 1868.)

330. La lecture de la grand'mère.
(Vente de Villenave, 16-20 mars 1868.)
Voir nᵒ 122.

[1] J'adopte pour ces tableaux l'ordre chronologique des ventes ou des expositions où ils ont figuré.

331. Le coucher.
H. 39; l. 32. — 300 fr.
Voir n° 229.

332. La lecture.
H. 31; l. 23.

Vente A. F..., 23 mars 1868.

333. L'étable.
(*Vente M..., 5 décembre 1868.*)
Même (?) tableau que le n° 25.

334. La lecture de la bible.
(*Vente du 15 février 1869 (Martin.)*)
Même (?) tableau que les n° 122 et 330.

335. Paysannes.

336. Jeune fille à la chèvre.
Même(?) tableau que le n° 158.

337. Le jeune malade.
Appartenant alors à M. Balensi.
Voir n° 306.

Exposition universelle de Londres, 1871.

338. Le désespoir.
(*Vente des 13-14 octobre 1871 (Dhios et George.)*)
Probablement un des tableaux mentionnés au n° 71.

339. Le retour du messager.
(*Vente du 9 novembre 1871 (Gandouin.)*)

340. L'étable de Bethléem.
(*Vente du 16 décembre 1871 (Febvre.)*)
Autre (?) tableau que les n° 25 et 333.

340 bis. La jardinière.
(*Exposition de Nantes, 1872.*)

341. « Jeune femme couchée. »
(*Vente du 27 janvier 1873 (de Ruffier.)*)
Voir n° 87, 133, etc.

342. L'épreuve.
(*Vente du 22 janvier 1874 (Martin et Paschal.)*)
Même (?) tableau que les n° 165 et 196.

343. L'évanouissement.
(*Vente du 17 février 1874 (O'Doard.)*)
Voir n° 94 et 177 et note 1 de la page 54.

344. La fermière.
(*Vente du 10 avril 1874 (Geoffroy.)*)
Même (?) tableau que le n° 281.

345. « Une odalisque. »
H. 22: l. 27.
(*Vente M..., 30 avril 1874.*)

346. « Étude d'atelier. »
(*Vente du 15 février 1875 (Gavillet.)*)

347. « Femme qui se couche. »
(*Vente du 30 mars 1875 (Dhios et George.)*)
Voir n° 331.

348. L'aveugle.
(*Vente du 30 avril 1875 (Dhios et George.)*)
Voir n° 172, 185 et 302 bis.

349. « Jeune femme avec un burnous. »
(*Vente du 20 mars 1876 (Barre.)*)

350. L'évanouissement.
(*Vente H. B..., 24 mai 1876.*)
Voir n° 343.

351. Les folles par amour.
(*Vente du 18 décembre 1876 (Féral.)*)
Voir n° 162 bis et 181.

352. L'évanouissement.
(*Vente du 31 mars 1877 (Gandouin.)*)
Voir n° 343.

353. « Femme et enfant. »
(*1200 fr., vente D. M..., 11-13 octobre 1877.*)

354. « Pasteur arrêté par des brigands. »
(*Vente du 31 décembre 1877 (J. Chaine.)*)

355. La mourante.
(*Vente du 18 janvier 1878 (Durand-Ruel.)*)
Voir n° 318¹.

356. Le retour du hussard.
(*Ventes des 8-9 novembre et 19-20 novembre 1880 (Simonnot.)*)

357. Vierge et enfant Jésus.
(*Vente du 25 février 1881.*)
Voir n° 128, 243, 256 bis.

¹ La vente de Mme F..., 7 mai 1880, contenait, d'après le catalogue, des « tableaux par Tassaert, Diaz, Corot... », etc.

358. Le duo. (Esquisse.)

(60 fr., vente D.., 7 janvier 1882.)

359. L'amour.

Vente du 14 janvier 1882 (Féral.)

360. La mère de famille.

(Vente du 11 décembre 1882 (H. Pillet.)

361. L'aïeule.

H. 75; l. 60.

(4005 fr., vente de Mme R..., 3 février 1883.)

362. Pauvre mère.

(255 fr., vente A. F..., 19 février 1883.)
Voir n° 310.

363. La pécheresse repentante.

(Vente Jules Haas, 5-9 mai 1884[1].)

4° GRAVURES ET LITHOGRAPHIES D'APRÈS TASSAERT, PORTANT LA MENTION *Tassaert pinxit*[2].

364. Le piano.

Tassaert pinx[t]. Léon Noël delin. — Lith. de Villain. A Paris, chez Neuhaus... et chez Osterwald aîné... (1831)[3].

365. La corbeille.

Tassaert pinx[t]. Léon Noël delin[t]. — Lith. de Villain. A Paris, chez Neuhaus... et chez Osterwald aîné... (1831).

366. Napoléon duc de Reichstadt...

Oct. Tassaert Pinxit. Hardivillier Sculp[t]. 1833.

367. Louis XIV et Mme de Lavallière.

O. Tassaert pinx[t]. H. Garnier del. — Lith. de Lemercier. A Paris, chez Neuhaus... et chez Osterwald aîné... (1833).

368. Édouard III et la C[esse] de Salisburi.

Octave Tassaert pinx[t]. H[te] Garnier del. — Lith. de Lemercier. A Paris, chez Neuhaus... et chez Osterwald aîné... (1834).

* **369. La veille de la bataille d'Austerlitz...**

Loeillot et Octave Tassaert pinx[t]. Carrière lith. — Lith. de Lemercier. A Paris, chez Osterwald... (1834). — En travers.

370. Le tableau parlant.

Oct. Tassaert pinx[t]. Julien del. — Lith. de Villain. Paris, chez Osterwald aîné... (1836).

371. Jesus salvator mundi.

Oct. Tassaert pinx[t]. — Lith. anonyme. — Imp. lith. de Turgis. Paris, chez V° Turgis... (1839).

[1] Je mentionnerai encore, comme œuvres plus ou moins présumées de Tassaert :

La famille malheureuse. — Vente du 29 décembre 1859 (Théret).

Tête de jeune femme. — Vente du 23 novembre 1865 (Horsin Déon).

Tête de jeune fille. — Vente des 19-20 janvier 1865 (Horsin Déon).

Pygmalion. — Vente Lefèvre-Soyer et S...., 7-8 juin 1867.

L'évanouissement. — Vente du 12 février 1875 (Gandouin). — Même tableau, peut-être, que les n[os] 343, 350 et 352.

Scène de cabaret. — Vente P..., 13 janvier 1876.

L'Aurore. — Vente des 20-21 avril 1876 (Rouillard).

La leçon de musique. — Vente des 7-8 novembre 1877 (Foret).

L'Industrie et la Science. — Vente des 7-8 novembre 1881 (Simonnot). — Le catalogue n'indique pas si pour cette œuvre et pour *La Justice et l'Industrie*, qui suit, il s'agit d'un tableau ou d'un dessin.

« Esquisse ». — Vente des 15-16 novembre 1881 (Simonnot).

La Justice et l'Industrie. — Vente des 28-29 décembre 1881 (Simonnot); — etc.

Diverses copies d'après Tassaert ont passé dans les ventes. Je citerai, entre autres :

La dernière souffrance. — Vente Simonet, 7-8 mai 1863.

Rêve d'amour. — Vente Isid. Dagnan, 19 janvier 1874; — etc.

[2] Voir page 2, note.

[3] Cette date et les suivantes sont celles du dépôt légal.

372. Chemin de la croix composé par O. Tassaert...
(Couverture et 14 planches.)

O. *Tassaert pinx.*[1] — Lith. anonyme (Urruty?). — Lith. de Villain. A Paris, chez Vᵉ Turgis... (1840)[2].

373. Retour des petits pêcheurs.
Peint par Tassaert. Gravé par Ginard (sic).

373 bis. Enfants égarés.
Sans nom d'auteur. *Gravé par Girard.*

} *Impé par Chardon aîné et Axe. Paris. Publié par H. Gache...* (1841).

374. Jésus sauveur du monde descendu de la croix...
Tassaert Pinx.[1]. Lith. anon. — Imp. de A. Bès et Dubreuil fils Aîné. Paris, chez Dubreuil... (1841).

375. Sᵗ Charles-Borromée.
Tassaert pinxit. Geoffroy sculpsit.

375 bis. Sᵗ Thomas.
Paul Tassaert pinxit. Oct. Tassaert sculpsit (sic).

376. Sᵗ Roch.
Tassaert pinxit. Renard sculpsit.

} *Houiste Imp... Benard Éditeur...* (1863).

II

DESSINS, SANGUINES, AQUARELLES, PASTELS, SÉPIAS, GOUACHES, ETC.

* **377. Album de Tassaert.** — Collection de M. Alexandre Dumas fils. — Unique album qu'ait laissé l'artiste. Tassaert se l'était réservé lors de la vente de son atelier à M. Martin, en 1862, et l'avait envoyé à Troyon avec cette dédicace : *Mon cher Troyon, veuillez accepter ce livre de croquis en bon souvenir.* OCT. TASSAERT. — Cet album contient de nombreux croquis aux divers crayons, principalement à la sanguine : quelques projets de tableaux, études de femmes, esquisses de têtes, de figures, d'animaux, etc., etc. Sur les feuillets de garde Tassaert a griffonné, au crayon, de précieuses notes autobiographiques — je les cite dans l'introduction — et un commentaire de sa toile : *Ciel et enfer* (nᵒ 75). — On trouvera aux planches deux croquis empruntés à cet album ; plusieurs autres ont déjà été reproduits dans la *Galerie contemporaine. Peintres et sculpteurs*, nouv. série, livr. 7 et 8, *Octave Tassaert* (lib. Lud. Baschet), et dans *Les Chefs-d'œuvre d'art au Luxembourg* (même librairie), p. 118.

378. Portrait de M. Mauduison père, graveur (1823). Dessin. H. 22 ; l. 21. — **379. Portrait de M. Léon Mauduison fils, graveur** (1823). Gravure par Mauduison père rehaussée de dessin par Tassaert. H. 16 1/2 ; l. 14 1/2. — Appart. à M. L. Mauduison, à Luzarches.

[1] La 2ᵉ station porte : *O. Tassaert del.*
[2] Réédité en 1842. Lith. de Turgis... Chez Turgis.

* **380. Le coucher** (1824). Dessin. H. 40 l. 32. — Coll. de M. Alexandre Dumas fils.

381. Série de saints et de saintes, qui a dû être gravée ou lithographiée. *Saint Paul* (sépia), *saint Denis, saint Étienne, saint Benoît, saint Charles-Borromée, saint Grégoire, saint Matthieu, sainte Barbe, sainte Françoise* (1824). — *Saint François-Xavier, saint Grégoire, saint Sébastien, saint Georges, sainte Marthe* (1825). — *Saint Bernard, saint Éloi, saint André, saint Thomas* (1826). — *Sainte Agathe* (1827). — *Sainte Marthe* (1828), etc. Dessins. — Appartiennent à M. Jules Cailloux.

382. Portrait de Mme Hösch (vers 1826). Dessin. H. 28 ; l. 22. — Appart. à Mme Hösch.

382 bis. La Marseillaise. — Dessin rehaussé, daté du 29 juillet 1830. H. 24 ; l. 31. — Appart. à M. Letarouilly.

383. Portrait d'enfant. Dessin. — *Salon de* 1833.

384. Frère et sœur (1833). Dessin. — Appart. à M. Bès père.

* **385. Deux cent dix dessins,** composés par Tassaert, de 1833 à 1844, pour la maison Bès et Dubreuil : sujets d'histoire, de genre, de religion et de sainteté. Ces dessins, tous conservés par MM. Bès et Dubreuil, ont été soit gravés, soit lithographiés : les gravures, en partie anonymes, ont été exécutées par Roemhild, Paul Legrand, Leblanc et Wibail ; les lithographies, presque toutes anonymes, sont l'œuvre, pour la plupart, de Victor, Robillard et Gillaux. (Renseignement

dù à M. A. Bès fils.) — Voir plus loin aux gravures et lithographies.

386. Dessins composés par Tassaert, de 1834 à 1844 environ, pour la maison Turgis : sujets de genre, de religion et d'histoire. Les lithographies exécutées d'après ces dessins sont en général anonymes. M. Turgis possède encore quelques-unes des compositions originales de Tassaert. — Voir plus loin aux lithographies.

387. Dessins exécutés par Tassaert pour la maison F. Delarue, qui en possède encore quelques-uns. — Voir plus loin aux lithographies.

388. Il est trop tôt. — 389. Noce à la ville. — 390. Noce au village (1836). Dessins rehaussés. — Appart. à M. A. Bès fils. Ont été gravés. — Voir nᵒˢ 559, 560, 563.

** 391. Portrait de femme morte (1841). Dessin. H. 24; l. 30. Musée du Luxembourg (don de M F. Dubreuil, en 1874). — Ce dessin, fait d'après nature le 28 août 1841, représente madame Dubreuil (née Bès), sur son lit de mort. M. A. Bès père en possède une répétition.

392. Portrait de M. A. Bès père (1841). — 393. Jésus et la Samaritaine. — 394. Apothéose de Napoléon Iᵉʳ. — 395. Sergent de chasseurs à pied de la garde impériale (1841). — 396. Napoléon Iᵉʳ et son fils (1843). Dessins. — Appart. à M. A. Bès père. — Les nᵒˢ 393-396 ont été lithographiés.

397. Chrétiens massacrés dans les catacombes de Rome. Dessin. — Exposition de Lyon, 1844-1845.

398. Portrait de M. Romain Julien (vers 1845). Dessin. H. 27; l. 22. — 399. Portraits de MM. Félix et Raymond Julien enfants (vers 1847). Dessin. H. 27; l. 19. — Appart. à M. Félix Julien.

400. Portraits de M. Chartier et de son fils aîné (1849). Dessin. — 401. Portraits de Mme Chartier et de son plus jeune fils (1849). Dessin.

402. La lecture de la bible (1851). Dessin. H. 22; l. 26. Musée de Montpellier (collection Bruyas). — Variante du tableau de la collection de Mme Vᵉ Collet (n° 122).

* 403. Tentation de saint Antoine (1851). Sépia. H. 23; l. 33. — Coll. de M. Chocquet.

* 404. Pygmalion et Galatée (vers 1855). Dessin. H. 43; l. 34. Vente Marmontel, 25-26 janvier 1883 (catalogué sous le titre : La jeunesse). Coll. de M. Marmontel. — Lithogr. en 1858, par C. Nanteuil (Galatée), dans Les Artistes anciens et modernes, n° 165 (imp. Bertauts); gravé par Teyssonnière dans le catalogue illustré de la vente Marmontel. — Ce dessin est la reproduction du tableau n° 160.

405. La lecture ennuyeuse. — 406. La lecture intéressante. Dessins. — Exposition de Bordeaux, 1858.

* 407. La nymphe captive (1860). Sanguine. H. 35; l. 26. — Coll. de M. Alexandre Dumas fils.

* 408. Étude d'anges (1861), pour le tableau : Les deux sœurs de charité (n° 247). Sanguine. H. 30; l. 24. — Coll. de M. Chocquet.

* 409. Gringonneur inventant les cartes à jouer (vers 1861). Sépia. H. 23 1/2; l. 18. — Coll. de M. Chocquet.

* 410. Tête de femme, profil perdu. Dessin. H. 39; l. 33. — * 411. Le sommeil. Dessin aux trois crayons. H. 26; l. 19. — * 412. La coquetterie. Dessin aux trois crayons. H. 26; l. 19. — 413. Une mère et ses enfants près d'une croix. Sépia. H. 23; l. 29. — * 414. Baigneuses. Aquarelle. H. 24; l. 21. — 415. Baigneuses. Aquarelle. H. 24; l. 21. — 416. Le coucher. Sanguine. H. 30; l. 23. — 417. Portrait de Mlle Suisse, Dessin rehaussé. Ovale. H. 30; l. 23. — 418. Léda. Dessin. H. 19; l. 14. — 418 bis. Femme endormie. Dessin. H. 23; l. 25. — Coll. de M. Alexandre Dumas fils.

* 419. Les chrétiens dans les catacombes. Sépia. H. 26; l. 27. — Coll. de M. Chocquet.

420. Page et châtelaine. — 420 bis. L'adieu. Sépias. H. 18; l. 14. — Appart. à M. de Tchoumakoff.

421. Tête de femme. Dessin. H. 37; l. 27. — Appart. à M. Joseph Uzanne.

422. Portrait de Mlle A. Suisse. Dessin. — Appart. à Mlle Suisse.

423. Les chrétiens dans les catacombes. Dessin à la plume. H. 26; l. 27. Répétition du n° 419. — Coll. de M. Berthelier.

424. La lecture de la bible. Dessin. Variante du n° 402. — Coll. de M. Ferd. Herz.

425. Tête de femme. Dessin. — Appart. à M. Félix Planté.

426. L'abandonnée. Pastel. H. 25; l. 20. — Appart. à M. Cahen.

427. Femme couchée étreignant son traversin. — 428. Tentation de saint Antoine. Sanguines. Ovales. H. 20; l. 26. — Coll. de M. Arosa.

429. Pauvres enfants. Sanguine. — Coll. de M. Rouart.

430. La lecture à la malade. Sanguine. II. 27; l. 21. — 431. Câlinerie. Sanguine. II. 26; l. 19. — 432. Le lever. (Sujet galant.) Sanguine. — Appart. à M. Beugniet.

433. La pauvre enfant. Sanguine. II. 38; l. 29. — 434. Les enfants perdus. Sanguine. II. 37; l. 29. — Coll. de M. H. Teyssier.

435. La queue du chat. — 436. Tentation de saint Antoine. (Sujets galants.) Gouaches rehaussées. II. 26 1/2; l. 22. — Appart. à M. F. Gérard.

437. Le coucher. Sanguine. (D'authenticité douteuse.) — Appart. à M. Adrien Marx.

438. Étude d'enfant. II. 31; l. 21. — 439. Étude de tête d'homme. II. 37; l. 27. — 440. Étude de pieds. II. 36; l. 26. Dessins. — Appart. à M. Félix Julien.

441. Tête de jeune fille. H. 47; l. 42. — 442. Tête de jeune malade. H. 44; l. 37. Dessins. — Appart. à Mlle Adèle Julien, à Beraün, près Saint-Jean-de-Luz.

443. Deux études de saintes femmes, exécutées par Tassaert pour servir à Bouchot pour son tableau de l'église de la Madeleine. (Renseignement dû à M. Félix Julien.) H. 59; l. 47. — 444. Tête de femme endormie, de 3/4. II. 39; l. 32. — 445. Tête de femme, de 3/4. II. 35; l. 26. — 446. Jeune fille en prière (buste). II. 44; l. 37. — 447. Étude de mains. II. 26; l. 21. Dessins. — Appart. à Mme Vᵉ Victor Maignien, à Beraün, près Saint-Jean-de-Luz.

448. Profil de jeune fille. — 449. Tête de jeune fille. — 450. Mains tenant une guitarre. Dessins. — 451. Étude de mains. Sanguine. — Appart. à Mme Ch. Maignien, à Saint-Jean de Luz.

452. « Femmes au bain surprises par un homme. » Miniature. — Vente des 17-18 février 1843 (Wéry).

453. Édouard et la comtesse de Salisbury, ou l'origine de l'ordre de la Jarretière. Voir nº 368. — 454. « Jeunes filles tourmentant un capucin. » — 455. « Pauvre femme se chauffant près d'un réchaud ; devant elle, une pauvre jeune fille la regarde avec peine et tristesse. » — 456. « Vieillard assis à terre ; près de lui, une pauvre femme tient son enfant débile sur ses genoux. » Dessins. — Vente des 12-13 mars 1847 (Schroth).

457. « Une pauvre famille assise dans un galetas. » — 458. « Vieille femme malade et pauvre ; près d'elle une jeune fille la re-

garde avec tendresse. » Dessins. — Vente des 10-11 janvier 1848 (Schroth).

459. « Deux compositions pleines de sentiment. » Dessins. — Vente des 30-31 mars 1849 (Schroth).

460. Jeune femme malade. Sanguine. — Vente des 9-11 décembre 1850 (Schroth).

461. Tentation de saint Antoine. Gouache. — Vente du 10 juin 1853 (Weyl).

462. « Dessins par Jeanron, Tassaert..... » Vente A. Greverath, 7-10 avril 1856.

463. Petits bûcherons dans la forêt. — 464. Jeune fille abandonnée. Dessins. — Vente du 29 janvier 1857 (Martin).

465. Tentation de saint Antoine. Dessin. — Vente T..., 26 février 1857.

466. Le matin. — 467. L'enfant et le petit chien. Dessins. — Vente du 14 mai 1857 (Martin).

468. L'Apocalypse. — 469. Tête de femme. Dessins. — Vente du 20 mai 1857 (Martin). — Les mêmes, vente du 11 juin 1857 (Martin).

470. Le lever. — 471. Les catacombes. (Voir nºˢ 397, 419 et 423.) Dessins. — Vente B..... et M..., 12 janvier 1858.

472. « Dessin aux deux crayons. » — Vente René Ménard, 12 avril 1858.

473. Intérieur. Dessin. — Vente du 29 avril 1858 (Martin).

474. Le Christ portant sa croix, suivi par les saintes femmes. Dessin. II. 284ᵐᵐ ; l. 221. — Vente Forest, 1ᵉʳ décembre 1860.

475. La mansarde. Dessin. — Vente du 7 mars 1860 (Couteaux).

476. « Un homme à genoux. » Étude à la pierre noire rehaussée de blanc, sur papier bleu. Vente des 13-15 mai 1861 (Blaisot).

477. Le coucher. — 478. Le lever. Sanguines. — Vente du 25 mai 1861 (Blaisot).

479. Arlequin et Santeuil. — 480. Vadé à la halle, roulant sa brouette de vinaigrier. Dessins. — Vente du 9 novembre 1861 (Vignères).

481. La Vierge et sainte Élisabeth. Encre de Chine. — Vente des 10-11 février 1862 (Blaisot).

482. Enfants dans la neige. Sanguine. — Vente du 28 février 1863 (Martin).

483. Deux sujets des Fables de la Fontaine. Dessins rehaussés. — Vente du 5 février 1864 (Rochoux).

484. François Iᵉʳ à Marignan. Sépia rehaussée. — Vente Barré, 21-22 mars 1864.

485. Vue d'un village (effet de nuit). Dessin à la plume. — Vente du 25 janvier 1865 (Barre).

486. Le coucher. — **487. Le lever.** Sanguines. Vente Troyon, 22 janvier 1866. — Vente M..., 5 décembre 1868. — Voir n°⁵ 416, 432, 437, 470, 477, 478.

488. « **L'indigence.** » Dessin rehaussé. — Vente du 11 mars 1867 (Francis Petit).

489. La convalescente. Sépia. — Vente A. P., 30 octobre 1867.

490. Après l'orgie. Dessin rehaussé. — Vente B..., 16 décembre 1867.

491. Le bain. Dessin. — Vente A. F... 23 mars 1868.

492. « **Trois portraits d'actrices,** aux crayons noir et de couleur. » — Vente des 11-14 avril 1870 (Loizelet).

493. « **Profond négligé** ». (Tieftes neglige.) Sanguine. — Vente Gsell (à Vienne), mars 1872.

494. La lecture à la malade. Dessin. H. 26 ; l. 34. — Vente du 28 mai 1872 (Féral).

495. « **Tête de jeune fille espagnole.** » Dessin. — Vente E. G..., 15 mars 1873.

496. Bûcheronnes dans la neige. Dessin. — Vente du 18 mai 1875 (Durand-Ruel).

497. « **Femme et enfants endormis sur des fagots.** » Sanguine estompée. — 150 francs, vente du prince Soutzo, 8 février 1876.

498. Liseuse. Sanguine. — **499. Chagrin.** Fusain. — **500. La fatigue.** Dessin. — Vente D. E..., 14-15 avril 1876.

501. « **Académie de femme tenant une coupe.** » Sanguine. — Vente R. Forget, 11-13 mai 1876.

502. Portrait de femme. Dessin. — Vente du 13 novembre 1876 (Ch. George).

503. L'Amour médecin. — **504. La signature du contrat.** — **505. Marie Stuart signant sa renonciation au trône d'Écosse.** — **506. La déclaration.** — **507. L'amant pressant.** Dessins. — Vente A. de S..., 10-11 janvier 1877. D'après le catalogue, « ces cinq dessins ont été gravés. » — Les n°⁵ 506 et 507 ont repassé dans une vente du 26 février 1877 (Gandouin) ; les n°⁵ 503-505, dans une vente du 25 février 1878 (Gandouin).

508. La pauvre mère. Sanguine rehaussée de blanc, sur papier bleu. H. 34 ; l. 26. — Vente des 28 février-1ᵉʳ mars 1877 (Féral).

509. La tentation. Sanguine. — Vente du 20 avril 1877 (George). — Même ou autre Ten-

tation (sanguine), vente du 5 avril 1878 (O'Doard).

510. Le malade. Sanguine. — Vente M.., 19 juin 1878.

511. Virginie et la négresse. — **512. Le coup de vent.** — **513. Le lever.** Dessins. — Vente D..., 20 septembre 1878. D'après le catalogue, ces trois dessins ont été « gravés »; ils ont repassé dans une vente du 5 avril 1879 (Gandouin).

514. « **Sujet allégorique** ». — Vente du 20 novembre 1879 (Barbedienne). Catalogué parmi les « dessins et aquarelles. »

515. La fuite en Égypte. Dessin. — **516. La lecture de la bible.** Lavis. — Vente Victor Boulanger, 19 février 1880.

517. Mendiante. Sanguine. — **518. Les petits bûcherons.** Sanguine rehaussée de blanc. — Vente Martin Coster, mai 1880.

519. La petite villageoise. Dessin. — Vente du 25 avril 1881 (George).

520. Petit écolier dans la neige. Gouache. — Vente du comte de M..., 6 février 1882.

521. Le suicide. — Vente A. Mart, 2-3 mars 1882. Catalogué parmi les « aquarelles et dessins. »

522. Le retour. Pastel. — Vente Weimar, 8 mai 1882.

523. La bûcheronne. — Vente B..., 8 mars 1883. Catalogué parmi les « aquarelles et dessins. »

524. « **Scène de roman.** » Dessin à la plume et à la pierre noire. — Vente du Dʳ G..., 15-17 mars 1883.

525. Soldat et cantinière. Feuille d'éventail. — Vente X..., 2 février 1885.

526. Baigneuse. Dessin. — Vente du 9 avril 1885 (Féral).

527. Jeune femme à sa toilette. Dessin. 25 fr. — **528.** « **Jeune femme couchée.** » Sanguine. 310 fr. — Vente du 21 décembre 1885 (Féral) ¹.

¹ A mentionner encore : un dessin donné par Tassaert au chanteur. Lablache. (Notes de M. A. Bès fils.) — Dans une notice nécrologique sur Tassaert (*le Figaro*, 28 avril 1874), Gaston Wassy parle d'un dessin, — le dernier qu'aurait fait l'auteur, — représentant « un soldat blessé sous un arbre, la nuit, et repoussant d'une main faible un oiseau de proie qui vient de s'abattre sur lui. » M. A. Bès fils, que j'ai consulté à ce sujet, m'assure qu'il s'agit là non pas d'un dessin de Tassaert, mais d'une lithographie de quelque autre artiste.

III

GRAVURES [1]

1° GRAVURES ORIGINALES DE TASSAERT

Les gravures et lithographies anonymes exécutées par Tassaert, à ses débuts dans la carrière artistique, ont échappé à mes recherches. Je n'ai retrouvé que les deux gravures suivantes portant son nom :

528. L'Eté. — 529. L'Automne. Deux médaillons gravés au pointillé. — *B... [Bouchot] del. O. Tassaert sculp.* — A Paris [2], chez Le Franc... (1820) [3].

D'après la *Bibliographie de la France, ou Journal général de l'imprimerie et de la librairie*, année 1820, p. 276, n° 374, deux autres médaillons : *La prise* et *La surprise*, paraissent avoir été gravés à l'aquatinte par Tassaert, d'après Bouchot également. J'ai cherché en vain ces pièces au Cabinet des estampes et ailleurs.

2° GRAVURES D'APRÈS LES DESSINS DE TASSAERT

530-531. Deux vignettes pour l'*Histoire du comte Gérard de Nevers et de la Belle Eu riant*, sa mie, par de Tressan (Paris, Lugan, 1827, in-32), et pour l'*Histoire du Petit Jehan de Saintré...* du même auteur (Paris, Lugan, 1837, in-32). — La première de ces vignettes porte : *Tassaert del. Paul Legrand sc.* — La seconde manque au volume conservé à la Bibliothèque nationale.

532. Alexandre le Grand boit le breuvage que lui présente son médecin Philippe. —*Dessiné par Oct. Tassaert. Gravé par Allais.* — Chez Ostervald l'aîné... et chez Rittner... (1828). — En travers.

533. La jeune Anglaise. — 534. La jeune Espagnole. — *Oct. Tassaert del. P.l Legrand sculp.* — Chez Ostervald l'aîné (1830).

535. L'art n'est pas fait pour toi, tu n'en as pas besoin. — *Octave Tassaert del. Paul Legrand sculp.* — Chez Ostervald l'aîné... et Neuhaus... (1833). — En travers. — Autre tirage en 1835.

536. Ne boude donc pas! —*Octave Tassaert del. J.-A. Allais sculp.* — Chez Ostervald l'aîné, et Neuhaus... (1833). — En travers. — Autre tirage en 1835.

537. Il dort!! — 538. Suis-je éveillé!! —

Octave Tassaert del. Paul Legrand scul. – Chez Gallé... (1833). — En travers.

539. Innocence. — 540. Coquetterie. — 541. Amour. — 542. Abandon. — *Tessaert* (n°° 539, 541-542), *Tessard* (n° 540) *Del. Roemhild Sc.* — Chez Dubreuil... (1834). — En travers. — Réédit. en 1839.

543. La Gloire le conduit à l'immortalité. (Napoléon I.er.) — *Tessaert Del. Roëmhila Sc.* — Chez Dubreuil... (1835). — En travers. — Réédit. en 1839.

544. Notre Seigneur Jésus Christ est descendu de la croix. — *Tessaert Scrip. Paul Legrand Sculp.* — Chez Dubreuil... (1835). — Réédit. en 1839.

545. Tu seras toujours aimable. — 546. Que tu es jolie. — *Tessaert Del. Roemhild Sc.* — Chez Dubreuil .. (1835). — En travers. — Réédit. en 1839.

547-550. *Suite de quatre pièces sans numéros.* — **547. L'eau. — 548. Le feu. — 549. La terre. — 550. L'air.** — *Oct. Tassart Del. Paul Legrand Sculp.* — Chez M. V. Turgis... (1835). — En travers. — Réimp. chez J.-B. Delarue, en 1852.

551-552. Réduction avec variantes des n°° 535 et 536. — *Oct. Tassaert del. Legrand sc.* — Chez Ostervald l'aîné... (1835). — En travers.

553. S.te Famille. *Tessaert Del. Paul Legrand Sc.* — Imp.d par Aze... Chez Dubreuil... (1835). — Réédd. en 1839.

554. Naissance de N. S. Jésus-Christ.

[1] Voir précédemment n°° 364-376.

[2] Sauf indication contraire, toutes les estampes suivantes ont été, comme celle-ci, éditées à Paris.

[3] La date ajoutée à la suite des estampes est celle du dépôt légal.

— 555. Adoration des mages. — 556. Résurrection de Notre Seigneur J. C. — *Tassaert (n° 554), Tassaert* (n°ˢ 555-556) *Del. Paul Legrand Sc.* — Chez Dubreuil... (1836).

557. Annonciation de la Très Sᵗᵉ Vierge. — *Tassaert Del. Leblanc Sc.* — Chez Dubreuil... (1836).

558. Sᵗᵉ Anne. — *Tassaert Del.* Sans nom de graveur (Paul Legrand ou Leblanc). — Chez Dubreuil... (1836).

559. Une noce à la ville. — 560. Une noce au village. — *Tassaert Del. Paul Legrand Sc.* — Chez Dubreuil... (1836). — En travers.

561. Champ de bataille de Waterloo (18 Juin 1815). — *Tessaert Del. Leblanc Sc.* — Chez Dubreuil... (1836). — En travers.

562. Champ de bataille d'Eylau (8 Février 1807). — *Tassaert Del. Paul Legrand Sc.* — Chez Dubreuil... (1836). — En travers.

563. Il est trop tôt. — 564. Il est trop tard. — *Tassaert Del. Paul Legrand Sc.* — Chez Dubreuil... (1836). — En travers.

565. Adoration des mages. — 566. Résurrection de Notre Seigneur J.-C. — *Tessaert del. Paul Legrand sc.* — Chez Dubreuil... (1837).

567. Jésus bénit les enfans. — 568. Entrée triomphante de Jésus dans Jérusalem. — *Tessaert Del. Paul Legrand Sc.* — Chez Dubreuil... (1837). — En travers.

569. N. S. Jésus Christ sur la croix. — Sans nom d'auteur ni de graveur. Gravure à la manière noire. — Chez Dubreuil... (1839).

570. Passage du pont d'Arcole (15 Novembre 1796). — 571. La gloire et le génie du grand homme. — 572. Bataille de Wagram. — 573. Mon Empereur, deux mots. S. V. P. — 574. Courage mes enfants, la patrie vous regarde!!! — 575. Les croix d'Honneur. — 576. Champ de bataille d'Austelitz (*sic*) (2 décembre 1805). — 577. Bataille de Marengo (14 Mai 1800). — 578. Reddition d'Ulm, le 20 octobre 1805. — Sans nom d'auteur. Les n°ˢ 570-573 sans nom de graveur ; le n° 574 : *Roemhild Sc.* ; les n°ˢ 575-578 : *Gravé par Roemhild.* — Chez Dubreuil... (1839). — En travers.

579. Bataille de la Moskowa (8 Septembre 1812). — *Tassaert Del. Wibail sc.* — Chez Dubreuil... (sans date).

580. Lays. Acadˡᵉ Royᵉ de Musique. — 581. Derivis. Acadᵗ Royᵉ de Musique. Rôle d'Appius dans Virginie. — *Tassaert del. Paul Legrand sc.* — Chez Paul Legrand... (sans date).

582. Mˡˡᵉ Mars. Théâtre Français. Rôle d'Araminte dans les *fausses confidences* (*sic*). — *Tassaert.* Sans nom de graveur. — Chez Paul Legrand (sans date).

583. Sᵗ Antoine de Padoue. — 584. Saint Ignace. — 585. Sainte Françoise. — 586. Saint Basile, évêque de Césarée... — 587. Sainte Gertrude. — 588. Saint Paul. — 589. Sᵗ Jérôme. — 590. Saint Henri. — 591. Saint Éloy. — 592. Saint Laurent. — 593. Saint André apôtre. — 594. Saint Denis. — 595. Sᵗ Sébastien. — *Tassaert del.* (n°ˢ 583-593). *O. Tassaert del.* (n° 594). *Renard sculp.* (n° 583). *Danois sculp.* (n° 584). *Baudran sculp.* (n°ˢ 585-590). *Mauduisson* (sic) *sculp.* (n° 591). *Mauduison sculp.* (n° 592). *Legrand sculp.* (n° 593). *P. Tassaert sculp.* (n° 594). *Moduison del. Tassaert sculp.* (sic) (n° 595). — Houiste, Imp... Bénard Édit... (1863).

IV

LITHOGRAPHIES ORIGINALES DE TASSAERT OU D'APRÈS SES DESSINS

596. N'avez-vous point vu ma femme? — Droit devant vous bonhomme. — *Tassard inv'. Noël del'.* — Lith. de Langlumé (1825). — En travers.

597. La Nymphe de la Seine au Tombeau du Gᵃˡ Foy. — *Tassaert* 1825. — Lith. de Ducarme... Chez Ostervald aîné... (1825). — En travers [1].

598. Minerva poem Sobre a fronte de Dom Pedro uma Coroa immortal. O Brazil, na figura de uma Joven Indiana lhe exprime o seu reconhecimento ; e Dona Maria II se dispoem a preencher

<hr/>

Date du 10 décembre 1825, de l'estampe suivante : « Mort du général Foy, allégorie par Tassaert, avec les vers de Mˡˡᵉ Delphine Gay au bas. » Déposant Ducarme. — Je ne connais pas d'exemplaire de cette pièce.

<hr/>

[1] Les registres du dépôt légal font mention, à la

seus altos destinos na ditosa Lusitania. — *Tassaert inv. Julien del'.* — Imp. Lith. de Ducarme. Lisbea... Porto... Paris, em Casa de Ostervald... (1826). — En travers.

* **599-604. Six scènes de la vie de Napoléon...** lytographiées (sic) **par** Oct. **Tassaert. A Paris, chez Ostervald l'ainé...** (*lith. de Ducarme*). — Couverture et suite de 6 pièces sans numéros. — **599.** *Premiers* (sic) *jeux, Brienne* (1782). — **600.** *Premiers faits d'armes, Toulon* (décembre 1793). — **601.** *Premiers revers, Moscou* (18 octobre 1812). — **602.** *Derniers adieux. Paris* (25 janvier 1814). — **603.** *Derniers succès. Charleroi* (15 juin 1815). — **604.** *Derniers souvenirs, S^{te} Hélène* (1816 à 1821). — *Tassaert 1826* (n^{os} 600 et 604) [1].

605-616. Album théâtral, composé de pièces anciennes et nouvelles représentées sur les théâtres de Paris, dessiné par Tassaert. Publié par Ostervald ainé .. imp. lith de Ducarme... — Suite de onze (?) pièces, avec couverture. — * **605** (sans n°). *Le Mariage de raison* (Acte II, Scène dernière) *par Scribe et Varner*) (*Gymnase dramatique*). — **606** (n° 2). *Les inconvéniens de la diligence* (5° inconvénient) (*par Francis, Dartois et Théaulon*) (*Théâtre des Variétés*). — **607** (n° 3). *Le Tasse* (Acte V, Scène dernière) (*par A. Duval*) (*Théâtre Français*). — **608** (n° 4). *Joconde* (Acte II, Scène XII) (*Étienne et Nicolo*) (*Opéra-Comique*). — * **609** (n° 5). *Le Tartufe* (Acte IV, Scène VII) (*par Molière*) (*Théâtre Français*). — **610** (n° 6). *Les Vêpres Siciliennes* (Acte IV, Scène IV) (*par Casimir Delavigne*) (*Odéon*). — **611** (n° 7). *Robin des Bois* (Acte II, Scène dernière) (*par Castil Blaze, Sauvage et Weber*) (*Odéon*). — **612** (n° 8). *La Dame blanche* (Acte III Scène dernière) *par Scribe et Melesville, musique de Boieldieu. Théâtre de l'Opéra comique*.— **613** (n° 9). *Le Barbier de Séville* (Acte III, Scène avant-dernière). *Musique de Rossini. Théâtre*

de l'Odéon. — **614** (n° 10). *L'Homme habile* (Acte III, Scène IV) (*Comédie par d'Epagny* (Odéon). — **615** (n° 12 [1]). *Le Hussard de Felsheim* (Acte III, Scène VI) (*par Dupeuty et F. de Villeneuve*) (*Théâtre du Vaudeville*). — **616** (n° 14). *Moïse* (Acte II Scène IV) (*Paroles de ***, Musique de Rossini*) (*Opéra*). — *Tassaert del.* (n^{os} 605, 607, 612, 613). — *Tassaert 1827* (n^{os} 606, 608-610, 612, 613, 615, 616). — *Tassaert* (n^{os} 611, 614). — Imp. (alias Lith.) de Ducarme (n^{os} 605-611, 614-616). Lith. de Langlumé (n^{os} 612, 613).— Chez Osterwald (alias Ostervald) ainé... (n^{os} 606, 610, 611, 614-616). Sans nom d'éditeur (n^{os} 605, 607-609, 612). — En travers.

617. L'entrée de Henri IV à Paris. — *Composé par Tassaert. Terminé par Julien.* — Lith. de Ducarme. — Chez Osterwald ainé... (1827). — En travers.

618. Les Indiens de la tribu des Osages arrivant en fiacre à Paris. — *Tassaert del.* — Lith. de Ducarme... — Chez Hautecœur Martinet... (1827). — En travers. — Même estampe en couleur.

619. Jésus-Christ baptisé dans les eaux du Jourdain. — Gravé par Legrand. — Chez Osterwald l'ainé. — Je ne connais cette estampe que d'après une mention des registres du dépôt légal (21 décembre 1827) et de la *Bibliographie de la France*.

620. The happy family. L'heureuse famille. — G. (sic) *Tassaert inv^t. Terminé par Levilly.*— Imp. lith. de Ducarme... Chez Osterwald ainé... (1828). — En travers.

620 bis. La diseuse de bonne aventure. — Lith. par Levilly. — D'après les registres du dépôt légal (9 janvier 1828), et la *Bibliographie de la France*.

621. Bonaparte, pardonne aux révoltés du Caire (en 1798). — **622.** Napoléon, à la bataille de la Moskowa (C'est le soleil d'Austerlitz! s'écrie-t-il). — **623.** Napoléon à Fontainebleau, fait ses adieux à son armée (20 avril 1814). — **624.** Napoléon au bivouac. — *Comp. et dess. par Tassaert* (n° 621). *Dess. et comp. par Tassaert* (n° 622). *Composé et dessiné par Tassaert* (n^{os} 623, 624). *Terminé par Julien* (n^{os} 621-624). — Lith. (alias Imp.) de Ducarme... Chez Jeanneret à

[1] Je trouve encore dans les registres du dépôt légal les deux mentions suivantes qui se rapportent soit à Oct. Tassaert soit à son frère Paul, le graveur : la 1^{re} à la date du 17 juin 1826 : « Foy, gravé à la manière du crayon noir d'après Tassaert, par Badoureau. » Déposant, Jean. — La 2^e, à la date du 8 septembre 1826 : « Don Pedro donnant une constitution au Brésil et au Portugal, par Tassaert. » Déposant, Ducarme.

[1] Le Cabinet des estampes ne possède pas de n^{os} 11 et 13 de cette suite: les registres du dépôt légal n'en font pas non plus mention. — Voir n^{os} 645 et 646.

Neuchatel, en Suisse (n° 623). A Paris chez Os-
terwald aîné... (n° 624). — Le n° 624 porte pour
titre : *Histoire de la grandeur et de la chûte
de Napoléon*. — (1828.) — En travers.

**625. Trait sublime de courage de l'en-
seigne Bisson...** — *Tassaert inv.* — Lith. de
Ducarme... Chez Osterwald aîné (1828). — En
travers.

626. Le doux rêve. — *Oct. Tassaert del.* —
Lith. de Ducarme... Chez Osterwald aîné... (1828).
— En travers.

**627. The Dream. Le Songe. — 628. The
Preference. La Préférence.** — *Oct. Tas-
saert del'.* — Lith. de Ducarme... Chez Oster-
vald aîné... (1828). — En travers.

629. Le miroir. Je suis jolie. — *Tassaert
del.* — Lith. de Ducarme... Chez Ostervald aîné...
Chez Rittner... et Hautecœur-Martinet... (1828).

**629 bis. « La ceinture. La toilette d'une
jolie femme. »** — Lith. par Tassaert. — D'a-
près les registres du dépôt légal (4 juillet 1828),
et la *Bibliographie de la France*.

**30. Vénus triomphante. — 631. Vénus
sortant du sein des eaux.** — *Tassaert del.*
— Lith. de Ducarme... Chez Ostervald aîné..
Rittner.... et Hautecœur-Martinet... (1828). — En
travers.

**632. Le Tems fait passer l'Amour. —
633. L'Amour fait passer le Temps.** — *Tas-
saert inv. et del.* — Lith. de Ducarme... Chez
Ostervald aîné... et Rittner... (1828). — En travers.

**634. La bonne mère. — 635. L'enfant
chéri.** — *Tassaert inv. Bardel Lith.* — Lith. de
Ducarme... Chez Ostervald aîné... et chez Ritt-
ner... (1828). — En travers.

636. Fanfan. — 637. Lolotte. — *Tassaert*,
1828. — Lith. de Ducarme... Chez Osterwald
aîné

* **638 643. Les préludes de la toilette**,
par Oct. Tassaert. A Paris, chez Oster-
wald aîné .. Rittner... 1828. Litho. de G.
Frey... Suite de six pièces numérotées, avec
couverture. — *Oct. Tassaert del.* — Lith. de G.
Frey.

644. Portrait de Léon Tassaert[1]. — Li-
thographie originale, anonyme, d'Oct. Tassaert
(vers 1828). — Je n'en connais qu'un exem-
plaire, appartenant à M. Alexandre Dumas fils.
— Elle a été reproduite dans : *Peintres et
sculpteurs contemporains*... de JULES CLARETIE.

[1] Voir l'introduction[5].

première série (Paris, libr. des Bibliophiles,
1882, in-8°), p. 33.

**645. Une scène du 3ᵉ acte de Henri III...
— 646. Une scène du 5ᵉ acte de Henri III...**
— *Oct. Tassaert inv. et del.* — Lith. de V. Ra-
tier... Chez Osterwald aîné... Hautecœur-Marti-
net... (1829)[1].

647-656. Album périodique. Suite de 10 (?)
pièces sans couverture. — **647** (n° 4). *Elle de-
vient grande Dame et quête pour les pauvres.*
— **648** (n° 5). *Elle n'a plus que quinze jours
à vivre.* — **649** (n° 6). *Elle devient mère à la
Bourbe.* — **650** (n° 9). *Badinage.* — **651** (n° 10).
Espièglerie. — * **652** (n° 21). *Le jeune déni-
cheur d'oiseaux.* — **653** (n° 22). *La petite fille
et son chien.* — **654** (n° 23). *Les œufs frais.* —
655 (n° 24). *Les cerises.* — **656** (n° 25). *L'oi-
seau.* — *Tassaert inv¹ et del.* (n⁰ˢ 647, 654-656).
Oct. (alias O.) *Tassaert inv. et del.* (n⁰ˢ 650-653).
Tassaert inv¹. H. Garnier del (n⁰ˢ 648, 649). —
Lith. de Lemercier (n⁰ˢ 647-649, 653-656). Lith.
de V. Ratier (n⁰ˢ 650, 651, 652)... Chez Os-
terwald (*alias* Ostervald) aîné... Rittner... Lon-
dres, 8, Surrey Street Strand... (1829).

657. The young bird. Le petit oiseau.
— *Oct. Tassaert del.* — Lith. de V. Ratier...
Chez Ostervald aîné... Rittner... (1829). — En
travers.

**658. Les premiers moments de la toi-
lette. La boucle d'oreille.** — *Oct. Tassaert
inv.* — Lith. de Frey... Chez Ostervald aîné...
Rittner... (1829)[2].

659-662. Le manteau. — Suite de 4 pièces
numérotées. — *O. Tassaert del.* — Lith. de
Frey... Chez Ostervald aîné... Rittner... (1829).

663. La prière. — * **664. La mélancolie.**
— **665. La modestie. — 666. L'attente. —
667. La malice. — 668. Le repos.** — *Par
Tassaert et Julien.* — Lith. de Lemercier...
Chez Ostervald aîné... (1829).

**669. Les premiers momens de la toi-
lette. La jarretière.** — *Oct. Tassaert inv¹.* —
Lith. de Frey... Chez Ostervald aîné... Rittner...
(1830).

670. Les jeunes orphelines. — *Otc.* (sic)
Tassaert, inv. et del. — Lith. de V. Ratier...
Chez Ostervald aîné... Rittner... (1830). — Cette
pièce paraît appartenir à la série publiée dans
l'*Album périodique* (n⁰ˢ 647-656).

[1] Ces deux pièces forment, peut-être, les n⁰ˢ 11 et 13
d'une série précédente (voir n⁰ˢ 605-616).
[2] Cette lithographie a paru, je crois, dans les *Ba-
bioles lithographiques*, n° 2.

* 671. Peine d'amour. — *Tassaert inv. et del.* — Lith. de Fonrouge... Chez Ostervald aîné... (1830).

672. Il n'est plus tems, Bassiano, la sixième heure a sonné tu ne me verras maintenant qu'au tribunal du Doge, armé d'un couteau (Shylock, Acte 2°. Scène dernière). — *Oct. Tassaert.* — Lith. de V.Rattier... (1830). — Autre tirage dans *La Silhouette*, tome II (1830), 6° livraison. — En travers.

673. Les jeunes Contemporaines. Mlle Constance de V"". — *Oct. Tassaert del.* — Lith. de Lemercier... Chez Ostervald aîné... Rittner... (1830).

674. Croquis par divers artistes, n° 59. Tassaert. (Dix petits sujets : figures, têtes, animaux, etc.) — Signés : *T. O.* — Lith. de Lemercier... Chez Rittner... Chez Ostervald aîné...London, published by Ch. Tilt... (1830). — En travers.

675-677. Macédoines, par Oct. Tassaert. 675 (n° 1). (Neuf petits sujets de genre.) — * 676 (n° 3). (Six petits sujets des journées de juillet.) — 677 (n° 4). (Quatre petits sujets des journées de juillet.) — Litho. de Mendouze... Chez Ostervald Aîné... (1830). — En travers.

678. Napoléon à son retour de l'île d'Elbe (en 1815). — *Composé et dessiné par Tassaert. Terminé par Julien.* — Lith. de Delaunois... (1830). — En travers.

679. Scène de Juillet 1830, au Pont des Arts, Près du Louvre. Un Jeune homme, qui venait d'être blessé mortellement, expire en prononçant ces paroles touchantes : ma mère demeure rue Rochechouart n°. *Julien et Tassaert Lith.* — Lith. de Mendouze... Chez Ostervald Aîné... et Hautecœur (1830).

680. Mort du Jeune Vanneau Elève de l'Ecole Polytechnique à la Caserne de Babylone, Jeudi matin. — 680 *bis*. La Garde Royale en bataille sur le Boulevard Bonne nouvelle, le Mercredi matin. — *Le site par Goblain. Litho.* (alias *Lith.*) *par Lemercier. Figures par Loeilliot. Litho.* (alias *Lithographié*) *par Tassaert.* — Lith. de Mendouze... Chez Ostervald Aîné... (1830).

* 681. Portrait de l'auteur en garde national, tenant un crayon (Buste.)—*O. Tassaert*, 1830. — Je ne connais que deux exemplaires de cette lithographie originale de Tassaert : l'un appartient à M. A. Bès fils, l'autre à M. Fréd. Buon.

681 *bis*. Variante du portrait précédent. — Lithographie anonyme. — Le seul exemplaire que j'en connaisse fait partie de la collection de M. Alexandre Dumas fils.

682. Honneurs funèbres rendus à Napoléon dans l'ile Ste Hélène. — *Composé et dessiné par Tassaert.* — Lith. de Delaunois... Chez Jaquelart, à Bruxelles (vers 1830). — En travers [1].

683. Le roman. — *Tassaert invt et del.* Lith. de Lemercier... Chez Ostervald aîné... Rittner... (vers 1830).

684. Lithographie sans titre. Jeune femme assise, le coude appuyé sur un piano. *Lithog. par O. Tassaert d'après le tableau de Fois Bouchot.* — Imp. Lith. de Mlle Formentin (vers 1830).

685. L'Arquebusier Lepage refusant à la violence des Armes qu'il distribua plus tard lui même. — 686. Rue St Antoine, Un jeune homme planta le Drapeau de la Liberté devant un escadron de Cuirassiers qui chargeait le Peuple, en s'écriant, voilà comme il faut mourir. — 687. Le cocher Benoit porté en triomphe sur un canon qu'il a pris près du palais Royal. — 688. Départ pour la Caserne de Babylone, le 29 Juillet 1830. — 689. Combat dans l'intérieur du Louvre, le 29 Juillet 1830. — 690. Les Elèves de l'Ecole Polytechnique parlementent avec les troupes de ligne au coin de la rue Courti, près du Palais Bourbon. — 691. Combat entre le peuple et les Lanciers sur le Boulevard des Italiens, le Mercredi matin. — *Le Site par Goblain, Lemercier Lith. Figures par Coeuré, Tassaert Lith.* (n° 685). *Le Site par Goblain. Litho.* (alias *Lith.*) *par Lemercier. Figures par Loeillot. Litho. par Tassaert* (n°s 686, 691). *Le Site par Goblain.*

[1] Le Cabinet des estampes possède quatre autres lithographies anonymes qui paraissent appartenir à cette série de pièces sur Napoléon Ier (voir n°s 621-624 et 678) : 1 *Napoléon présentant son fils aux grands dignitaires de l'Empire.* — 2 *Napoléon recommande sa femme et son fils à la garde nationale parisienne* (le 23 janvier 1814). — 3 *Napoléon à son retour de l'île d'Elbe* (en 1815. Autre sujet que le n° 678. — 4 *Napoléon mourant jette un dernier regard sur le buste de son fils.* — Lith. de Delaunois... Chez Jacquelart, à Bruxelles (n° 3). — Les n°s 1, 2 et 4 portent pour titre : *Histoire de la grandeur et de la chûte de Napoléon.* — En travers.

Figures par Loeillot. Lith. par Tassaert (n° 687). *Le Site par Goblain* (alias *Coblain*, sic). *Figures par Loeillot. Lemercier lith. Figures lith.* (alias *litho.*) *par Tassaert* (n° 688-690). — Litho. de Mendouze (n° 685, 686, 690, 691). Lith. de Delaunois (n° 687-689)... Chez Ostervald aîné... (1830-1831). -- En travers.

692. « **Apothéose des victimes des 27, 28 et 29 juillet,** composé et dessiné par Octave Tassaert, et lithographié par Julien. » Imp. Lemercier. Chez Osterwald. — Je ne connais cette pièce que par la mention des registres du dépôt légal (12 février 1831) et de la *Bibliographie de la France.*

* 693-694. **Les quatre points du jour.** — 693. *Le Matin. Bonjour mon fils.* — 694. *La Nuit. Bonsoir, mon fils.*— *Oct*ᵉ *Tassaert inv*ᵗ. (n° 693). Oct. *Tassaert inv.* (n° 694). *Gigoux delinᵗ.* (n° 693). *Gigoux del*ᵗ. (n° 694).—Lithog. de Mendouze. (n° 693).—Imp. lith. de Lemercier. — (n°694)...Chez Neuhaus...et chez Ostervald...(1831).

695. **La toilette.** — 696. **Le billet.** — 697. **L'escarpolette.**—698. **L'anneau nuptial.**— 699. **Le domino.** — 700. **La lecture.** — 701. **La colombe.**— 702. **Le bracelet.** — 703. **La bague.** — *Tassaert inv. et del.* (alias *inv*ᵗ *et del*ᵗ). — Imp. lith. de Villain... Chez Neuhaus... et chez Ostervald aîné... (n° 695, 696, 698, 700, 701). Chez Neuhaus... London published by Mᶜ Cormick... (n° 697, 699, 702, 703) (1831) [1].

704. **La laitière suisse.** — Oct. *Tassaert inv. et del.*—Lith. de Fonrouge... Chez Ostervald aîné... Rittner... (vers 1831).

705-712. **Boudoirs et Mansardes. Dressing-rooms and Garrets.** Suite de huit pièces sans couverture ni numéros. — * 705. *Je n'y suis pour personne* [2]. — 706. *Que d'appas !* — 707. *Non, monsieur.* — * 708. *Vous nous le payerez.* — 709. *Puisque c'est pour le bon motif, parlez-en à ma mère.* — * 710. *Méchant !...* — 711. *Jules, je vais sonner !* — 712. *Comme ils s'aiment !!!* — *Oct*ᵉ *Tassaert inv*ᵗ *et del*ᵗ. — Imp. lith. de Villain... Chez Ostervald aîné... London, published by Richard Carter (n° 705-708). Chez Neuhaus... et chez Ostervald aîné... (n° 709, 712). Chez Ostervald aîné... Neuhaus... London, published by Carter... (n° 710). London, Carter... (n° 711) (1832).

713-730. **Les Amans et les Époux. Lovers and Sponses.** Suite de dix-huit pièces sans couverture ni numéros. 713. *Quelle horrible figure* [3]*!* 714. *Un lendemain de noce. Eh bien! comment t'en trouves-tu ?* — *Oh! ma bonne amie, ne te marie jamais, c'est une horreur !* — 715. *Un lendemain ·de noce. Oh ! ma bonne sœur comme hier, elle t'allait bien, celle couronne !* — 716. *Ne fais donc pas la cruelle.* — 717. *Il y a des gens qui diraient : Je vous remercie.* — 718. *C'est juste la taille de la Vénus.* — 719. *Eh bien! dites s'il vous-plaît.* — 720. *Oh! monsieur, n'entrez pas, elle n'a pas fermé l'œil de la nuit* [4]. — 721. *Eh bien! qu'a-t-il prescrit? Du repos et des fortifiants.* — 722. *Il viendra à ce signal.* 723. *Eh bien! flatteur, compare.* — 724. *Déjà coquette! Déjà jaloux!* — * 725. *Ah! pour le coup, la belle enfant!!* — * 726. *Serai-je toujours aimé? Seras-tu toujours aimable?* — 727. *Va, ma chère amie, ton mal est toute autre chose que le choléra!* [5] — 728. *Allons, mon petit cousin, laisses un moment votre Minerve et vos antiques.* — 729. *Au secours, Charles, ma chemise brûle* [6]. — 730. *Ah! ah! mes belles dames, vous voulez me dépouiller! eh bien! me voilà...*—*Oct*ᵉ *Tassaert inv*ᵗ *et del*ᵗ. (n° 713, 714, 716, 721-726). Oct*ᵉ Tassaert inv*ᵗ. (n° 715, 728-730). Oct*ᵉ Tassaert inv*ᵗ. *Delaruelle del*ᵗ. (n° 717, 720). Oct*ᵉ Tassaert inv*ᵗ. *Carrière del*ᵗ. (n° 718). *Carrière lith.* (n° 727). Oct*ᵉ Tassaert inv*ᵗ *et Vogt del*ᵗ. (n° 719). — Imp. lith. de Villain (n° 713, 714, 716-727). Lith. (alias Imp. lith.) de Delaunois... (n° 715, 728-730)... Chez Ostervald aîné... (n° 713-714)... Chez Ostervald aîné... et chez Neuhaus... (n° 715-720, 730). Chez Ostervald aîné... et chez Neuhaus... London, published by Rᵈ Carter... (n° 721, 725, 727)... Chez Ostervald aîné... London, published by Carter... (n° 722-724)... Chez Ostervald aîné... Gᵉ Feill et Cⁱᵉ, à Hambourg (n° 728, 729) (1832).

731. **Henry.** [Le comte de Chambord.] —Tassaert *inv. Carrière del.* — Lith. de Delaunois. Chez Ostervald aîné... (1832).

[4] Autre tirage avec cette légende : *Oh! monsieur, n'entrez pas, votre sœur n'est pas visible.*

[5] Autre tirage en 1840, avec cette légende : *Avant neuf mois, ma belle, il n'y paraîtra plus.*

[6] Cette lithographie inoffensive motiva des poursuites judiciaires contre Tassaert et son éditeur Ostervald. Tassaert se défendit lui-même devant le tribunal, qui acquitta les prévenus. (Renseignement communiqué par M. A. Bès fils.)

[1] Les n° 364 et 365 appartiennent à cette série.

[2] et [3] Texte anglais en regard de cette légende et des suivantes (n° 705-712).

732. Le duc de Reichstadt. Hélas! Je ne m'en servirai jamais. [Il tient dans ses mains une épée.] — *Oct. Tassaert del.* (Signé : *Tass.* 1832.) — Imp. Lith. de Delaunois... Chez Ostervald aîné... (1832). — Même lithographie en couleur.

733. La réunion. Oh, mon fils! devais-tu sitôt m'être rendu? [Napoléon I{er} reçoit son fils dans le ciel.] — *Tassaert Invt. Delaruelle del.* — Lith. de Delaunois... Chez Ostervald aîné... (1832).

734. Le duc de Reichstadt reçu par son père aux Champs-Élysées. — *Tassaert invt Carrière del.*—Lith. de Delaunois... Chez Neuhaus... Chez Ostervald aîné... G. Feill et C{ie} à Hambourg... (1832). — En travers.

735. La tombe et le berceau, ou la mort prématurée. [Napoléon I{er} et son fils.] — *Oct. Tassaert del.* — Lith. de Delaunois... Chez Ostervald aîné... (1832).

736. Le griffon. — 737. La petite chatte. — *Oct. Tassaert.* — Lith. de Delaunois... Chez Ostervald aîné... (1832).

738. Leicester et Amy Robsart. — *Octe Tassaert invt. Garnier lith.* — Imp. lith. de Villain... Chez Neuhaus... et chez Ostervald aîné... (1832).

* **739. La duchesse de Berry. C'est pour toi que je souffre, oh mon fils! (A. Blaye.)** — *Oct. Tassaert.* — Lith. de Delaunois... Chez Ostervald aîné... et chez G. Feill et C{ie}, à Hambourg (1832). — Autre tirage avec la signature : *Tass...* 1832, sans les mots : *A Blaye*, et sans nom d'imprimeur ni d'éditeur.

740. Je ne le verrai plus!! (S{te} Hélène 1819.) — 741. Oh mon fils! mon cher fils!! [Napoléon I{er} et son fils.] — *Tassaert invt.* (n{o} 747). *Oct. Tassaert invt.* (n{o} 741). *Carrière del.* —Lith. de Delaunois... Chez Ostervald aîné... (1832).

742. Une muse au tombeau de Napoléon II... — *Oct. Tassaert del.* — Lith. de Delaunois. — Chez Ostervald aîné... (1832).

743. Caroline. [La duchesse de Berry, débarquant en France, agite un panache blanc.] — *Tassaert inv.* — Lith. de Delaunois... Chez Ostervald aîné... (1832).

744. Malheureuse Pologne, le barbare te ravit jusqu'à ton dernier enfant. (Texte allemand en regard.) *Tassaert del.* — Lith. de Delaunois... — Chez Ostervald aîné... et chez G. Feill et C{ie} à Hambourg (1832).

745. Les dernières journées de Walter-Scott. Hélas! je ne m'en servirai plus... [Assis, il tient sa plume.] — *Tassaert* 1832. — Lith. de Delaunois... Chez Ostervald aîné... (1832).

746. *Lithographie sans titre.* Une jeune dame assise, un enfant à côté d'elle. — *Fois Bouchot del. O. Tassaert Lith.* — Lith. de Delaunois (1833).

747-748. Mœurs d'un sérail. 747. *L'odalisque coupable* [1]. — **748.** *L'odalisque punie.*— *Tassaert del.* — Litho. (*alias* Lith.) de Benard... Chez Osterwald... (1833). — En travers.

749. Le 29 Septembre 1833. 13ième anniversaire de la Naissance de Henri, duc de Bordeaux. Hélas! ma bonne sœur, loin de la France, il n'est pas de jour de fête pour moi. — *Oct. Tassaert inv. et lith.* — Lith. Delaunois... Chez Ostervalt (*sic*) aîné... (1833).

750. La rencontre effrayante. — 751. Les jeunes oiseleurs épouvantés. — 752. La petite fille en danger. — 753. Un jeune garçon sauvé par son chien. — *Tassaert inv.* (n{os} 750, 751). *Oct. Tassaert inv.* (n{os} 752, 753). *Carrière lith.* (n{os} 750, 752, 753). *Carrière delt.* (n{o} 751). — Lith. de Delaunois... Chez Ostervald aîné... et chez Neuhaus... (1833). — En travers.

* **754. Scène anecdotique. Le Duc de Bordeaux posant, à Prague, devant M. Grévedon.** — *Oct. Tassaert inv. et lith.* — Lith. Delaunois... Chez Ostervald aîné... (1833).

755. Les fils d'Édouard. Édouard à Glocester. Vous insultez ma mère... — 756. Les fils d'Édouard. C'est le signal, mon frère, et nous sommes sauvés. — *Oct. Tassaert. inv. Garnier del.* — Lith. de Delaunois... Chez Ostervald aîné... et chez Neuhaus... (1833). — En travers.

757. Brouille. — 758. Raccommodement. *Oct. Tassaert inv. Carrière del.* — Lith. Delaunois... Chez Neuhaus... (1833). — En travers.

759. Sacré Cœur de Jésus. — 760. Sacré Cœur de Marie. — *O. Tassaert del. Carrière lith.* — Lith. de Lemercier... Chez Mme V{e} Turgis... (1834).

761. Magdelaine repentante. — *Tassaert inv. Victor lithog.* —Imp. Lith. de Villain... Chez Ostervald aîné... (1835).

[1] Autre tirage, en 1835, imp. Lemercier.

9

762. Son sang a racheté les péchés des humains. — **763.** L'Assomption de la Vierge. — **764.** La Conception de la Vierge — *Tassaert inv. Victor lithog.* — Imp. lith. de Villain... Chez Ostervald aîné... (1836).

765. Bonaparte haranguant ses troupes le 12 Juillet 1798 : Soldats songez que du haut de ces monumens quarante Siècles vous contemplent. — **766.** Napoléon à Waterloo. — *Oct. Tassaert del. Fl. Courtin Lith.* — Imp. Lith. de Villain... Chez Ostervald aîné... (1836).

*767.** Le départ. — *768. L'entrée en maison. — *769. La séduction. — *770. Le retour. Suite de quatre pièces sans numéros. — *Oct. Tassaert inv.* (alias *inv'*) *Victor lithogr.* (alias *lith.*). — Imp. lith. de Villain... Chez Ostervald aîné... (1836). — En travers.

771. L'odalisque coquette. — **772.** L'odalisque curieuse. — **773.** L'odalisque préférée. — **774.** L'odalisque officieuse. — *Tassaert inv. Victor lith.* — Lith. de Villain... Chez Ostervald, Éditeur... (1836). — En travers.

775. Magdelaine repentante. — **776.** Jésus baptisé par S¹ Jean.. — *Tassaert del.* (n° 775), *Tassaert del'.* (n° 776). *F. Courtin lith.* — Lith. de Villain... Chez Ostervald l'aîné... (1837).

777. Sacré Cœur de Jésus¹... — **778.** Saint Cœur de Marie... — *Tassaert invenit. Lithographié par Betremieux.* — Chez Lordereau... (1837).

779. S¹ Luc l'Evangéliste. — **780.** S¹ Matthieu l'Evangéliste. — **781.** S¹ Jean l'Evangéliste. — **782.** S¹ Marc l'Evangéliste. — *Tassaert del'. Victor lith.* — Lith. de Villain... Chez Ostervald l'aîné... (1837).

783. S¹ Louis de Gonzague... — **784.** S¹ Stanislas de Kotska... — *Tassaert invenit. Lithographié par Betremieux...* — Chez Lordereau... (1838).

785. Amour... — **786.** Jalousie... — **787.** Inconstance... — **788.** Désespoir... — *Betremieux Lith. d'après Tassaert.* — Chez Lordereau... (1838). — En travers.

789. Jésus mis au tombeau. — **790.** Adoration des bergers. — **791.** Jésus ressuscite le fils de la veuve de Naïm. — **792.** La Transfiguration. — **793.** Jésus

¹ Texte espagnol en regard de cette légende et de celles des n°⁵ 778, 783-788.

dans le jardin des Olives. — **794.** Jésus ressuscite une jeune fille. — **795.** S¹ᵉ Cécile. — **796** S¹ᵉ Geneviève. — *Tassart del.* (n°⁵ 789-793). *Tassaert inv.* (n°⁵ 795, 796). *Victor Lith.* — Lith. de Villain... Chez Ostervald 'aîné... (1838).

797. Jésus mis en croix. — **798.** Jésus et la Samaritaine. — **799.** Jésus à douze ans prêche devant les docteurs. — **800.** Jésus chasse les marchands hors du Temple. — **801.** Jésus et la Madeleine. — *Tassaert del.* (n°⁵ 794, 797-799, 801). *Tassaert del.* (n° 800). *Courtin Lith.* — Lith. de Villain... Chez Ostervald l'aîné... (1838).

802. La toilette d'Esther. — **803.** L'évanouissement d'Esther. — **804** Aman arrêté par Assuérus. — **805.** Esther couronnée par Assuérus. — *Tassaert del. Victor Lith.* (n°⁵ 802, 803). *Urruty lith.* (n°⁵ 804, 805). — Lith. de Villain... Chez Ostervald aîné... (1838). — En travers.

806. Le départ du jeune Tobie. — **807.** Le retour du jeune Tobie. — *Tassaert del. Courtin Lith.* — Lith. de Villain... Chez Ostervald aîné... (1838). — En travers.

808. Le lion du mont Atlas. — **809.** Le tigre royal. — *Oct. Tassaert del.* — Lith. de Villain... Chez Ostervald... (1838). — En travers.

810. L'accordée de village. — **810 bis.** Le paralytique servi par ses enfans. — *Creuze pinx. Oct. Tassaert lith.* — Lith. de Villain... Chez Ostervald aîné... (1838). — En travers.

811. Jésus chasse les Vendeurs du temple. — **811 bis.** Jésus au Jardin des Olives. — *Tassaert del. J. Dumont lith.* — Lith. de Villain... Chez Ostervald l'aîné... (1838).

812. Jésus ressuscite la fille de Jaïrus. — *Oct. Tassaert del. Courtin lith.* — Lith. de Villain (1838).

813-825. Chemin de la croix. (Autre que le n° 372.) — Suite de quatorze pièces sans couverture. — *Tassaert del.* (alias *del'.*). *Victor Lith.* (sauf pour les 6ᵉ et 10ᵉ stations : *Courtin lith.*). — Lith. de Villain... Chez Ostervald (alias Ostervald) l'aîné... Chez Hocquart (stations 13 et 14)... (1838).

826. Jésus enfant prêche dans le Temple¹... — **827.** Jésus lave les pieds à ses

¹ Légende en espagnol en regard, n°⁵ 826-830, 836, 837.

apotres... — **828. Entrée de Jésus dans Jérusalem...** — **829. Jésus ressuscite le fils de la veuve de Naïm...** — **830. Laissez venir à moi les petits enfants...** – *O. Tassaert del.* (n° 826-29). *Tassaert del.*(n°830). *Urruty Lith.* (n° 826, 828). *V. Dollé Lith.* (n° 827). *Dumon lith.* (n° 829). *V. Dolé Lith.* (n° 830). — Lith. de Villain... Chez Osterwald (*alias* Ostervald) aîné... (1838).

831. La sainte Famille. — **832. N. S. J. C. expire sur la croix.** — *Tassaert del*. *Victor litho.* — Imp. de A. Bès... Chez Dubreuil... (1839).

833. La France et le prince de Joinville au tombeau de S^te Hélène. — **834. Le dernier retour de Napoléon.** — *Gustave* (sic) *Tassaert Inv^t. Alphonse Urruty del.* (alias *del^t*). — Lith. de Villain... Chez Ostervald l'aîné... (1840). — En travers.

835. « *Études,* n° 62. **»** — Lith. par Julien d'après Tassaert. — Imp. Aubert... (1841). — D'après les registres du dépôt légal (5 février 1841) et la *Bibliographie de la France.*

836. Sacré Cœur de Jésus... — **837. Sacré Cœur de Marie...** — *Lithog. d'après Oct. Tassaert.* — Imp. Lithog. de Turgis... Chez V^e Turgis... (1841).

838. Jésus sauveur du monde descendu de la croix. — Lith. anon. d'après Tassaert. — Chez Dubreuil... (1842).

839. — **Étude aux deux crayons,** n° 3. *La prière.*—Lith. par Julien d'après Tassaert.— Imp. Lemercier-Benard... Chez F. Delarue... (1842).

840. « Études aux deux crayons, n° 53. [Femme en buste.] — **841.** *Idem,* n° 89. [Tête d'enfant.] — **842.** *Idem,* n° 91. [Tête de jeune fille.] — Lith. par Julien d'après Tassaert. — Imp. Lemercier... Chez F. Delarue (1844) [1].

843. Cours élémentaire de dessin, lith. par Julien, n° 88 (anonyme). [Tête de jeune fille.] — **844.** *Idem,* n° 96. [Tête de jeune fille.] — **845.** *Idem,* n° 97. [Tête de jeune fille.] — Lith. par Julien d'après Tassaert. — Imp. Lemercier... Chez F. Delarue (1850-1851).

846. Sacré Cœur de Jésus [2]... — **847. Le Saint Cœur de Marie...** (Mêmes sujets que les n°s 836 et 837.) — *Lith. par Gebhardt d'après Oct^e Tassaert.* — Lith. de Turgis... V^e Turgis... (1852).

848. Cours élémentaire de dessin, lith. par Julien, n° 114. [Tête de femme.] — **849.** *Idem,* n° 117. *La prière.* — Lith. par Julien d'après Tassaert. — Imp. F. Delarue... Chez F. Delarue... (1852-1853).

[1] Des « *Petites têtes par Tassaert* » ont figuré à une vente de pierres lithographiques des 29-30 décembre 1845.

[2] Texte français, espagnol et anglais (n°s 846 et 847).

ADDITIONS ET CORRECTIONS

Page 2. — **N° 8.** Ce tableau appartient maintenant à M. G. Lutz.

Page 2, note. — Lire *364* au lieu de 349.

Page 5. — **N° 14.** Ajouter : H. *28* ; l. *41.*

Page 8. — **N° 38.** La *Diane au bain* de la vente Brébant-Peel (h. 52; l. 65) est, sans doute, le même tableau que celui de la collection de M. Lange. — Une autre *Diane au bain surprise par Actéon* (h. 81; l. 1^m) a figuré à une vente du 9 mai 1867 (Francis Petit).

Page 8. — Ajouter : **N° 40** *bis.* **Renaud s'enfuyant des jardins d'Armide.** — Daté 1843. — H. 60; l. 72. — Appartient à M. Guérin. — Modifier, d'après cette addition, la note de la page 9.

Page 8. — **N° 41.** Le *Christ au jardin des Oliviers,* de la vente du 23 avril 1864 (Francis Petit), a pour dimensions : h. 55; l. 44.

Page 9. — **N° 45.** Supprimer l'astérisque.

Page 10 — Ajouter : **N° 51** *bis.* **L'atelier du peintre.** — Daté 1845. — H. 45; l. 37. — Collection de M. Arosa. — Même tableau, semble-t-il, que le n° 68 ou le n° 69.

Page 10. — Ajouter : **N° 52** *bis.* **Le marchand d'esclaves.** — H. 25; l. 21. — Vente du 19 avril 1886 (Féral). — Même tableau que le n° 46 ou le n° 54.

Page 10. — **N° 55. La pauvre enfant.** — Daté 1845. — H. 56; l. 46. — Collection de M. Ferdinand Herz. — Lith. par Eug. Leroux. — Le **N° 124,** daté de 1857 (h. 37; l. 27), appartenant à M. Gaillard, est une réduction, avec quelques légères variantes, de ce tableau.

Page 12. — Ajouter : **N° 65** *bis.* **Fraternité.** — Bois. — H. 71; l. 1^m06. — Appartient à M. F. Astruc. — Tableau important de Tassaert, représentant le triomphe de la Liberté et de l'Égalité.

Groupés fraternellement autour de tonneaux couverts de brocs et de bouteilles, roi et pauvre, planteur et nègre, général et soldat, financier et mendiant, garde champêtre et braconnier, etc., saluent le soleil levant de la Liberté et portent un toast à l'affranchissement universel. D'autres groupes complètent la scène : un curé donne le bras à un rabbin, un magistrat enlève les fers d'un forçat, etc.

Page 15. — **N° 71.** Une réduction de la *Famille malheureuse*, du musée du Luxembourg, a fait partie de la vente J. Ventadour, 11 avril 1874.

Page 16. — **N° 72.** Lire : Mme Victor *Maignien*.

Page 16. — **N° 76.** Voir l'addition de la page 8, **N° 40** *bis*.

Page 16. — **N° 77.** Une *Sarah la baigneuse* a figuré à la vente L..., 20 novembre 1871. — La vente du 23 décembre 1853 a eu pour expert M. *Cousin*.

Page 25. — **N° 89.** Même tableau que le n° 7 de l'exposition des œuvres de Tassaert : *Mère et son enfant*. — Appartient à M. Georges Petit. — Le catalogue de la vente Hadengue-Sandras indique à tort que ce tableau a été exposé au salon de 1851.

Page 25. — **N° 90.** La date et la signature (o. т.) de ce tableau ne paraissent pas de la main de Tassaert.

Page 25. — **N° 91** et planches, page 25. — L'original de *La femme au petit chien* (h. 33; l. 24) appartient à M. Hachet-Souplet. Il en existe une copie faite autrefois par Armand Doré. Dans le tableau original de Tassaert, il y avait un deuxième personnage et, au lieu du chien, une perruque. M. Martin, propriétaire du tableau, fit effacer le personnage par Jules Héreau qui remplaça aussi la perruque par un chien.

Page 28. — **N° 118.** Le tableau de M. Rouart est celui de la vente Cachardy (8-10 décembre 1862). — Un *Retour du bal*, catalogué : « *Elle a trop aimé le bal !* » a fait partie de la vente J..., 16 janvier 1872.

Page 29. — **N° 124** et planches, page 32. — Voir l'addition de la page 10, **N° 55.**

Page 30. — **N° 128.** Ce tableau est une réduction du **N° 45.**

Page 30. — Ajouter : **N° 131** *bis*. **La ferme incendiée.** — Daté 1853 (?). — H. 35; l. 27. —Variante du tableau de la vente Victor Boulanger (voir n° 217). — Appartient à M. Nunès.

Page 30. — **N° 132.** Ajouter : *Le petit dénicheur*. (*Esquisse*.) — Vente du 22 mai 1861 (Francis Petit).

Page 31. — **N° 142.** La date *1854* est de lecture douteuse; peut-être est-ce 1852 ? — J'ignore si le tableau *Les jardins d'Armide* (h. 62; l. 74), de la vente Brébant-Peel (18 mars 1868), est la même toile que celle-ci ou que le n° 40 bis.

Page 31. — Ajouter : **N° 146** *bis*. **La veuve.** — Daté 1854. — H. 24; l. 19. — Collection de M. Nunès.

Page 32. — **N° 148.** Tableau adjugé 1610 francs à la vente Diaz, 1877.

Page 32. — Ajouter : **N° 148** *bis*. — *Variante* du tableau précédent. — H. 13; l. 23. — Collection de M. Alexandre Dumas fils.

Page 32. — **N° 149.** Ajouter un double astérisque.

Page 32. — **N° 151.** Ajouter : H. 55; l. 45.

Page 32. — **N° 153-154.** Supprimer l'astérisque à la **Tentation de Saint-Antoine.**

Page 36. — **N° 164.** Ajouter : *La poule au pot*. — Vente des 23-24 février 1863 (Dhios et George).

Page 40. — Ajouter : **N° 190** *ter*. **La pauvre enfant**, d'après l'addition de la page 10, **N° 55.**

Page 41. — **N° 204.** — Même tableau, probablement, que *La fontaine des Amours* (h. 56; l. 47), de la vente Clésinger (6-8 avril 1875).

Page 42. — **N° 211.** Lire : *230 francs, vente G..., 24 janvier 1859.*

Page 43. — **N° 225.** Lire : 27 *mars* (au lieu de 27 mai) 1868.

Page 47. — **N° 241.** Lire : M. *Rolet*.

Page 55-58. — En dehors de *l'Album* de Tassaert, j'ai catalogué d'abord les dessins, etc., datés ou de date approximative (n°ˢ 378-409), puis ceux qui existent dans les collections (n°ˢ 410-451), et enfin ceux qui ont passé en vente publique (n°ˢ 452-528).

PLANCHES : page 3, ajouter le n° 681 ; — pages 77-80, remplacer le n° *386* par *385*. — Ajouter le n° 391 à la photogravure représentant le dessin du musée du Luxembourg (*Portrait de femme morte*).

Catalogue de l'Œuvre

DE

OCTAVE TASSAERT

PLANCHES

PORTRAITS ET ATELIERS DE TASSAERT
TABLEAUX
DESSINS, AQUARELLES, SÉPIAS, SANGUINES
LITHOGRAPHIES

1830

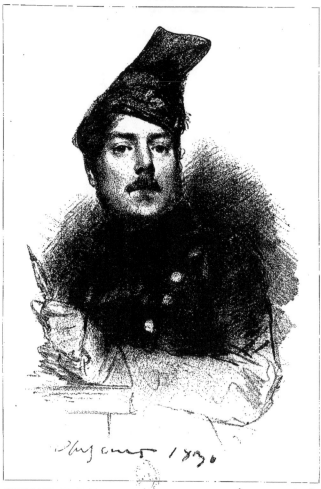

PORTRAIT DE TASSAERT EN GARDE NATIONAL (PAR LUI-MÊME)
Lithographie appartenant à M. A. Bès fils.

PORTRAIT DE TASSAERT (PAR LUI-MÊME)
(Nº 52)

Tableau appartenant à M. Alexandre Dumas fils.

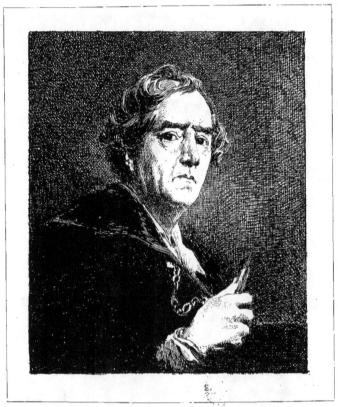

PORTRAIT DE TASSAERT (PAR LUI-MÊME)

(N° 140)

Tableau du Musée de Montpellier (collection Bruyas).

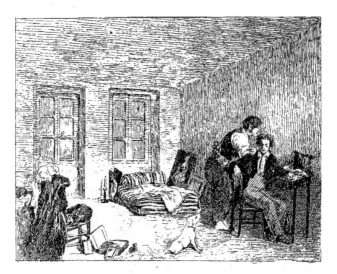

« MA CHAMBRE EN 1825 »
(Nº 2)
Tableau du Musée de Montpellier (collection Bruyas).

1853

L'ATELIER DE TASSAERT
(Nº 127)
Tableau du Musée de Montpellier (collection Bruyas).

VERS 1831

MIRABEAU ET LE MARQUIS DE DREUX-BRÉZÉ
(N° 7)
Esquisse appartenant à M. Alexandre Dumas fils.

1833

LE DERNIER TRIOMPHE DE ROBESPIERRE
(N° 8)

Tableau appartenant à M. F. Gérard.

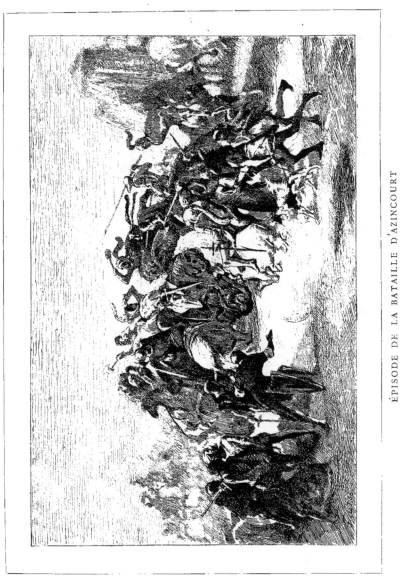

ÉPISODE DE LA BATAILLE D'AZINCOURT
(N° 14)
Esquisse appartenant à M. Chocquet.

DUNOIS
(N° 16)

Tableau faisant partie autrefois du Musée de Versailles.

LE DUC DE CRÉQUI
(N° 12)

Tableau du Musée de Versailles.

VUE DES RUINES DE L'ABBAYE DE JUMIÈGES

(Nº 18)

Tableau appartenant à M. Chocquet.

1837

FUNÉRAILLES DU ROI DAGOBERT A SAINT-DENIS
(Nº 20)

Tableau du Musée de Versailles.

BAIGNEUSES
(N° 21)
Tableau appartenant à M. Alexandre Dumas fils.

1837

PAYSAGE
(N° 22)
Tableau appartenant à M. Alexandre Dumas fils.

VERS 1837

VACHE DANS UNE ÉTABLE (ÉTUDE)
(N° 26)

1842

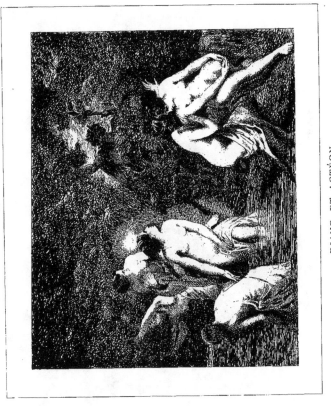

DIANE ET ACTÉON
(Nº 38)
Tableau appartenant à M. Lange.

PORTRAIT DE FEMME MORTE

Dessin appartenant au musée du Luxembourg.

Photogravure Bouveret, Valadon & C^ie

Dessin d'après nature par Tassaert.

Imp Ch Chardon

LIBRE IMSC ICI EDITEUR. PARIS.

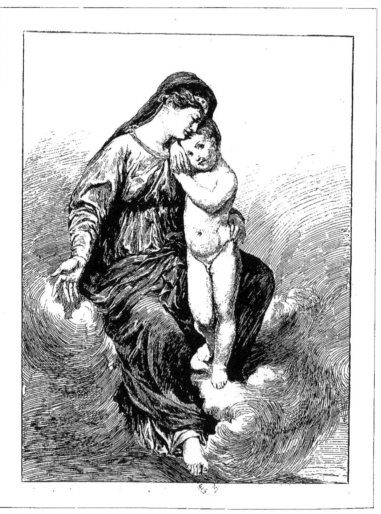

VIERGE ET ENFANT JÉSUS

(N° 50)

Tableau appartenant à M. F. Gérard.

UNE FAMILLE MALHEUREUSE
(N° 71)
Tableau du Musée du Luxembourg.

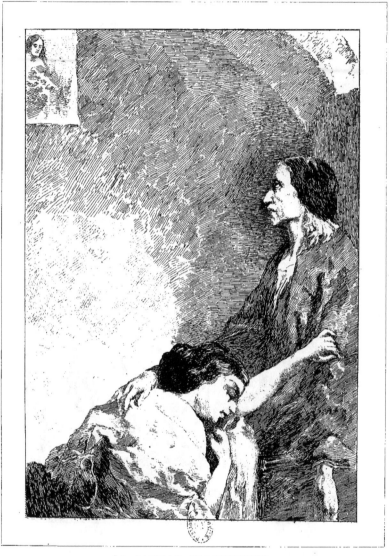

LA FAMILLE MALHEUREUSE
(Nº 71)
Étude appartenant à M. Alexandre Dumas fils.

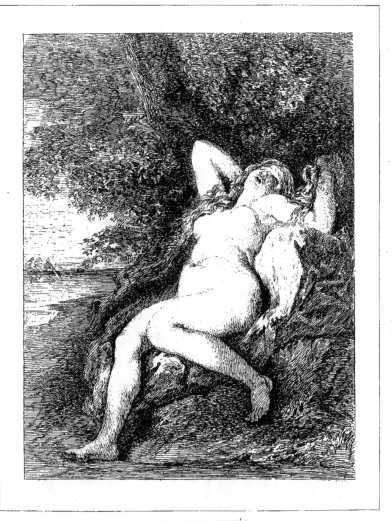

ARIANE ABANDONNÉE
(Nº 73)
Tableau du Musée de Montpellier (Collection Bruyas).

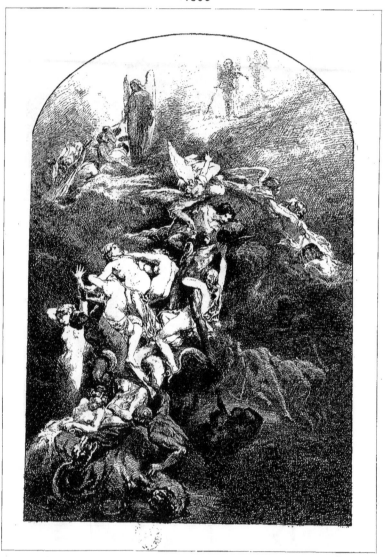

CIEL ET ENFER
(Nº 75)
Tableau du Musée de Montpellier (Collection Bruyas).

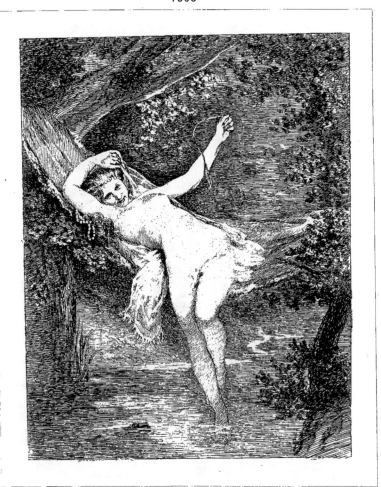

SARAH LA BAIGNEUSE
(N° 77)
Tableau appartenant à M. Alexandre Dumas fils.

LA JEUNE FEMME AU VERRE DE VIN
(N° 84)
Tableau du Musée de Montpellier (Collection Bruyas).

LA MÈRE CONVALESCENTE
(N° 85)
Tableau du Musée de Montpellier (Collection Bruyas).

LA FEMME AU PETIT CHIEN
(N° 91)
Tableau appartenant à M. Alexandre Dumas fils.

LE CALENDRIER DES VIEILLARDS
(Nᵒ 108)
Tableau appartenant à M. Alexandre Dumas fils.

1852

LE RETOUR DE L'ENFANT PRODIGUE
(N° III)
Tableau du Musée de Montpellier (Collection Bruyas).

JEUNE FILLE ÉVANOUIE DANS UNE ÉGLISE, OU L'ABANDONNÉE
(N° 115)
Tableau du Musée de Montpellier (Collection Bruyas).

RETOUR DU BAL

N° 118)

RETOUR DU BAL
(Nº 118)
Tableau de la collection de M. Rouart.

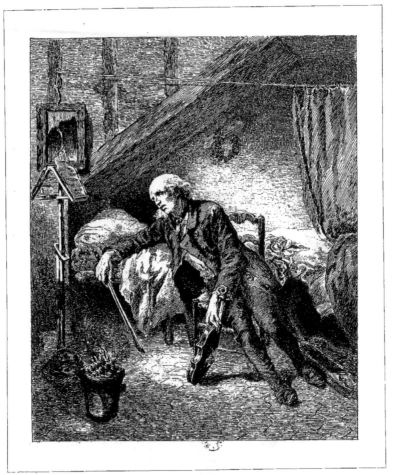

LE SUICIDE DU VIEUX MUSICIEN
(N° 119)

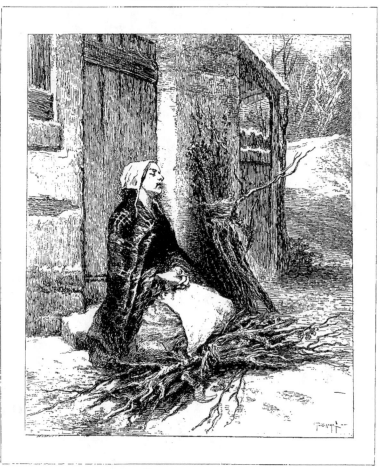

LA PAUVRE ENFANT
(N° 124)
Tableau appartenant à M. Gaillard, de Lille.

1858

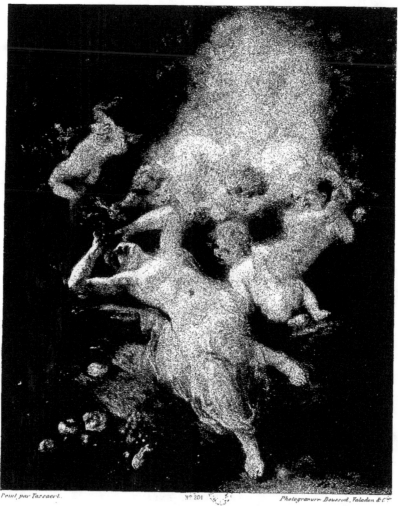

Peint par Tassaert. N° 201 Photogravure Boussod, Valadon & Cie

LA BACCHANTE
Tableau appartenant à M. Léon Michel-Lévy.

LUDOVIC BASCHET ÉDITEUR, PARIS. Imp. Ch. Chardon

1853

RÊVE DE LA FRANCE (SOUVENIR DE LA TRANSLATION DES CENDRES DE NAPOLÉON I^{er})
(N° 125)
Tableau appartenant à M. Alexandre Dumas fils.

C

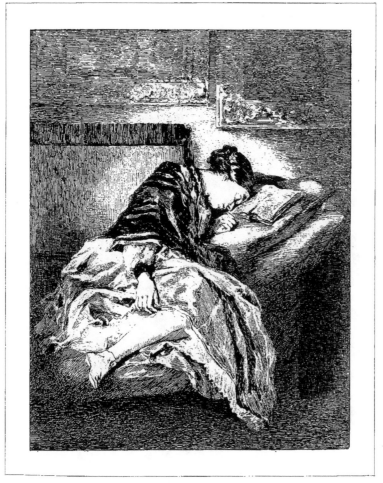

LA LISEUSE ENDORMIE
(Nº 129)
Tableau appartenant à M. Alexandre Dumas fils.

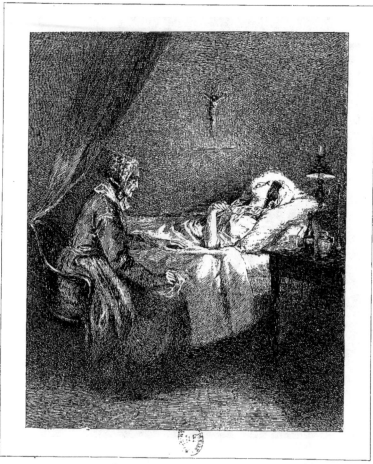

PAUVRE MÈRE, OU LA JEUNE FILLE MOURANTE
(N° 130)
Tableau appartenant à M. Alexandre Dumas fils.

LE PETIT DÉNICHEUR D'OISEAUX
(N° 132)
Tableau appartenant à M. Alexandre Dumas fils

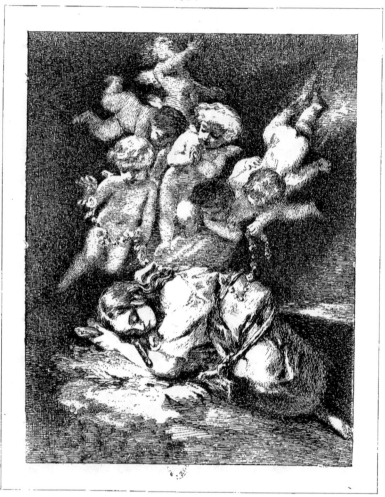

LA MADELEINE DANS LE DÉSERT, OU LE RÊVE DE LA MADELEINE
(N° 141)
Tableau appartenant à M. Alexandre Dumas fils.

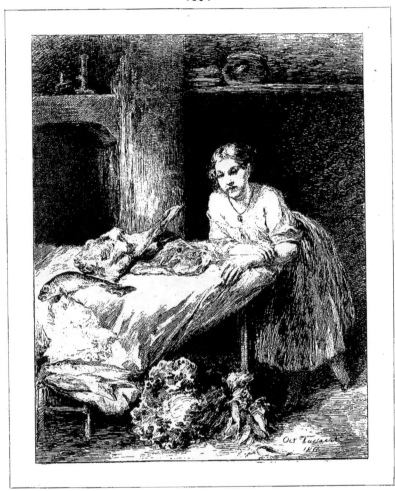

LA CUISINIÈRE BOURGEOISE
(N° 143)
Tableau appartenant à M. Bruslay.

LE RÊVE DE LA JEUNE FILLE
(N° 144)
Tableau appartenant à M. Alexandre Dumas fils.

SOMMEIL DE L'ENFANT JÉSUS
(Nº 145)
Tableau appartenant à M. Alexandre Dumas fils.

SOMMEIL DE L'ENFANT JÉSUS
(N° 147)
Tableau appartenant à M. Ch. Jacque.

LA JEUNE FILLE AU LAPIN

(Nº 151)

1855

LA TRISTE NOUVELLE
(N° 155)
Tableau appartenant à M. Lutz.

1855

ESMÉRALDA ENFANT
(N° 158)

LE PETIT MALADE
(N° 159)
Tableau appartenant à M. Lutz.

ANXIÉTÉ
(N° 161)
Tableau appartenant à M. Lutz.

PAUVRES ENFANTS
(N° 163)
Tableau appartenant à M. Alexandre Dumas fils.

LA POULE AU POT
(N° 164)

ANTÉRIEUR A 1860

Peint par Tassaert.　　　　　N° 228　　　　Photogravure Boussod, Valadon & Cie

LA MÈRE CONVALESCENTE
Tableau appartenant à M. Beugniet.

LUDOVIC BASCHET ÉDITEUR, PARIS.

Imp. Ch. Chardon

LA MAISON DÉSERTE OU LES ENFANTS DANS LA NEIGE
(N° 169)

D.

JEUNE FEMME S'ÉVANOUISSANT DANS UNE ÉGLISE, OU L'ABANDONNÉE
(N° 177)
Tableau appartenant à M. Chocquet.

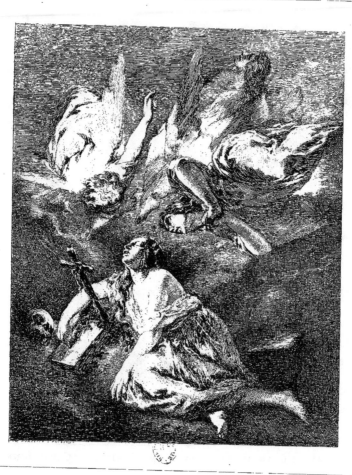

MADELEINE EXPIRANT
(N° 178)
Tableau appartenant à M. Alexandre Dumas fils.

UN RÊVE DE JEUNE FILLE
(N° 181)

1857

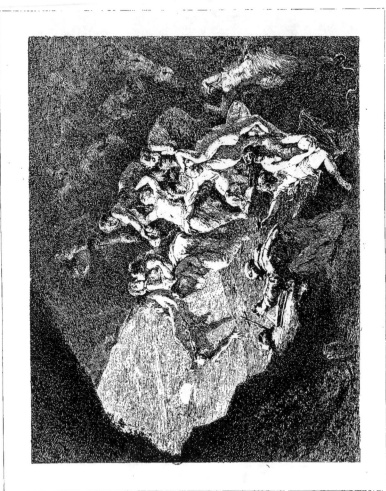

TENTATION DE SAINT-HILARION
(N° 186)
Tableau appartenant à M. Alexandre Dumas fils.

LA GRAND'MÈRE MOURANTE

(N° 187)

Tableau appartenant à M. Alexandre Dumas fils.

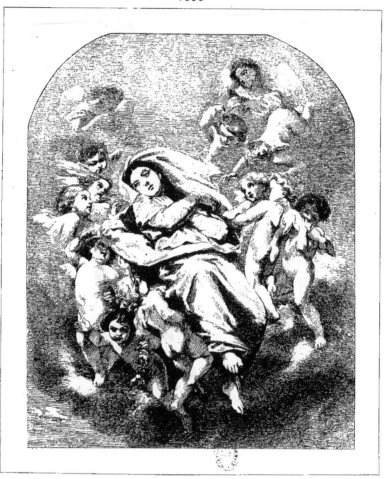

L'ASSOMPTION DE LA VIERGE
(Nº 202)
Tableau appartenant à M. Alexandre Dumas fils.

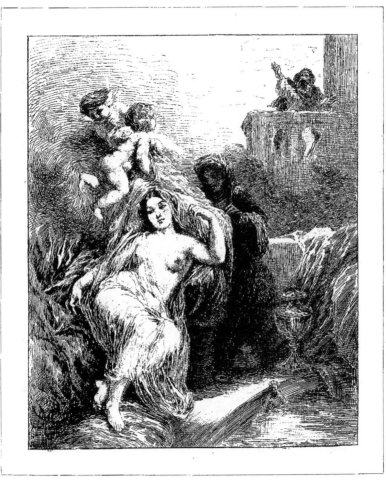

BETHSABÉ AU BAIN
(N° 203)
Tableau appartenant à M. Reitlinger.

1858

LA MADELEINE AUX ANGES
(N° 205)
Tableau appartenant à M. Alexandre Dumas fils.

— 5 —

BACCHUS ET ÉRIGONE
(Nᵒ 207)
Tableau appartenant à M. Alexandre Dumas fils.

LA VISITE A LA NOURRICE
(N° 218)
Tableau appartenant à M. Giacomelli.

L'ASSOMPTION DE LA VIERGE
(N° 230)
Tableau appartenant à M. Alexandre Dumas fils.

LE COUCHER
(N° 229)
Tableau appartenant à M. Alexandre Dumas fils,

LÉDA

(Nº 230)

Tableau appartenant à M. Alexandre Dumas fils.

LÉDA
(N° 238)
Tableau appartenant à M. Alexandre Dumas fils.

LES DEUX SŒURS DE CHARITÉ
(N° 2.(0)
Tableau appartenant à M. Chocquet.

1859

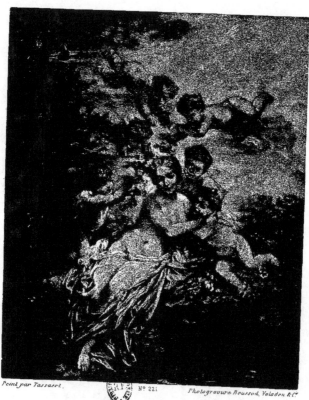

Peint par Tassaert. N° 221 Photogravure Boussod, Valadon & C.ie

NYMPHE ET AMOURS

Tableau appartenant à M. Le Secq des Tournelles

LUDOVIC BASCHET ÉDITEUR, PARIS.

Imp Ch Chardon

L'AVEUGLE DE BAGNOLET
(N° 246)
Tableau appartenant à M. Alexandre Dumas fils.

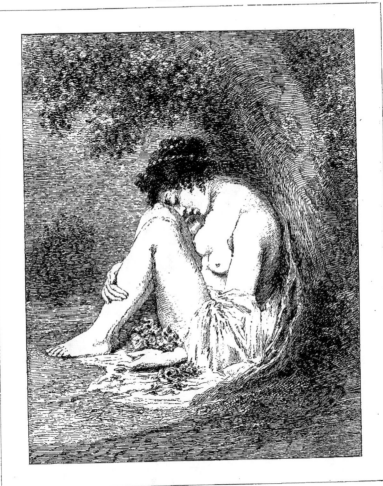

FEMME ACCROUPIE
(N° 264)
Tableau appartenant à M. Alexandre Dumas fils.

JEUNE FEMME RÊVEUSE
(N° 265)
Tableau appartenant à M. Chéramy.

TENTATION DE SAINT ANTOINE
(N° 186)
Tableau appartenant à M. Rouart.

UNE AME D'ENFANT S'ENVOLANT AU CIEL
(N° 285)
Tableau appartenant à M. Alexandre Dumas fils.

LISEUSE DANS UN BOIS
(Nº 286)
Tableau appartenant à M. Rouart.

LA PETITE FILLE AU CANARD
(N° 293)

LES ENFANTS AU LAPIN
(N° 290)
Tableau appartenant à M. Rouart.

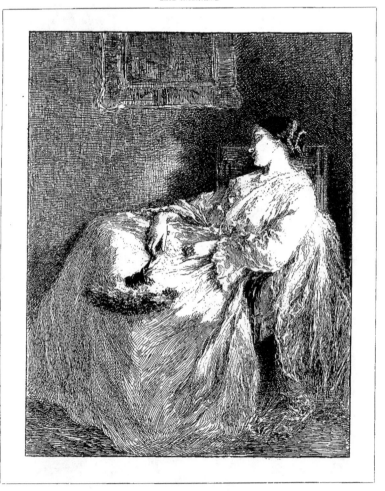

FEMME ENDORMIE
(N° 298)

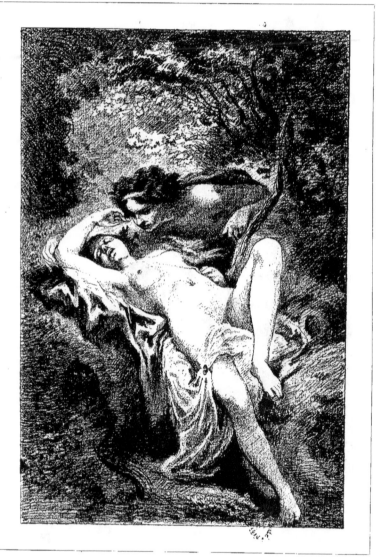

BACCHUS ET ÉRIGONE
(N° 3o5)
Tableau appartenant à M. Alexandre Dumas fils.

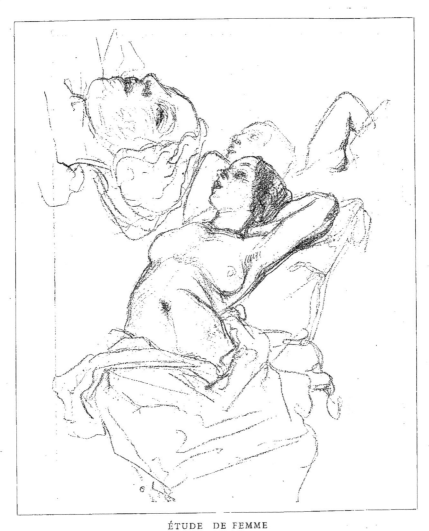

ÉTUDE DE FEMME
(N° 377)
Croquis à la sanguine extrait de l'album de Tassaert. Collection de M. Alexandre Dumas fils.

ÉTUDES D'ANE

(N° 377)

Croquis au crayon extrait de l'album de Tassaert. Collection de M. Alexandre Dumas fils.

LE COUCHER
(N° 380)
Dessin appartenant à M. Alexandre Dumas fils.

SAINTE ÉLISABETH
(N° 386)
Dessin appartenant à MM. Bès et Dubreuil.

LA FOI
(Nº 386)
Dessin appartenant à MM. Bès et Dubreuil.

LA CHARITÉ

(N° 386)

Dessin appartenant à MM. Bès et Dubreuil.

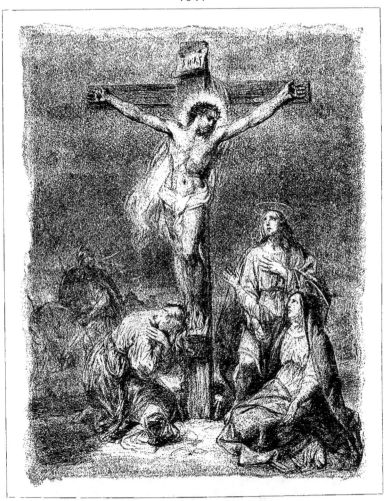

JÉSUS-CHRIST SUR LA CROIX
(N° 386)
Dessin appartenant à MM. Bès et Dubreuil.

1857

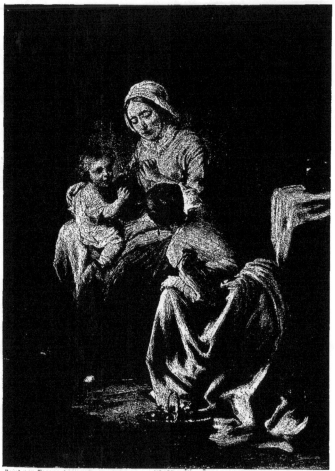

Peint par Tassaert. N° 189 Photogravure Boussod, Valadon & C°

L'ENFANT AUX CERISES

LUDOVIC BASCHET ÉDITEUR_PARIS. Imp. Ch. Chardon.

TENTATION DE SAINT ANTOINE
(N° 403)

Sépia appartenant à M. Chocquel.

F.

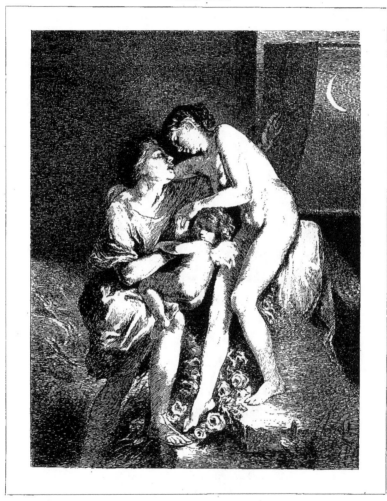

PYGMALION ET GALATÉE

(Nᵒ 404)

Dessin appartenant à M. Marmontel.

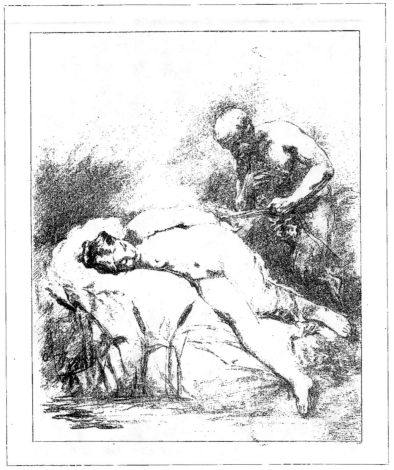

LA NYMPHE CAPTIVE
(N° 407)
Sanguine appartenant à M. Alexandre Dumas fils. ·

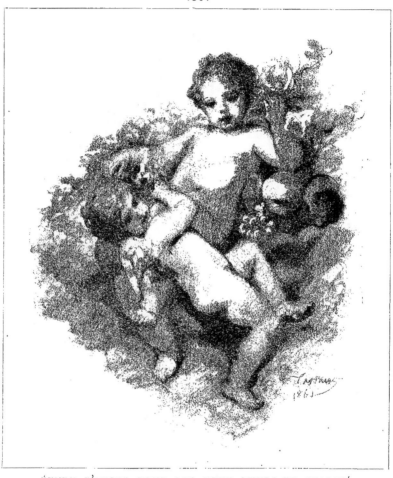

ÉTUDE D'ANGES POUR LES DEUX SŒURS DE CHARITÉ
(Nº 196)
Sanguine appartenant à M. Chocquet.

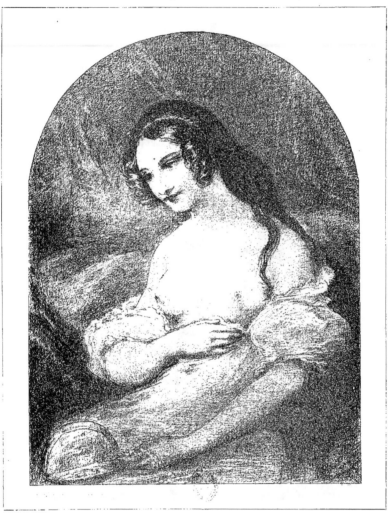

LA COQUETTERIE
(N° 412)
Dessin appartenant à M. Alexandre Dumas fils.

TÊTE DE FEMME
(N° 410)
Dessin appartenant à M. Alexandre Dumas fils.

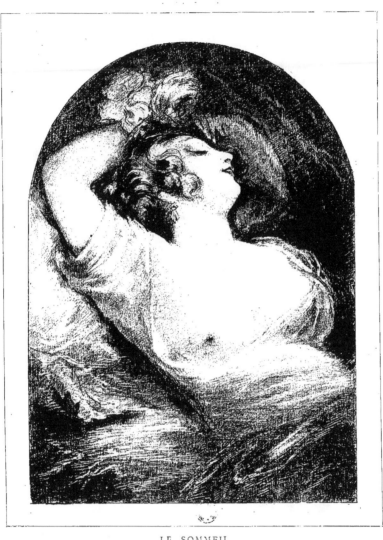

LE SOMMEIL.
(Nº 411)
Dessin appartenant à M. Alexandre Dumas fils.

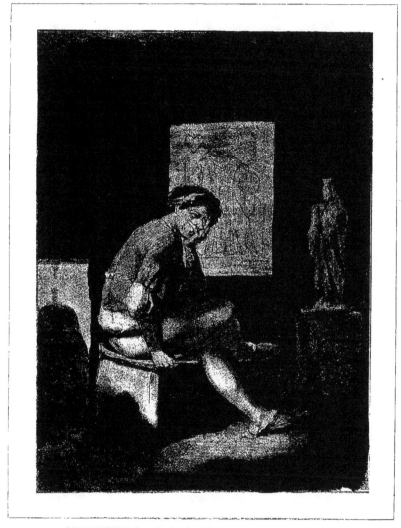

GRINGONNEAU INVENTANT LES CARTES A JOUER
(N° 409)
Sépia appartenant à M. Chocquet.

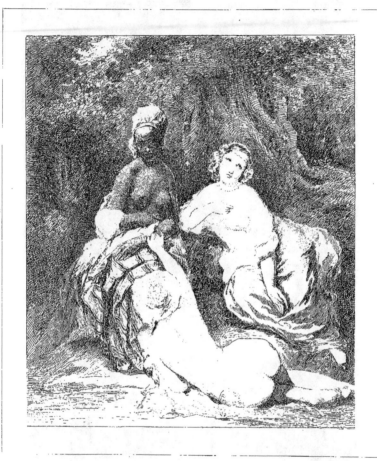

BAIGNEUSES
(N° 414)
Aquarelle appartenant à M. Alexandre Dumas fils.

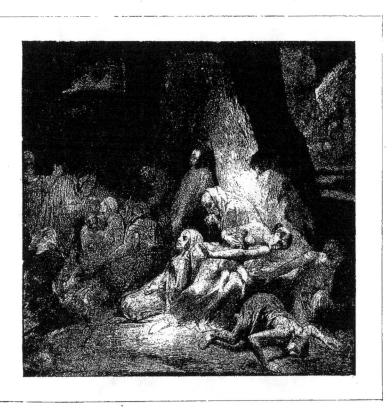

LES CHRÉTIENS DANS LES CATACOMBES
(N° 419)
Sépia appartenant à M. Chocquet.

1. — PREMIERS JEUX, BRIENNE (1782)

2. — PREIMERS FAITS D'ARMES, TOULON (DÉCEMBRE 1793)

3. — PREMIERS REVERS, MOSCOU (1812)

4. — DERNIERS ADIEUX, PARIS (25 JANVIER 1814)

5. — DERNIERS SUCCÈS, CHARLEROI (15 JUIN 1815)

6. — DERNIERS SOUVENIRS, SAINTE-HÉLÈNE (1816 A 1821)

LE MARIAGE DE RAISON, PAR SCRIBE ET VARNER (acte II, scène dernière).

LE TARTUFFE, PAR MOLIÈRE (acte IV, scène VII).

LES PRÉLUDES DE LA TOILETTE (N° 2)
(N° 639)
Lith. par Oct. Tassaert.

LES PRÉLUDES DE LA TOILETTE (N° 4)
(N° 641)
Lith. par Oct. Tassaert.

1859

Peint par Tassaert.　　　　　　　Nº 119　　　　　Photogravure Boussod, Valadon & Cⁱᵉ

HÉBÉ

Tableau appartenant à M. Martini.

LUDOVIC BASCHET ÉDITEUR PARIS　　　　　　　Imp. Chardon et Sermont

LE JEUNE DÉNICHEUR D'OISEAUX
(N° 652)
Lith. par Oct. Tassaert.

G

LA MÉLANCOLIE
(Nᵒ 664)
Lith. par Oct. Tassaert et Julien.

PEINE D'AMOUR
(Nº 671)
Lith. par Oct. Tassaert.

MACÉDOINES (N° 13)
(N° 676)
Lith. par Oct. Tassaert.

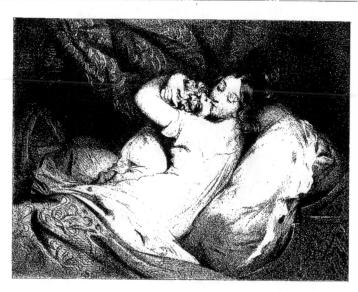

LE MATIN. BONJOUR, MON FILS
(N° 673)

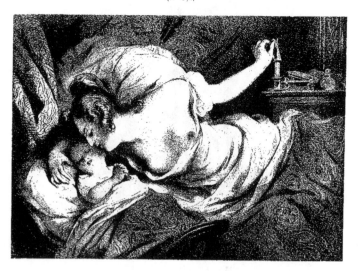

LA NUIT. BONSOIR, MON FILS
N° 694)
Lith. par Jean Gigoux d'après Oct. Tassaert.

JE N'Y SUIS POUR PERSONNE
(N° 705)
Lith. par Oct. Tassaert.

VOUS NOUS LE PAIEREZ

(N° 708)

Lith. par Oct. Tassaert.

LA VEILLE DE LA BATAILLE D'AUSTERLITZ
(N° 369)
Lith. par Carrive d'après Lecillot et Tassaert.

MÉCHANT!
(N° 710)
Lith. par Oct. Tassaert.

AH! POUR LE COUP, LA BELLE ENFANT!
(N° 725)
Lith. par Oct. Tassaert.

SERAI-JE TOUJOURS AIMÉ? — SERAS-TU TOUJOURS AIMABLE?

(N° 726)

Lith. par Oct. Tassaert.

C'EST POUR TOI QUE JE SOUFFRE, O MON FILS!

(N° 39)

Lith. par Oct. Tassaert.

LE DUC DE BORDEAUX POSANT, A PRAGUE, DEVANT M. GRÉVEDON
(N° 754)
Lith. par Oct. Tassaert.

I. — LE DÉPART
(Nᵘ 767)

II. — L'ENTRÉE EN MAISON
(Nº 768)
Lith. par Victor, d'après Oct. Tassaert.

III. — LA SÉDUCTION
(N° 769)

IV. — LE RETOUR
(N° 770)
Lith. par Victor, d'après Oct. Tassaert.

VERS 1854

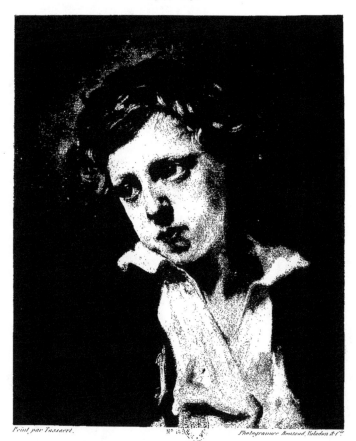

Peint par Tassaert. N° 4505 Photogravure Boussod, Valadon & C.ie

LOUIS XVII ENFANT (ÉTUDE)
Tableau appartenant à M. Marmontel.

LUDOVIC BASCHET ÉDITEUR, PARIS Imp. Chardon et Ce

ARTISTES MODERNES

Dictionnaire illustré

des

Beaux-Arts

O. TASSAERT

PHOTOGRAVURE GOUPIL & C^{ie}

LIBRAIRIE D'ART

L. BASCHET, ÉDITEUR, 125, BOULEVARD SAINT-GERMAIN, PARIS

1885

ARTISTES MODERNES

Dictionnaire illustré

des

Beaux-Arts

O. TASSAERT

PHOTOGRAVURE GOUPIL & Cⁱᵉ

LIBRAIRIE D'ART

L. BASCHET, Éditeur, 125, Boulevard Saint-Germain, PARIS

1885

Librairie d'Art. Ludovic BASCHET, Éditeur, 125, boulevard Saint-Germain, Paris.

ARTISTES MODERNES

Dictionnaire Illustré

DES

Beaux-Arts

Ce dictionnaire, dont nous commençons la publication après de longs travaux préparatoires, a pour objet la biographie des principaux artistes contemporains, l'étude de leur œuvre, et la reproduction de leurs compositions les plus importantes.

Il comprend pour chaque artiste :

1° Une biographie, la liste des récompenses obtenues, le catalogue *complet* de l'œuvre, les dimensions des tableaux ou statues, les appréciations des critiques les plus autorisés, la mention des prix de ventes publiques, la résidence des œuvres dans les musées et les collections particulières, l'indication des reproductions par la gravure, la lithographie, etc.

2° Plusieurs *photogravures* Goupil et C⁰ⁱᵉ tirées en noir ou en couleur sur chine.

3° Une nombreuse série de dessins tirés en plusieurs couleurs par A. Lahure, et formant le catalogue illustré des principales œuvres.

4° Un portrait de l'artiste, et une vue de son atelier.

L'ouvrage est publié en livraisons.

Chaque livraison, format in-8 jésus, contient : 8 pages de texte, une photogravure et 16 pages de dessins, renfermées dans une couverture.

Il paraît une livraison tous les quinze jours.

PRIX DE LA LIVRAISON : 3 FRANCS

Chaque artiste comporte, selon l'importance de son œuvre, une ou plusieurs livraisons qui, une fois publiées, seront réunies en fascicules. Le recueil de ces fascicules, classés par ordre alphabétique, formera, dans la suite, l'ensemble du Dictionnaire.

Le premier de ces fascicules, comprenant 8 livraisons et consacré à M. W. BOUGUEREAU, est mis en vente au prix de 24 francs broché, et de 29 francs relié (reliure toile rouge, fers spéciaux à quatre couleurs).

Il a été tiré : 5 *exemplaires numérotés, texte et dessins sur papier du Japon,*
photogravures avant la lettre sur parchemin 100 fr.
80 *exemplaires numérotés, texte, dessins et photogravures avant la*
lettre, sur papier du Japon 50 fr.

Paraîtront ensuite les fascicules relatifs à MM. BOULANGER, TASSAERT (6 livr.), BONVIN, HAMON, CABANEL (6 livr.), LAVIEILLE (2 livr.), BAUDRY, COURBET, JULES DUPRÉ, GÉROME, PUVIS DE CHAVANNES, BONNAT, HENNER, DETAILLE, J. LEFEBVRE, RIBOT, CLÉSINGER, FALGUIÈRE, etc., etc.

18389. — Imprimerie A. Lahure, rue de Fleurus, 9, à Paris.

Librairie d'Art. Ludovic BASCHET, Éditeur, 125, boulevard saint-germain, Paris.

ARTISTES MODERNES

Dictionnaire Illustré

DES

Beaux-Arts

Ce dictionnaire, dont nous commençons la publication après de longs travaux préparatoires, a pour objet la biographie des principaux artistes contemporains, l'étude de leur œuvre, et la reproduction de leurs compositions les plus importantes.

Il comprend pour chaque artiste :

1º Une biographie, la liste des récompenses obtenues, le catalogue *complet* de l'œuvre, les dimensions des tableaux ou statues, les appréciations des critiques les plus autorisés, la mention des prix de ventes publiques, la résidence des œuvres dans les musées et les collections particulières, l'indication des reproductions par la gravure, la lithographie, etc.

2º Plusieurs *photogravures* Goupil et Cⁱᵉ tirées en noir ou en couleur sur chine.

3º Une nombreuse série de dessins tirés en plusieurs couleurs par A. Lahure, et formant le catalogue illustré des principales œuvres.

4º Un portrait de l'artiste, et une vue de son atelier.

L'ouvrage est publié en livraisons.

Chaque livraison, format in-8 jésus, contient : 8 pages de texte, une photogravure et 16 pages de dessins, renfermées dans une couverture.

Il paraît une livraison tous les quinze jours.

PRIX DE LA LIVRAISON : 3 FRANCS

Chaque artiste comporte, selon l'importance de son œuvre, une ou plusieurs livraisons qui, une fois publiées, seront réunies en fascicules. Le recueil de ces fascicules, classés par ordre alphabétique, formera, dans la suite, l'ensemble du Dictionnaire.

Le premier de ces fascicules, comprenant 8 livraisons et consacré à M. W. Bouguereau, est mis en vente au prix de 24 francs broché, et de 29 francs relié (reliure toile rouge, fers spéciaux à quatre couleurs).

Il a été tiré : 5 *exemplaires numérotés, texte et dessins sur papier du Japon, photogravures avant la lettre sur parchemin*. 100 fr.

80 exemplaires numérotés, texte, dessins et photogravures avant la lettre, sur papier du Japon. 50 fr.

Paraîtront ensuite les fascicules relatifs à MM. Boulanger, Tassaert (6 livr.), Bonvin, Hamon, Cabanel (6 livr.), Lavieille (2 livr.), Baudry, Courbet, Jules Dupré, Gérome, Puvis de Chavannes, Bonnat, Henner, Detaille, J. Lefebvre, Ribot, Clésinger, Falguière, etc., etc.

18589. — Imprimerie A. Lahure, rue de Fleurus, 9, à Paris.

ARTISTES MODERNES

Dictionnaire illustré

des

Beaux-Arts

O. TASSAERT

PHOTOGRAVURE GOUPIL & C^{ie}

LIBRAIRIE D'ART

L. BASCHET, Éditeur, 125, Boulevard Saint-Germain, PARIS

1885

ARTISTES MODERNES

Dictionnaire illustré

des

Beaux-Arts

O. TASSAERT

PHOTOGRAVURE GOUPIL & Cie

LIBRAIRIE D'ART

L. BASCHET, ÉDITEUR, 125, BOULEVARD SAINT-GERMAIN, PARIS

1885

ARTISTES MODERNES

Dictionnaire illustré

des

Beaux-Arts

O. TASSAERT

PHOTOGRAVURE GOUPIL & C^{ie}

LIBRAIRIE D'ART

L. BASCHET, ÉDITEUR, 125, BOULEVARD SAINT-GERMAIN, PARIS

1885

Librairie d'Art Ludovic BASCHET, Éditeur, 125, Boulevard Saint-Germain, Paris

ARTISTES MODERNES

Dictionnaire Illustré

DES

Beaux-Arts

Ce dictionnaire, dont nous commençons la publication après de longs travaux préparatoires, a pour objet la biographie des principaux artistes contemporains, l'étude de leur œuvre, et la reproduction de leurs compositions les plus importantes.

Il comprend pour chaque artiste :

1° Une biographie, la liste des récompenses obtenues, le catalogue *complet* de l'œuvre, les dimensions des tableaux ou statues, les appréciations des critiques les plus autorisés, la mention des prix de ventes publiques, la résidence des œuvres dans les musées et les collections particulières, l'indication des reproductions par la gravure, la lithographie, etc.

2° Plusieurs *photogravures* Goupil et Cie tirées en noir ou en couleur sur chine.

3° Une nombreuse série de dessins tirés en plusieurs couleurs par A. Lahure et formant le catalogue illustré des principales œuvres.

4° Un portrait de l'artiste, et une vue de son atelier.

L'ouvrage est publié en livraisons.

Chaque livraison, format in-8 jésus, contient 8 pages de texte, une photogravure et 16 pages de dessins, renfermées dans une couverture.

Il paraît une livraison tous les quinze jours.

PRIX DE LA LIVRAISON : 2 FRANCS

Chaque artiste comporte, selon l'importance de son œuvre, une ou plusieurs livraisons qui, une fois publiées, seront réunies en fascicules. Le recueil de ces fascicules, classés par ordre alphabétique, formera, dans la suite, l'ensemble du Dictionnaire.

Le premier de ces fascicules, comprenant 8 livraisons et consacré à M. W. BOUGUEREAU, est mis en vente au prix de 24 francs broché, et de 29 francs relié (reliure toile rouge, fers spéciaux à quatre couleurs).

Il a été tiré : 5 exemplaires numérotés, texte et dessins sur papier du Japon, photogravures avant la lettre sur parchemin . . . 100 fr.

30 exemplaires numérotés, texte, dessins et photogravures avant la lettre sur papier du Japon . . . 50 fr.

Paraîtront ensuite les fascicules relatifs à MM. Boulanger, Tassaert (6 livr.), Bonvin, Hamon, Cabanel (6 livr.), Lavieille (2 livr.), Baudry, Courbet, Jules Dupré, Gérôme, Puvis de Chavannes, Bonnat, Henner, Detaille, J. Lefebvre, Ribot, Clésinger, Falguière, etc., etc.

18869. — Imprimerie A. Lahure, rue de Fleurus, 9, à Paris.

Librairie d'Art, Ludovic BASCHET, Éditeur, 125, boulevard Saint-Germain, Paris

ARTISTES MODERNES

Dictionnaire Illustré

DES

Beaux-Arts

Ce dictionnaire, dont nous commençons la publication après de longs travaux préparatoires, a pour objet la biographie des principaux artistes contemporains, l'étude de leur œuvre, et la reproduction de leurs compositions les plus importantes.

Il comprend pour chaque artiste :

1° Une biographie, la liste des récompenses obtenues, le catalogue *complet* de l'œuvre, les dimensions des tableaux ou statues, les appréciations des critiques les plus autorisés, la mention des prix de ventes publiques, la résidence des œuvres dans les musées et les collections particulières, l'indication des reproductions par la gravure, la lithographie, etc.

2° Plusieurs *photogravures* Goupil et Cⁱᵉ tirées en noir ou en couleur sur chine.

3° Une nombreuse série de dessins tirés en plusieurs couleurs par A. Lahure, et formant le catalogue illustré des principales œuvres.

4° Un portrait de l'artiste, et une vue de son atelier.

L'ouvrage est publié en livraisons.

Chaque livraison, format in-8 jésus, contient 8 pages de texte, une photogravure et 16 pages de dessins, renfermées dans une couverture.

Il paraît une livraison tous les quinze jours.

PRIX DE LA LIVRAISON : 3 FRANCS

Chaque artiste comporte, selon l'importance de son œuvre, une ou plusieurs livraisons qui, une fois publiées, seront réunies en fascicules. Le recueil de ces fascicules, classés par ordre alphabétique, formera, dans la suite, l'ensemble du Dictionnaire.

Le premier de ces fascicules, comprenant 8 livraisons et consacré à M. W. Bouguereau, est mis en vente au prix de 24 francs broché, et de 29 francs relié (reliure toile rouge, fers spéciaux à quatre couleurs).

Il a été tiré : 5 exemplaires numérotés, texte et dessins sur papier du Japon, photogravures avant la lettre sur parchemin 100 fr.

80 exemplaires numérotés, texte, dessins et photogravures avant la lettre, sur papier du Japon 50 fr.

Paraîtront ensuite les fascicules relatifs à MM. Boulanger, Tassaert (6 livr.), Bonvin, Hamon, Cabanel (6 livr.), Lavieille (2 livr.), Baudry, Courbet, Jules Dupré, Gérôme, Puvis de Chavannes, Bonnat, Henner, Détaille, J. Lefebvre, Ribot, Clésinger, Falguière, etc., etc.

18589. — Imprimerie A. Lahure, rue de Fleurus, 9, à Paris.

LIBRAIRIE D'ART. LUDOVIC BASCHET, ÉDITEUR, 125, BOULEVARD SAINT-GERMAIN, PARIS.

ARTISTES MODERNES

Dictionnaire Illustré

DES

Beaux-Arts

Ce dictionnaire, dont nous commençons la publication après de longs travaux préparatoires, a pour objet la biographie des principaux artistes contemporains, l'étude de leur œuvre, et la reproduction de leurs compositions les plus importantes.

Il comprend pour chaque artiste :

1° Une biographie, la liste des récompenses obtenues, le catalogue *complet* de l'œuvre, les dimensions des tableaux ou statues, les appréciations des critiques les plus autorisés, la mention des prix de ventes publiques, la résidence des œuvres dans les musées et les collections particulières, l'indication des reproductions par la gravure, la lithographie, etc.

2° Plusieurs *photogravures* Goupil et Cie tirées en noir ou en couleur sur chine.

3° Une nombreuse série de dessins tirés en plusieurs couleurs par A. Lahure, et formant le catalogue illustré des principales œuvres.

4° Un portrait de l'artiste, et une vue de son atelier.

L'ouvrage est publié en livraisons.

Chaque livraison, format in-8 jésus, contient : 8 pages de texte, une photogravure et 16 pages de dessins, renfermées dans une couverture.

Il paraît une livraison tous les quinze jours.

PRIX DE LA LIVRAISON : 3 FRANCS

Chaque artiste comporte, selon l'importance de son œuvre, une ou plusieurs livraisons qui, une fois publiées, seront réunies en fascicules. Le recueil de ces fascicules, classés par ordre alphabétique, formera, dans la suite, l'ensemble du Dictionnaire.

Le premier de ces fascicules, comprenant 8 livraisons et consacré à M. W. BOUGUEREAU, est mis en vente au prix de 24 francs broché, et de 29 francs relié (reliure toile rouge, fers spéciaux à quatre couleurs).

Il a été tiré : 5 exemplaires numérotés, texte et dessins sur papier du Japon,
photogravures avant la lettre sur parchemin 100 fr.
80 exemplaires numérotés, texte, dessins et photogravures avant la
lettre, sur papier du Japon. 50 fr.

Paraîtront ensuite les fascicules relatifs à MM. BOULANGER, TASSAERT (6 livr.), BONVIN, HAMON, CABANEL (6 livr.), LAVIEILLE (2 livr.), BAUDRY, COURBET, JULES DUPRÉ, GÉROME, PUVIS DE CHAVANNES, BONNAT, HENNER, DETAILLE, J. LEFEBVRE, RIBOT, CLÉSINGER, FALGUIÈRE, etc., etc.



Librairie d'Art. Ludovic BASCHET, Éditeur, 125, boulevard Saint-Germain, Paris.

ARTISTES MODERNES

Dictionnaire Illustré

DES

Beaux-Arts

Ce dictionnaire, dont nous commençons la publication après de longs travaux préparatoires, a pour objet la biographie des principaux artistes contemporains, l'étude de leur œuvre, et la reproduction de leurs compositions les plus importantes.

Il comprend pour chaque artiste :

1º Une biographie, la liste des récompenses obtenues, le catalogue *complet* de l'œuvre, les dimensions des tableaux ou statues, les appréciations des critiques les plus autorisés, la mention des prix de ventes publiques, la résidence des œuvres dans les musées et les collections particulières, l'indication des reproductions par la gravure, la lithographie, etc.

2º Plusieurs *photogravures* Goupil et Cⁱᵉ tirées en noir, ou en couleur sur chine.

3º Une nombreuse série de dessins tirés en plusieurs couleurs par A. Lahure, et formant le catalogue illustré des principales œuvres.

4º Un portrait de l'artiste, et une vue de son atelier.

L'ouvrage est publié en livraisons.

Chaque livraison, format in-8 jésus, contient : 8 pages de texte, une photogravure et 16 pages de dessins, renfermées dans une couverture.

Il paraît une livraison tous les quinze jours.

PRIX DE LA LIVRAISON : 3 FRANCS

Chaque artiste comporte, selon l'importance de son œuvre, une ou plusieurs livraisons qui, une fois publiées, seront réunies en fascicules. Le recueil de ces fascicules, classés par ordre alphabétique, formera, dans la suite, l'ensemble du Dictionnaire.

Le premier de ces fascicules, comprenant 8 livraisons et consacré à M. W. BOUGUEREAU, est mis en vente au prix de 24 francs broché, et de 29 francs relié (reliure toile rouge, fers spéciaux à quatre couleurs).

Il a été tiré : 5 exemplaires numérotés, texte et dessins sur papier du Japon, photogravures avant la lettre sur parchemin 100 fr.
80 exemplaires numérotés, texte, dessins et photogravures avant la lettre, sur papier du Japon. 50 fr.

Paraîtront ensuite les fascicules relatifs à MM. BOULANGER, TASSAERT (6 livr.), BONVIN, HAMON, CABANEL (6 livr.), LAVIEILLE (2 livr.), BAUDRY, COURBET, JULES DUPRÉ, GÉROME, PUVIS DE CHAVANNES, BONNAT, HENNER, DÉTAILLE, J. LEFEBVRE, RIBOT, CLÉSINGER, FALGUIÈRE, etc., etc.

—

18589. — Imprimerie A. Lahure, rue de Fleurus, 9, à Paris.